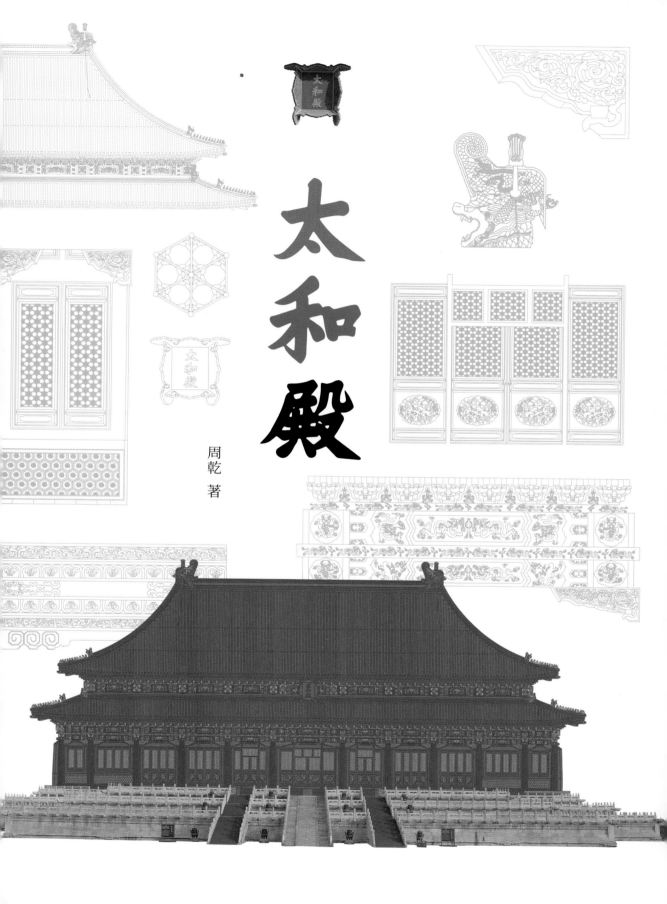

太和殿

周乾 著

序

　　《太和殿》是一本關於故宮古建築構造解讀的圖文書。該書以故宮極具代表性的建築 —— 太和殿為對象，在作者長期現場調查和研究的基礎上，以深入淺出的語言、大量珍貴的圖片，對太和殿的基礎、柱架、榫卯節點、斗拱、裝修、樑架、屋頂、牆體等建築構造，以及太和殿的歷史、陳設、修繕保護等方面進行了較為全面的解讀，向讀者展示了太和殿豐富的歷史文化、精湛的建築技藝。本書在研究方法、研究內容等方面也有所創新。

　　本書作者周乾博士就職於故宮博物院故宮學研究所，堅持以故宮古建築為研究對象，注重結合故宮學的古建築保護理論，開展明清官式木構古建的建築構造、建築文化、建築藝術相關內容的研究，取得諸多成果，已出版《圖說中國古建築・故宮》《紫禁城古建築營建思想研究》《故宮古建築中的神獸文化》等專著。

　　《太和殿》是作者的新成果。本書可幫助讀者從建築方面加深對太和殿的認識，並對明清官式建築的建築構造與建築文化有較為全面、清晰的了解。我向作者祝賀，也向讀者熱情推薦此書。

鄭欣淼

2020 年 11 月 25 日

鄭欣淼：曾任文化部副部長兼故宮博物院院長，現任故宮博物院故宮研究院院長。

目錄

第一章

華章

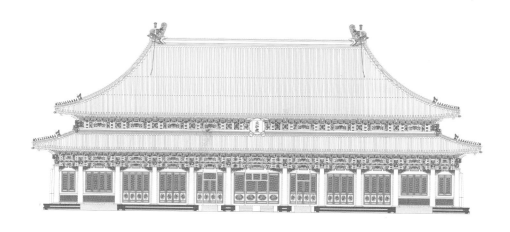

　　紫禁城（今故宮博物院），位於北京城的中軸線上，是明、清兩代皇帝執政和生活的場所，也是世界上現存規模最大、建築等級最高、保持最為完整的木結構古代宮殿建築羣，被譽為中國傳統建築文化之經典。

　　紫禁城最早由明成祖朱棣於 1420 年建成，至今已 600 餘年。紫禁城古建築羣佔地 72 萬平方米，建築面積約 15 萬平方米。

　　明清時期，先後有二十多位皇帝把故宮當作政治權力中心，統治中國近 500 年。

　　1912 年清朝末代皇帝溥儀宣佈遜位，結束了紫禁城在中國歷史上作為皇權政治中心的時期。

　　1925 年 10 月 10 日，故宮博物院成立，紫禁城由皇室居所轉變成一座綜合性博物館，也是中國最大的古代文化藝術博物館。

紫禁城三大殿

紫紫禁城外朝中軸線上，矗立着三座重要的建築，由南至北分別為：太和殿、中和殿、保和殿。太和殿俗稱金鑾殿，為皇帝舉行重要儀式的場所。中和殿位於太和殿、保和殿之間，明清兩代，皇帝到太和殿參加大型慶典前在此休息準備；在每年春季的先農壇祭典時，皇帝都會先到中和殿閱讀寫有祭文的祝版，查看親耕用的農具。保和殿位於中和殿北面，其用途在明清兩代有所不同。明朝大典前皇帝常在此更衣；冊立皇后、皇太子時，皇帝在此殿受賀。清朝每年除夕、正月十五，皇帝在保和殿賜宴外藩、王公及一二品大臣。清乾隆五十四年（1789）起，保和殿成為殿試的場所。

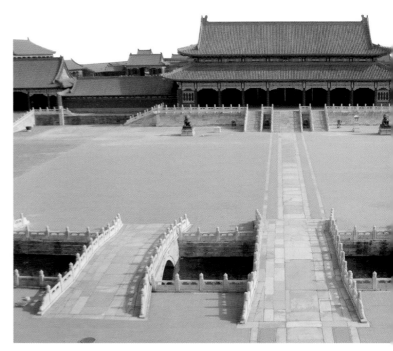

太和門廣場

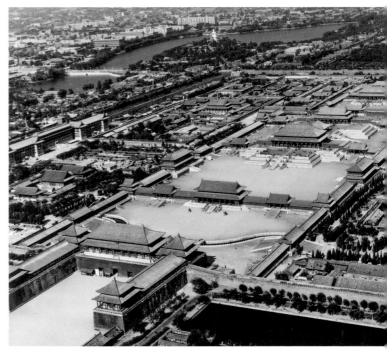

紫禁城俯瞰

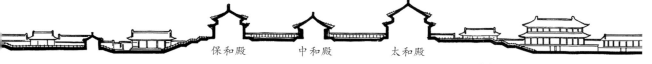

保和殿　　　　中和殿　　　　太和殿

紫禁城中軸線剖視線圖（局部）

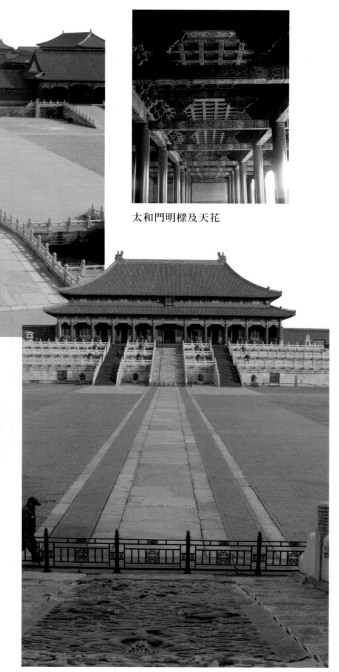

太和門明樑及天花

三大殿位置圖

從太和門看太和殿

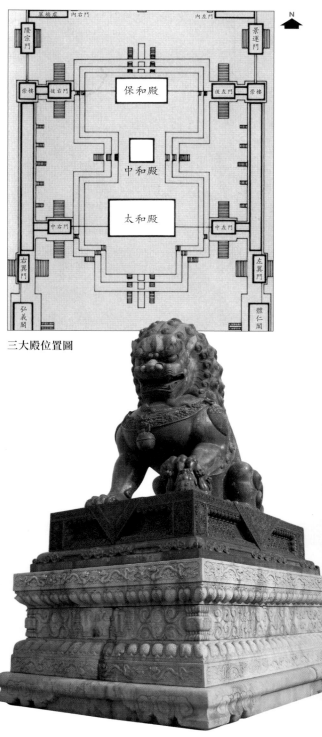

太和門銅獅

三大殿建在同一個基座上

保和殿

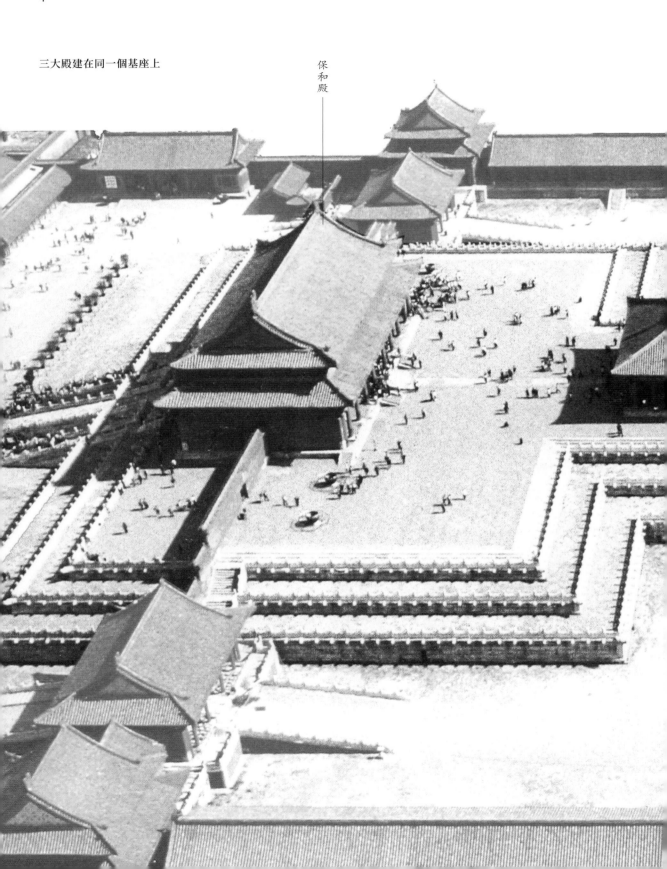

中和殿

太和殿

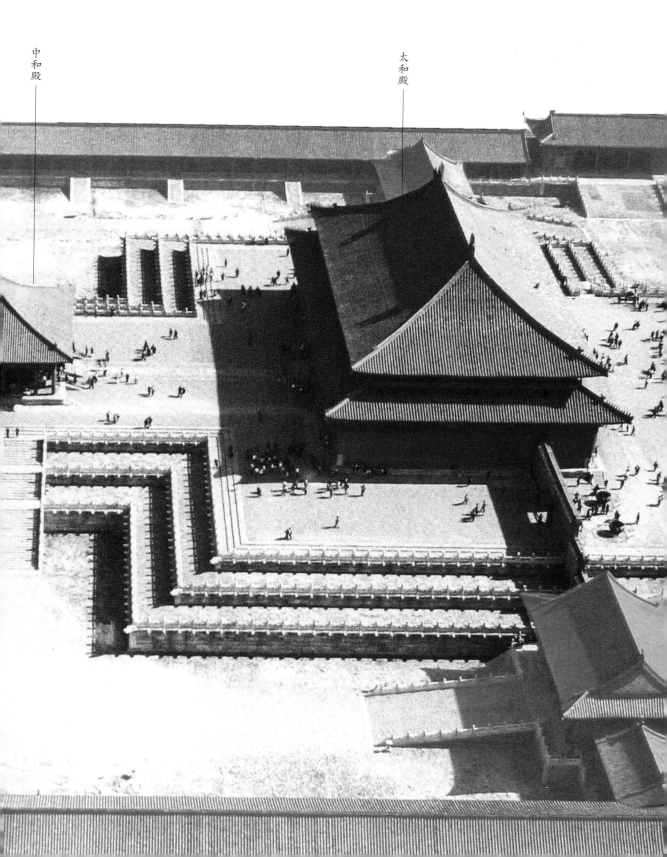

九五至尊的
太和殿

　　太和殿，是紫禁城內規模最龐大、等級最高、體量最大的建築，也是中國現存最大的木結構宮殿建築。

進深（寬度方向）5間

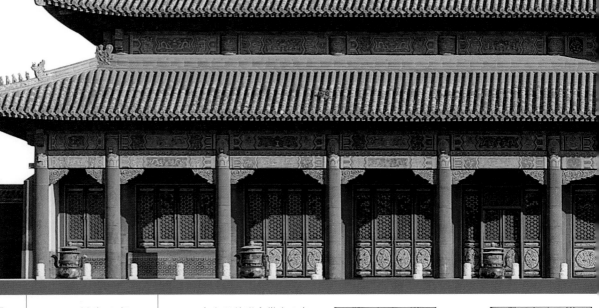

| 太和殿
歷史 | 　　原為元朝皇宮所在地。 | 　　太和殿於明永樂十八年（1420）仿南京皇宮奉天殿建成，稱奉天殿。 |

明代三大殿
（永樂時期）

清代三大殿
（康熙時期）

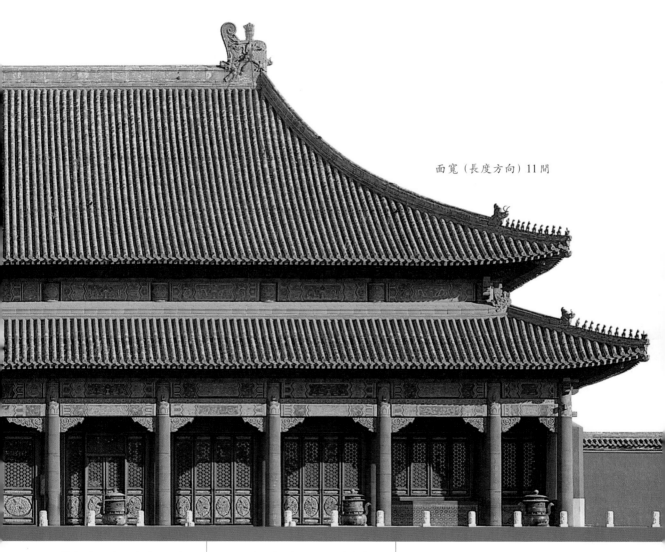

面寬（長度方向）11間

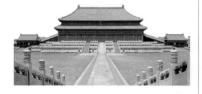

明嘉靖四十一年（1562）改稱皇極殿。

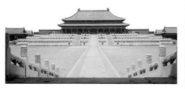

清順治二年（1645）改今名。

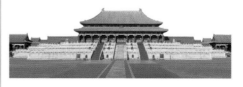

太和殿在歷史上曾先後五次為火災焚毀，現存建築為清康熙三十六年（1697）所建。

太和殿外部

　　太和殿長 64 米，寬 37.2 米，高 26.92 米，連同
台基通高 35.05 米，屋頂形式為建築等級最高的重簷
廡殿頂，屋脊兩端安有高 3.4 米、重約 4300 公斤的
大吻。

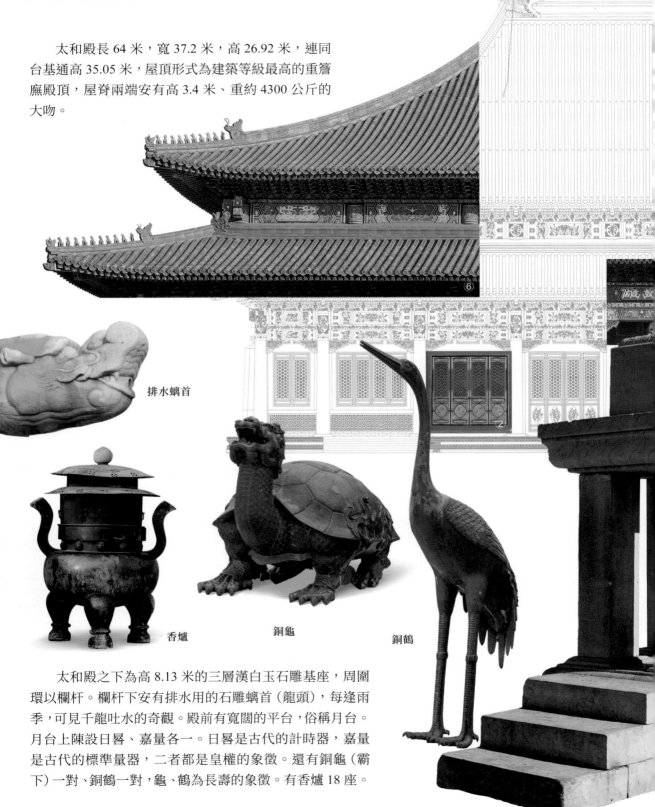

排水螭首

香爐　　　　　　銅龜　　　　　　銅鶴

　　太和殿之下為高 8.13 米的三層漢白玉石雕基座，周圍
環以欄杆。欄杆下安有排水用的石雕螭首（龍頭），每逢雨
季，可見千龍吐水的奇觀。殿前有寬闊的平台，俗稱月台。
月台上陳設日晷、嘉量各一。日晷是古代的計時器，嘉量
是古代的標準量器，二者都是皇權的象徵。還有銅龜（霸
下）一對、銅鶴一對，龜、鶴為長壽的象徵。有香爐 18 座。

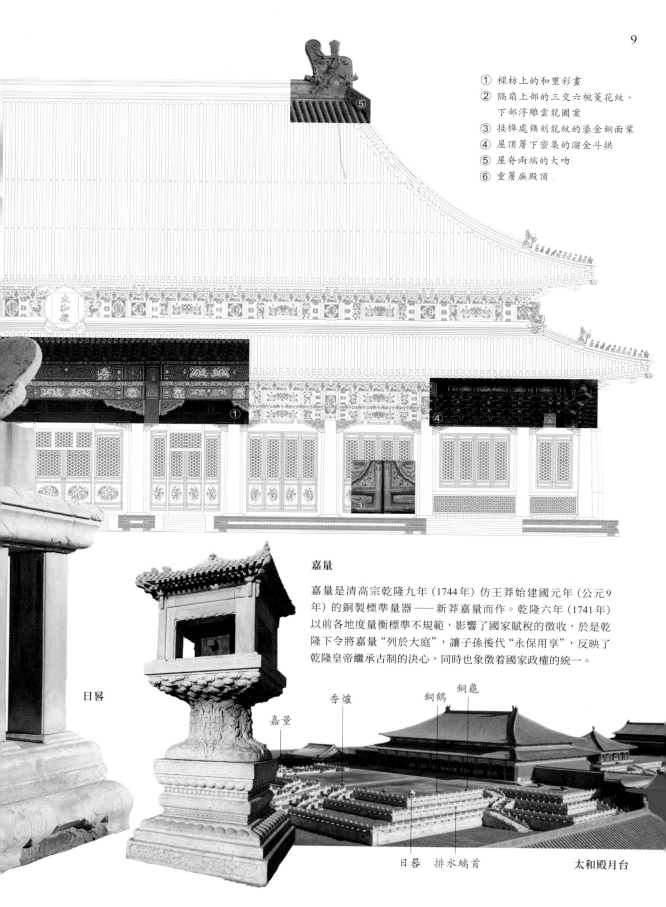

① 檁枋上的和璽彩畫
② 隔扇上部的三交六椀菱花紋，下部浮雕雲龍圖案
③ 接榫處鏨刻龍紋的鎏金銅面葉
④ 屋頂簷下密集的溜金斗拱
⑤ 屋脊兩端的大吻
⑥ 重簷廡殿頂

嘉量

嘉量是清高宗乾隆九年（1744年）仿王莽始建國元年（公元9年）的銅製標準量器——新莽嘉量而作。乾隆六年（1741年）以前各地度量衡標準不規範，影響了國家賦稅的徵收，於是乾隆下令將嘉量"列於大庭"，讓子孫後代"永保用享"，反映了乾隆皇帝繼承古制的決心，同時也象徵着國家政權的統一。

日晷

嘉量

香爐

銅鶴

銅龜

日晷　排水螭首

太和殿月台

太和殿內部

太和殿的明間設九龍金漆寶座,寶座上方天花正中安置形若傘蓋向上隆起的藻井。藻井正中雕有蟠臥的巨龍,龍首下探,口銜寶珠。殿內寶座前兩側有四對陳設:甪端、寶象、仙鶴和香亭。甪端是傳說中的吉祥動物,寶象象徵國家的安定,仙鶴象徵長壽,香亭寓意江山穩固。寶座兩側排列 6 根直徑 1 米的瀝粉貼金雲龍圖案的蟠龍金柱,所貼金箔採用深淺兩種顏色,使圖案突出鮮明。殿內地面共鋪二尺見方的大金磚 4718 塊。

寶座上方懸掛有乾隆帝御題"建極綏猷"匾額。"極"本意為正樑,在這裏代指準則,可引申為平衡、中庸之意。"綏"是安定、定撫的意思。"猷"是謀略、法則的意思,在這裏指功績、功業。這四個字表達了乾隆帝建立朝政,君臨天下,安撫海內百姓,創萬世功業的雄心。

寶座兩側的巨柱上懸掛有金地藍字楹聯:"帝命式於九圍,茲惟艱哉,奈何弗敬;天心佑夫一德,永言保之,遹求厥宇。"大意是:上天讓皇帝效法成湯治理天下,如此艱難的使命,怎麼能夠不恭敬、謹慎;上天祐助具有大德的皇帝,讓他永坐江山,謀求天下太平。

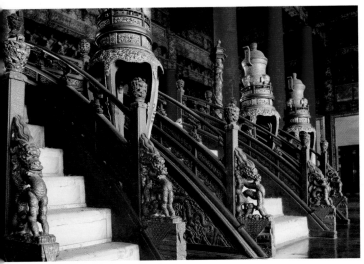

太和殿寶座台基局部

帝命式於九圍,茲惟艱哉,奈何弗敬;天心佑夫一德,永言保之,遹求厥宇。

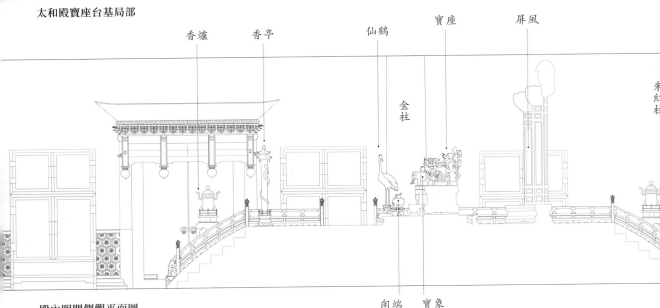

香爐　香亭　仙鶴　寶座　屏風　朱紅柱

金柱

甪端　寶象

殿內明間側觀平面圖

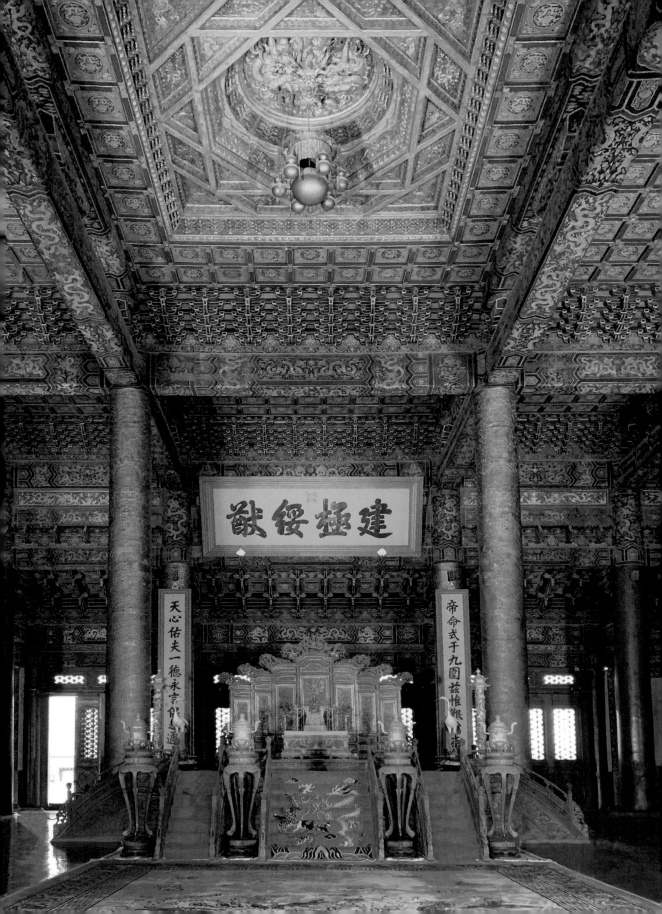

九五至尊

在中國古代儒家文化中，"九五"寓意帝王的權威，"九五至尊"是對皇帝的尊稱。太和殿以其重要性被稱為"九五至尊"的宮殿。

紫禁城中許多建築物的開間為 9 間或 5 間，惟獨太和殿的面寬是 11 開間，在整個故宮是獨一無二的。這是為甚麼呢？

太和殿在明朝時叫作奉天殿，於明永樂十八年（1420）初建完工時，面寬為 9 間，進深為 5 間，符合"九五至尊"規制。然而，太和殿在歷史上比較不幸，至少着過五次大火。由於其地位的特殊性，故每次火災後，都要進行重建。我們今天看到的太和殿，則是第五次重建後的樣貌，其建造負責人為梁九。在材料極其有限的情況下，梁九把太和殿的開間數目做了改動。在建築總尺寸不變的條件下，開間由原來的 9 間變成 11 間。這樣一來，很多尺寸較小的楠木就能用上了。而且獨特的 11 開間也突顯出皇帝至高無上的尊貴地位。

1 間房

古建築領域中，4 根柱子圍成的空間稱為 1 間房。太和殿在面寬方向有 11 間房，每個面寬對應 5 個進深，因此總共有 55 間房。故宮裏面等級高的建築，一般是面寬 9 間房、進深 5 間房，總共 45 間房，寓意"九五至尊"。

神武門門樓外立面 面寬 7 間

中國古代把數字分為陽數和陰數，奇數為陽，偶數為陰。陽數中九為最高，五居正中，因而以"九"和"五"象徵帝王的權威，稱之為"九五至尊"。另一種說法認為"九五"一詞來源於《易經》。

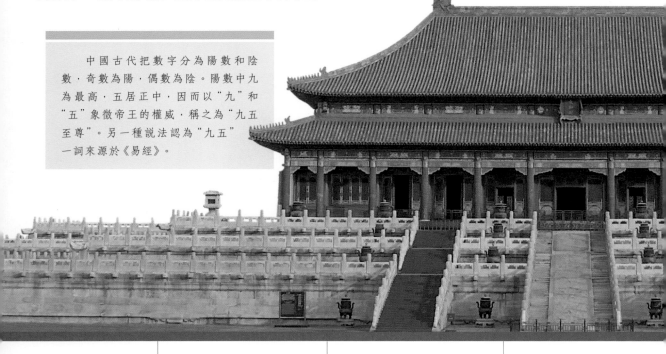

太和殿五次大火

第一次：
明永樂十九年（1421）
四月庚子，雷擊着火。

第二次：
明嘉靖三十六年（1557）
四月丙申，雷擊着火。

第三次：
明萬曆二十五年（1597）六
戊寅，雷擊着火。

民間傳說紫禁城宮殿共有 9999 間半房屋，這種說法只是一種推測。紫禁城在明清時期幾經修建、拆改，其房屋數量並非固定不變。故宮現存房屋 9371 間。

9999 間半房屋的傳說，大概來自帝王"九五至尊"的理念。另外，古人認為天帝居住的天宮為 10000 間房，皇帝身為人間天子，不能超越天帝，故少半間房；而且《易經》裏講究九九之數，認為"滿則損"，所以 9999 間半的說法還來自"不滿"的概念。

紫禁城宮殿建築大量數據都用陽數，大到宮殿的開間數目，如開間為 5 間、7 間、9 間、11 間不等；小到屋頂小獸數量，如中和殿屋頂小獸數量為 7 個，保和殿屋頂小獸數量為 9 個等。

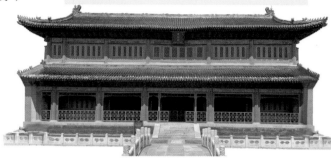

"滿"和頂峰都意味着接下去是衰落……

文淵閣外立面

半間房據說指文淵閣西側樓梯間，由於一側為樓梯，另一側為 2 根柱子，因而被稱為"半間房"。文淵閣在建築佈局上一反紫禁城房屋多以奇數為間的慣例，採用了偶數——6 間。但為了佈局上的美觀，西頭一間建造得格外小，也有人說這就是那半間房。

乾清宮外立面　面寬 9 間

從太和門看太和殿

第四次：
明崇禎十七年 (1644) 四月十九日晚，李自成放火。

第五次：
清康熙十八年 (1679) 十二月初三日，六個燒火的太監在御膳房用火不慎，引發火災。大火由御膳房 (在故宮的西北角) 向南蔓延，跨過乾清門廣場，引燃了三大殿。

大典和鹵簿

根據《欽定大清會典》規定：凡是皇帝登基、大婚、生日、冬至、元旦等重大節日，都要在太和殿舉行朝賀儀式。在太和殿舉行朝賀典禮時，各執事官員和朝拜官員，其位次有着嚴格的規定，如《太和殿朝賀官員位次圖》所示。

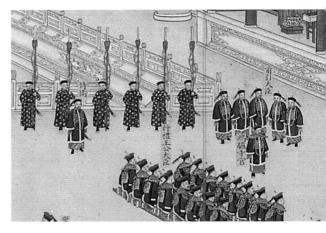

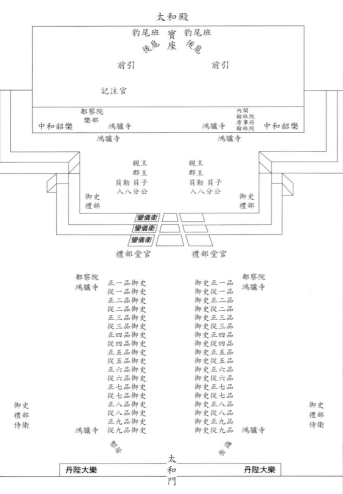

太和殿朝賀官員位次圖

太和殿

豹尾班　寶　豹尾班
爐　龜　座　爐

前引　　　前引

記注官

中和韶樂　都察院 樂部　鴻臚寺　　鴻臚寺　內閣 翰林院 詹事府 翰林院　中和韶樂

鴻臚寺　　鴻臚寺

親王 郡王 貝勒 貝子 入八分公　親王 郡王 貝勒 貝子 入八分公

御史 禮部　御史 禮部

鑾儀衛
鑾儀衛
鑾儀衛

禮部堂官　禮部堂官

都察院 鴻臚寺　正一品御史 從一品御史 正二品御史 從二品御史 正三品御史 從三品御史 正四品御史 從四品御史 正五品御史 從五品御史 正六品御史 從六品御史 正七品御史 從七品御史 正八品御史 從八品御史 正九品御史 從九品御史 禮部　御史正一品 御史從一品 御史正二品 御史從二品 御史正三品 御史從三品 御史正四品 御史從四品 御史正五品 御史從五品 御史正六品 御史從六品 御史正七品 御史從七品 御史正八品 御史從八品 御史正九品 御史從九品 禮部　都察院 鴻臚寺

御史 禮部 侍衛　鴻臚寺　　鴻臚寺　御史 禮部 侍衛

丹陛大樂　太和門　丹陛大樂

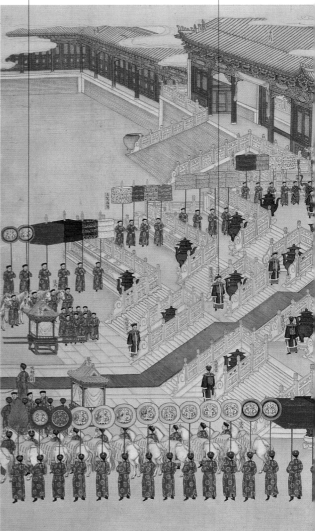

丹墀中道左右陳列仗馬

內閣官、禮部司官捧金冊、金寶站在太和殿丹陛石東西兩側

《光緒大婚圖》之《光緒帝親臨太和殿命使奉迎》（局部）
此圖為清代慶寬繪製。描繪了光緒十五年（1889）正月二十七日的大婚典禮當天，光緒親臨太和殿閱視金冊金寶，命使節持金節奉迎皇后的場景。

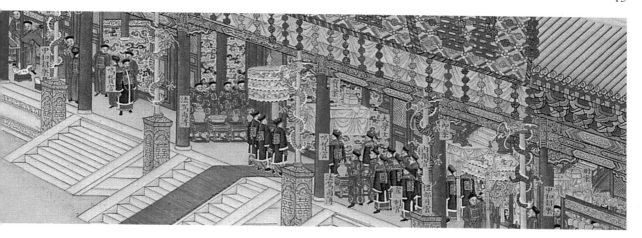

鑾儀衛設法駕鹵簿　　　　樂部和聲署設中和韶　　　　大殿兩側則站立鳴贊官
　　　　　　　　　　　　樂於太和殿東西簷下

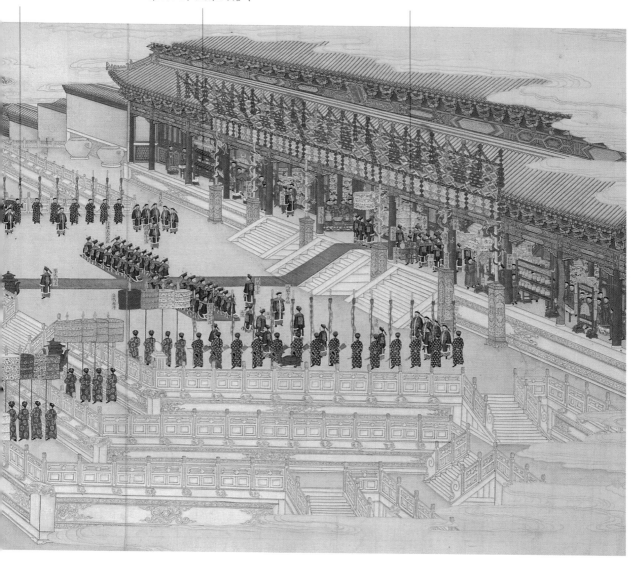

16

在太和殿舉行朝賀儀式時，廣場相應會陳設鹵簿儀仗。另外，太和殿廣場東西兩側各有一排石頭陣，石頭間距約 1.5 米，底部埋入地下，稱為儀仗墩，是禮儀隊伍的點位。每個官員身邊有銅鑄朝牌，即品級山，是排班行禮的位標。

傘

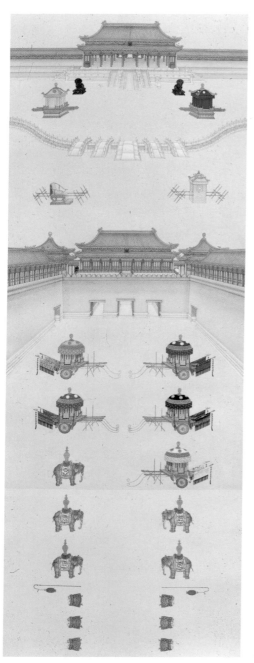

皇帝法駕鹵簿圖（局部）

旗、麾

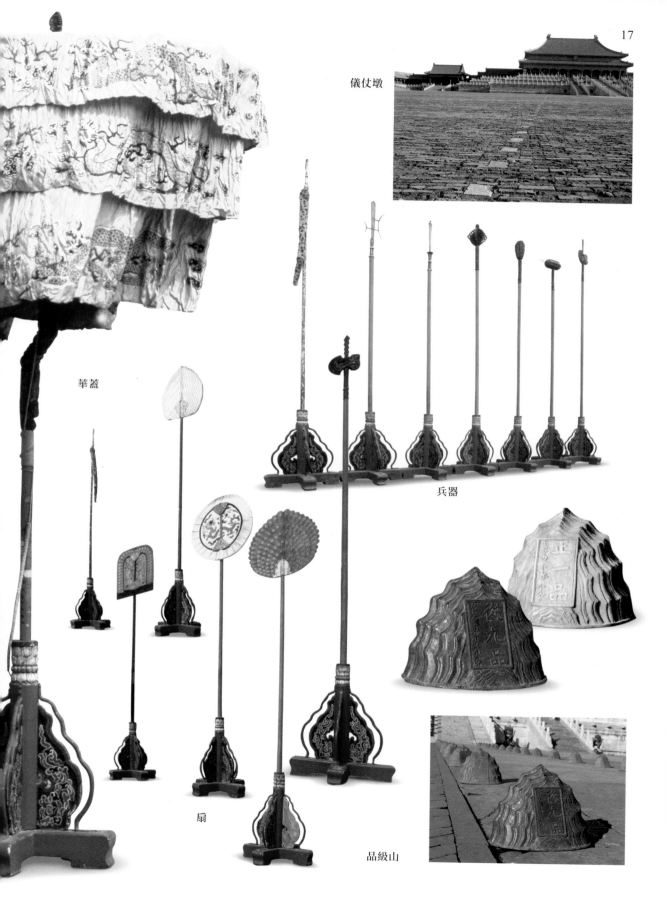

儀仗墩

華蓋

兵器

扇

品級山

太和殿的燙樣

太和殿的建造，是要經過皇帝事先批準的。可是很少有人知道，皇帝批准建造太和殿之前要審核它的實物模型。這種實物模型，稱作燙樣。太和殿燙樣至今尚未發現，但是紫禁城其他建築的燙樣可作為太和殿設計的"佐證"。

關於明朝太和殿的設計者，嚴格來說是兩個人，一個是劉基（劉伯溫），另一個是永樂帝朱棣。為甚麼這麼説呢？因為北京紫禁城是朱棣於永樂十八年（1420）按照南京皇宮的樣式翻建的，而南京皇宮的設計者正是劉基。

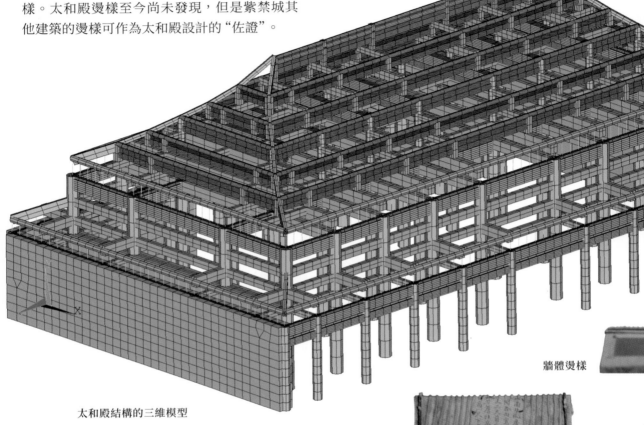

太和殿結構的三維模型

牆體燙樣

屋頂燙樣

由於一般建築平面圖無法使皇帝獲得建築造型、內外空間、構造做法等準確信息，因而需要製作燙樣來展示，通過向皇帝展示燙樣，可顯示出建築的整體外觀、內部構造、裝修樣式，以便皇帝做出修改、定奪決策。皇帝認可燙樣之後，樣式房方可依據燙樣繪製施工設計畫樣，編製做法說明，支取工料銀兩，進而招商承修，開工建設。所以我們認為，太和殿每次復建的設計者為皇帝和指定工程負責人，而太和殿施工的重要設計依據就是燙樣。

北海澄性堂燙樣

燙樣　也稱"燙胎合牌樣""合牌樣",指古建築的立體模型。燙樣是按照擬建造古建築製作的模型,一般要對古建築原型縮小一定的比例。

燙樣常有的比例有:五分樣(1:200),寸樣(1:100),兩寸樣(1:50),四寸樣(1:25),五寸樣(1:20)等。

樣式房　紫禁城古建築燙樣最開始由皇家指定的民間工匠製作。在清代,出現了製作燙樣的皇家機構,即樣式房。樣式房猶如現在的建築設計院,主要負責皇家建築的設計與施工。而在設計的初期階段,則需製作出建築燙樣,供皇帝參考。

材料	紙張	元書紙、麻呈文紙、高麗紙、東昌紙
	秫秸	
	油蠟	
	木頭	紅松、白松

工具	簇刀	
	剪刀	
	毛筆	
	蠟板	
	水膠	主要用於黏合不同材料
	烙鐵	主要用於將材料熨燙成型

燙樣的製作包括:梁、柱、牆體、屋頂、裝修等部分。		
梁和柱採用秫秸和木頭製作。		
牆體主要用不同類型的紙張用水膠黏合成紙板,然後根據需要進行裁剪。		
屋頂製作時	首先利用黃泥製成胎膜。	
	然後將不同類型的紙用水膠黏合在胎膜上。	
	晾乾後,成型的紙板即為屋頂形狀。	
裝修的製作方法類似於牆體,再在上面繪製圖紋或彩畫。		

　　故宮博物院現藏燙樣 80 餘件,涵蓋圓明園、萬春園、頤和園、北海、中南海、紫禁城、景山、天壇、清東陵等處的實物模型。它們是研究紫禁城建築歷史、文化及工藝的重要資料,亦是部分古建築修繕或復建的重要參考依據。下幾圖為故宮博物院現藏部分紫禁城古建築的燙樣。

西苑勤政殿燙樣

建築羣模型

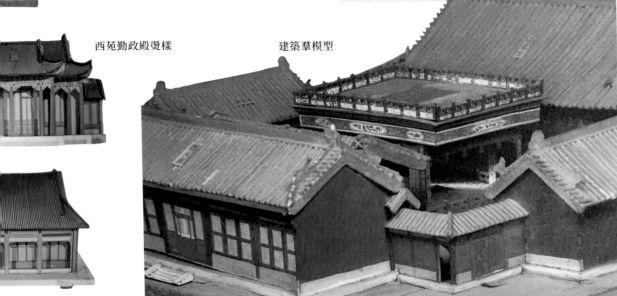

圓九洲清晏殿燙樣

太和殿大事記

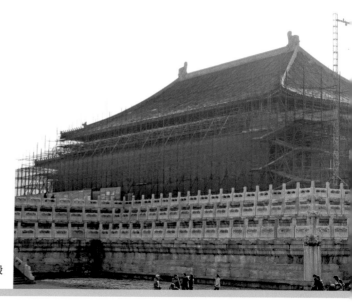

大修中的太和殿

見證明朝的滅亡（1644 年）

明朝崇禎皇帝在位時（1627—1644），統治已岌岌可危。皇帝與大臣關係惡化，全國饑荒嚴重，農民紛紛造反鬧事。其中，以李自成為首的陝北農民軍勢力日益壯大，並在西安建立了大順政權。1644 年春，李自成率軍由西安北上，攻打北京城。在烽火硝煙之中，崇禎皇帝於景山自縊，守城的明朝官兵開城投降。入城後的李自成在紫禁城武英殿登基。不久，投降清朝的明將吳三桂擊敗農民軍，率軍自山海關抵達北京郊外，李自成被迫撤出京城。臨行時，根據牛金星建議，李自成放了一把大火，將包括太和殿在內，紫禁城 70% 的建築燒毀。所以我們今天看到的紫禁城古建築，大部分都是清代復建的。

末代皇帝溥儀太和殿登基（1908 年）

1908 年冬，慈禧太后、光緒帝皆病重。為便於自己掌控朝政，慈禧決意選擇年僅兩歲的溥儀（醇親王載灃之子）作為皇位繼承人。未曾料想，溥儀入宮後沒兩天，光緒帝、慈禧太后竟相繼去世。1908 年 12 月 2 日，清朝末代君主溥儀（宣統皇帝）的登基儀式在太和殿舉行。清末進士金梁所寫的《光宣小紀》記載，坐在太和殿寶座上的溥儀當時嚇得哇哇大哭。他的父親攝政王載灃，在一旁急得是滿頭大汗。情急之下，載灃拿出了一個小玩具——布老虎，哄着溥儀說："別哭啦，很快完了"。溥儀被小老虎哄得不哭了。但很多在場的大臣聽到了載灃的這番話，都認為不吉利，這是暗喻大清快完了。而且，這種布老虎在民間被稱為"傀儡虎"，這似乎又暗喻溥儀是個傀儡。無論如何，太和殿也算是見證了清朝政權的最後一次更送。

八國聯軍在太和殿胡作非為（1900 年）

19 世紀末，中國發生了一場以"扶清滅洋"為口號的義和團運動。義和團團民殺洋人、燒教堂、拆電線、毀鐵路等行為，招致諸列強不滿。1900 年 5 月 28 日，日、俄、英、法、美、德、奧匈、意等八國以"保護使館"的名義，調兵入京。6 月 21 日，清政府發佈上諭，同時對八國"宣戰"。8 月 14 日，八國聯軍攻陷北京，慈禧攜光緒帝及部分王公大臣倉皇西逃。8 月 28 日，八國聯軍進入紫禁城，搞了個"國際大檢閱"。侵略者們穿着各自不同的軍裝，吹着不同的號角，奏着不同的樂曲，舉着不同花色的國旗，在原來只有中國皇帝才能走的紫禁城中軸線上緩緩前行，耀武揚威。隨着八國胡軍進入紫禁城的還有外國的使館人員和記者。他們和聯軍登上了太和殿的台基，站在太和殿前留影，並在太和殿內為所欲為，看到喜歡的東西就順手牽羊。英國人普特南在《庚子使館被圍記》裏這麼描述："遇同行者與俄官，個個衣服口袋凸出甚高，面有得意之色。"

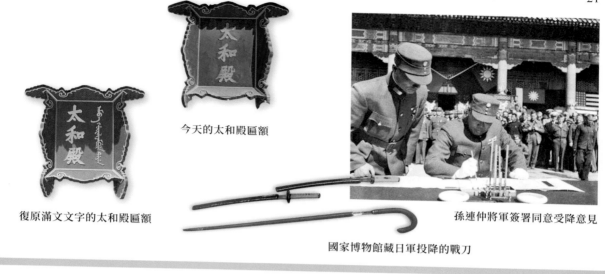

今天的太和殿匾額

復原滿文文字的太和殿匾額

國家博物館藏日軍投降的戰刀

孫連仲將軍簽署同意受降意見

袁世凱破壞太和殿的建築風格(1915 年)

　　1912 年 2 月 12 日，清帝溥儀遜位後，搬到了乾清門以北的後宮區域，而包括三大殿在內的前朝則由民國政府佔用。後來，做了終身大總統的袁世凱野心膨脹，想復辟帝制。在登基稱帝前，他準備了寶座、龍袍、玉璽等皇帝專用物品，並對三大殿的建築風格進行了更改，如把三大殿的黃瓦改為紅瓦，把太和殿改為承運殿，中和殿改為體元殿，保和殿改為建極殿，對大殿內的柱子加赤金，並飾以盤龍雲彩等。他還下令把前朝所有宮殿匾額上的滿文去掉，改為漢文。

見證抗日戰爭的勝利 (1945 年)

　　1945 年 8 月 15 日，日本宣佈無條件投降。當時的中華民國政府在全國設立了 15 個受降區，接受侵華日軍的投降。其中，日本華北方面軍向中國第 11 戰區投降的儀式在太和殿前進行，時間為 1945 年 10 月 10 日 10 點 10 分。中方代表是第 11 戰區孫連仲上將，中國官員和盟軍代表有 300 餘人出席。日方代表是以日軍華北方面軍司令官根本博中將為首的 21 人。那一天，太和殿廣場、太和門廣場、午門廣場、天安門廣場擠滿了民眾。受降儀式開始，首先，景山上軍號長鳴，會場上禮炮響起，全體人員默哀，紀念抗戰中犧牲的烈士。隨後，孫連仲將軍步出太和殿，來到太和殿前的受降儀式地點。根本博等日方代表由昭德門進入會場。孫連仲將軍命令根本博在受降書上簽字，

根本博簽字後，呈給了孫連仲將軍。孫連仲將軍簽署了"同意受降"的意見。最後，根本博一行交出佩刀，並退出會場。此時，全場掌聲雷動，歡呼聲響徹雲霄。同時，一架盟軍轟炸機在太和殿廣場上空飛過。全場軍樂齊鳴，眾將士向國旗致敬。孫連仲將軍率領眾將領邁入太和殿，打開香檳，共同歡慶這歷史的重大時刻。10 點 35 分，受降儀式結束。儘管整個儀式只有 25 分鐘，但卻是中國歷史上最重要的時刻之一。

太和殿大修 (2008 年)

　　太和殿建築的保護和修繕，歷來是萬人矚目的大事。2006 年至 2008 年，故宮博物院對太和殿開展了為期兩年的大修。這是太和殿在 1697 年建成後的首次大規模修繕。太和殿大修的主要內容包括：屋頂揭取瓦面，更換糟朽的椽子和望板，再重新鋪瓦；支頂局部下沉的樑架，並緊固鬆動的鐵箍；檢修斗拱，填配補齊局部缺失的斗拱構件；修補鬆動的牆體，並對局部脫落的牆皮重新抹灰；對與牆體相交的柱子進行檢查，採用傳統方法替換柱根糟朽的位置；對鬆動、挪位的台基石進行修補、恢復到原來的位置；外簷重新作油飾彩畫等。今天我們看到的太和殿，為 2008 年大修後的樣子。太和殿大修，反映了中國古建築保護人員具備了對文物採取及時有效保護的能力和水平。

第二章

裝修

　　太和殿整體雄偉壯觀，細部又配以變化豐富、精美絕倫的裝修，形成極強的藝術效果。古建築"裝修"為行業用語，涉及古建築內簷和外簷的隔扇、門窗、天花、藻井、寶座等組合構件。依據構件所處的位置可分為內簷裝修和外簷裝修。

內簷裝修

指建築內部的裝修

如室內的隔斷、屏風、罩、椅櫃、博古架等

外簷裝修

指將建築內部與外部相隔離的木結構的裝修
包括門窗（隔扇、檻窗）、橫陂、簾架等

安裝在簷柱之間的裝修
稱為"簷裏安裝"

安裝在金柱之間的裝修
稱為"金裏安裝"

隔 扇

　　隔扇是中國古代的一種門，
用於分隔室內外或室內空間。隔扇
門既可聯通內外，又能分隔空間，
同時可以透光、通風等，因而兼具
門、窗、牆的功能。

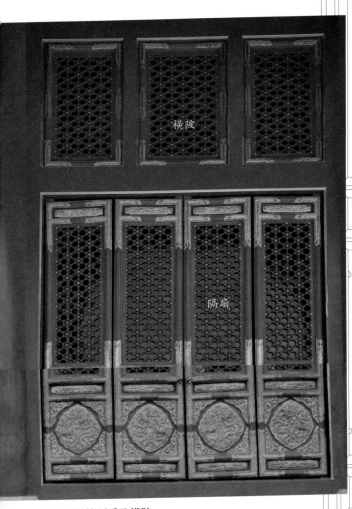

横陂

隔扇

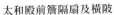
太和殿前簷隔扇及橫陂

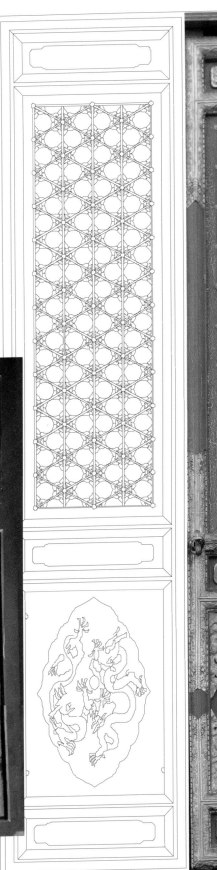

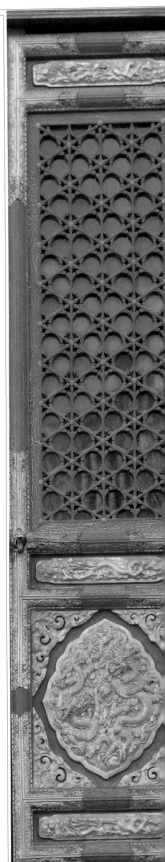

抹頭

絛環板

抹頭

抹頭是隔扇與檻窗上不可缺少的橫向構件。因隔扇與檻窗較高並經常開啟，為防止開榫或變形，需設置抹頭予以加固。抹頭的位置非常靈活，可使得隔扇或檻窗更加美觀。抹頭之間安裝的扁長池板叫作絛環板，可彩畫或雕飾。隔心位於隔扇上部，在隔扇中佔用的比例最大。其紋飾稀疏有致，為糊紙裱絹提供支點，同時起到通風、採光的作用。隔心部分是最能體現隔扇藝術特色的部分，是裝飾的重點所在。

太和殿後簷隔扇

六抹隔扇　三塊絛環板

隔心

太和殿隔扇裙板裝飾為雕刻雙龍戲珠紋

裙板是安裝在外框下部的隔板，可做不同形式的裝飾。

故宮慈寧宮隔扇

五抹隔扇　兩塊絛環板

裙板

菱花紋

太和殿隔扇的隔心有精美的菱花紋。

三交六椀菱花紋

即中間的直欞、兩邊斜欞交於一點，將立面分成六等分，而每個等分的邊界做成菱花紋，總體來看就像六個碗，又稱六椀。三交六椀構造採用欞條上下扣槽，相互套接，用直欞與斜欞相交後組成無數的等邊三角形，每組三角形內有六瓣菱花，使三角形相交的部分成為一朵六瓣菱花狀。整個隔心圖案形成菱花為實、孔洞為虛的圖樣效果，形成規整的幾何圖錦。

簾架

簾架位於隔扇外面。隔扇保暖性差，且門框之間的空隙容易漏風。簾架的邊框恰恰在門縫位置，可以起到擋風作用。簾架冬天掛棉簾，可防風保暖；夏天掛竹簾，可防蚊通風。

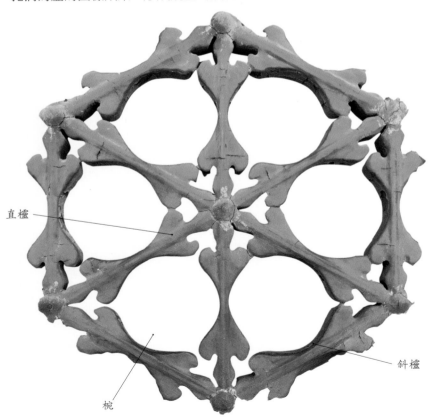

直欞

椀

斜欞

三交六椀菱花紋

太和殿隔心

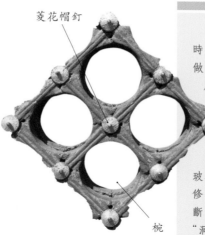

菱花帽釘

椀

雙交四椀菱花紋

清晚期，慈禧太后在儲秀宮區域居住時，將太極殿正殿簾架改為了類似隔扇的做法。此時，玻璃已經大量使用，不過仍為珍貴的建築材料，而慈禧太后喜歡通透、明亮的空間，故每一次宮廷修繕工程，都會把外簷窗戶換安玻璃，使得區域的透光性更強，更加明亮。據檔案記載，慈禧住處大量採用玻璃、玻璃鏡裝飾，如儲秀宮的內外簷裝修全部"厢安洋玻璃"。這種非封閉的隔斷，不僅使她的寢宮更加亮堂，也能方便"洞察到外頭的一切"。如今，太和殿的隔扇也都配了玻璃。

雙交四椀菱花紋

即兩根櫺條十字相交且在相交處釘菱花帽釘，使之成為放射狀的菱花圖案。交點位置形如四個碗，又稱四椀。雙交四椀菱花紋常用於建築等級稍低的門窗上，慈寧宮隔扇的隔心紋飾即為此做法。

平櫺式隔心紋飾

與菱花式相比，平櫺式隔心紋飾等級要低，構造較為簡易，但樣式也富有變化。常見的隔扇紋飾有正方格、斜方格等做法。

面 葉

太和殿的隔扇邊挺[①]的看面[②]四角安裝銅製飾件，這種飾件稱為"面葉"。太和殿面葉做法包括雙拐角葉、雙人字葉。

① 邊挺：是指隔扇左右側邊木構件。
② 看面：就是指人的眼睛所看到的平面（或立面），這裏指外立面。

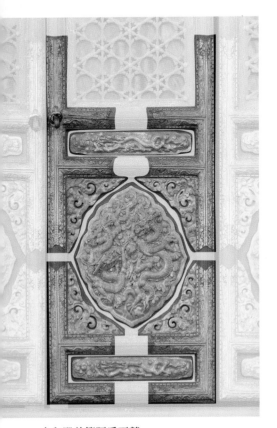

太和殿前簷隔扇面葉

鉑鈒面葉 太和殿隔扇面葉上面衝壓雲龍花紋，稱為"鉑鈒面葉"。面葉上的龍身周圍配以祥雲，形成騰雲駕霧的動態。

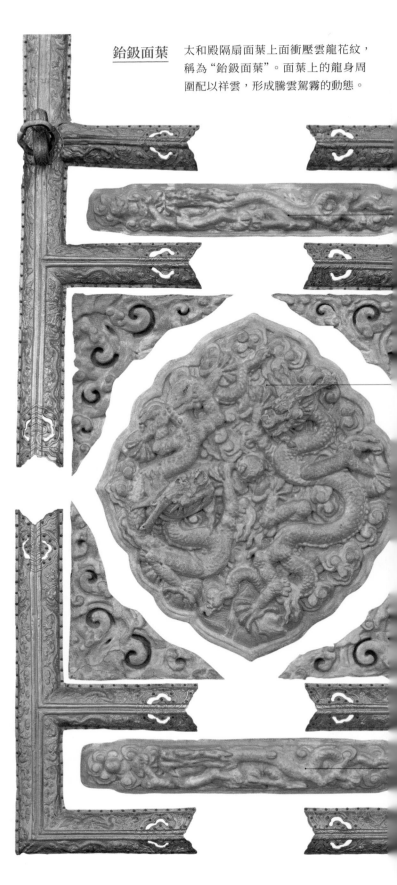

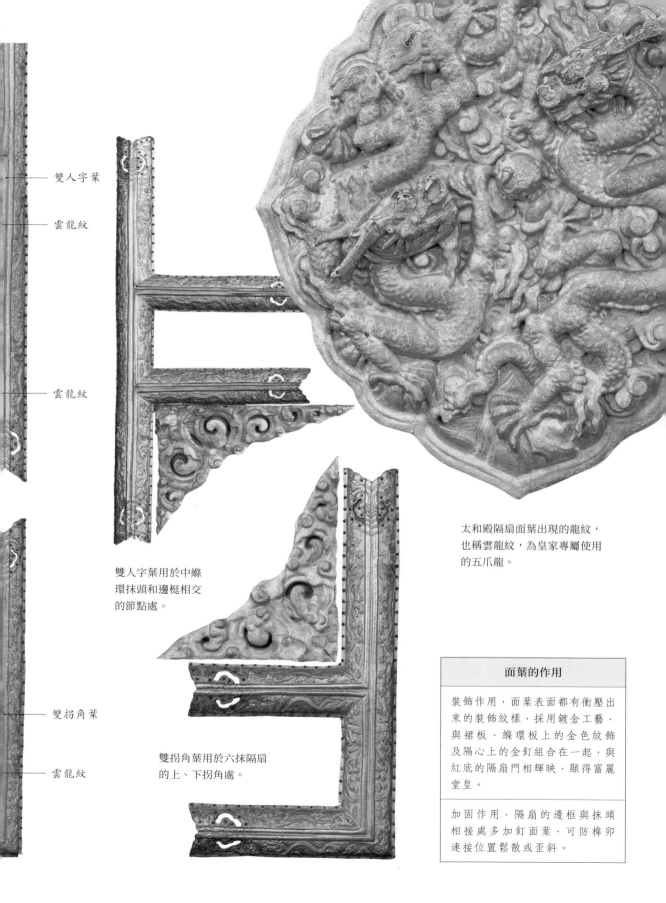

雙人字葉

雲龍紋

雲龍紋

雙拐角葉

雲龍紋

雙人字葉用於中縧
環抹頭和邊梃相交
的節點處。

雙拐角葉用於六抹隔扇
的上、下拐角處。

太和殿隔扇面葉出現的龍紋，
也稱雲龍紋，為皇家專屬使用
的五爪龍。

面葉的作用

裝飾作用，面葉表面都有衝壓出
來的裝飾紋樣，採用鍍金工藝，
與裙板、縧環板上的金色紋飾
及隔心上的金釘組合在一起，與
紅底的隔扇門相輝映，顯得富麗
堂皇。

加固作用，隔扇的邊框與抹頭
相接處多加釘面葉，可防榫卯
連接位置鬆散或歪斜。

窗

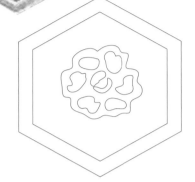

窗在古建築立面構圖上具有重要作用，能顯示建築等級，烘托建築主題，形成借景效果。且其應用具有較大的靈活性，大小、位置可以根據需要隨意變化。太和殿的窗有檻窗和橫陂窗兩種，太和殿的門可起到通風透光的作用，卻替代不了窗。

檻牆上的龜背紋

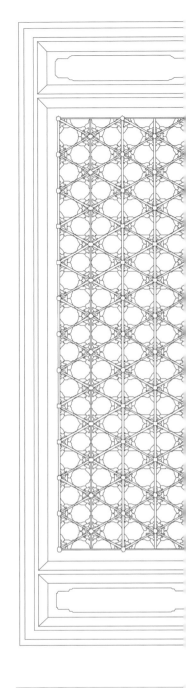

橫陂窗

太和殿隔扇和檻窗上面都有橫陂窗，這種窗具有採光的作用，但不能開啟。橫陂窗隔心樣式與下面的隔扇門和檻窗隔心樣式相同。

檻窗

檻窗是安裝在檻牆（隔扇旁邊的矮牆）上的窗，由隔心、縧環板、抹頭組成。其外形、開啟方式與隔扇門相同，與隔扇的區別就在於沒有"裙板"，故也可以被認為是一種短隔扇。

太和殿前簷檻窗及上部橫陂窗

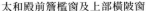

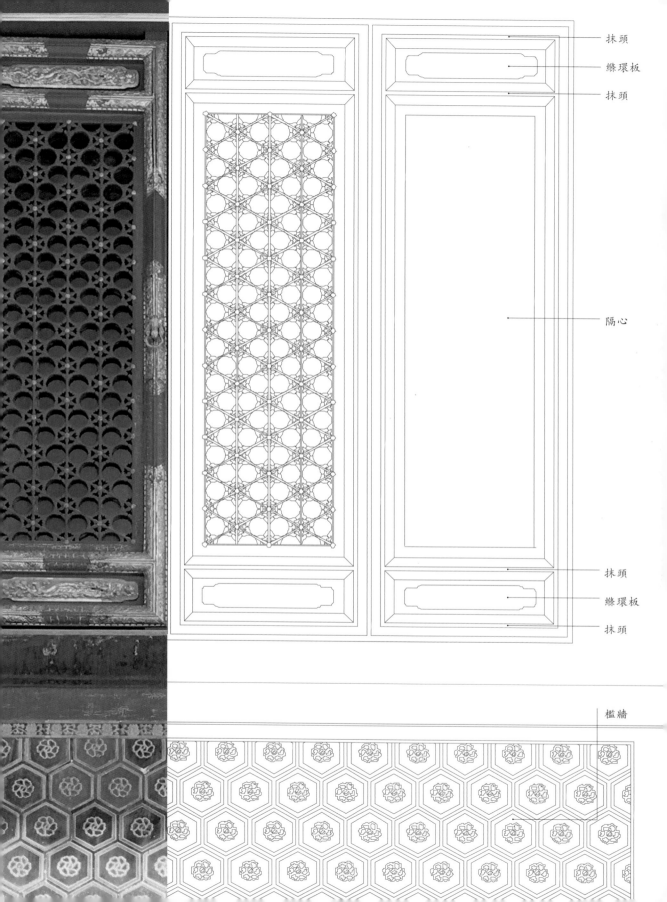

抹頭

絲環板

抹頭

隔心

抹頭

絲環板

抹頭

檻牆

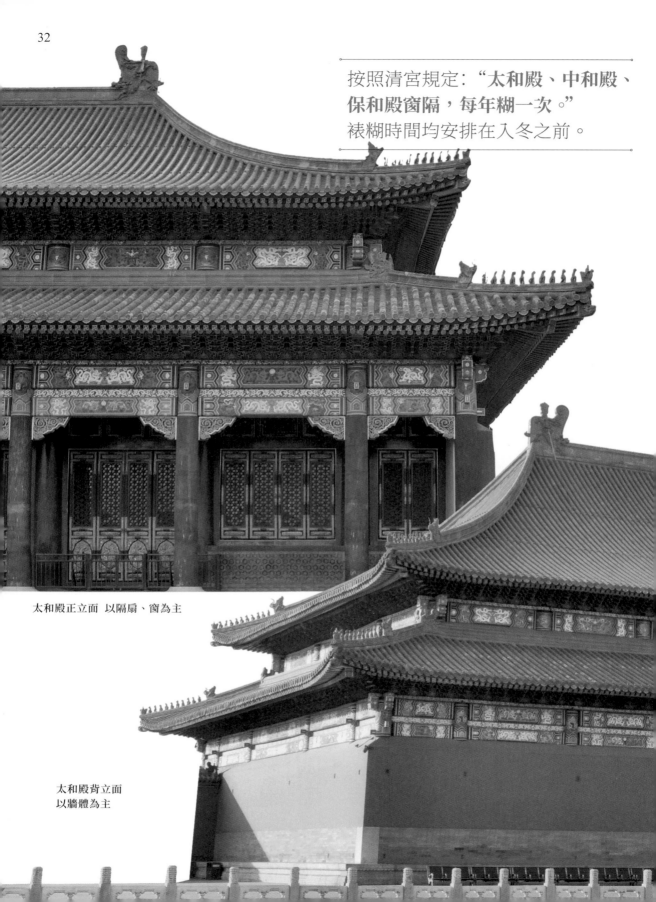

按照清宮規定："**太和殿、中和殿、保和殿窗隔，每年糊一次。**"裱糊時間均安排在入冬之前。

太和殿正立面 以隔扇、窗為主

太和殿背立面
以牆體為主

明清時期，太和殿的門窗也同民間一樣，都是用紙裱糊的。不同之處有二：其一，太和殿不僅所用窗戶紙質量上乘，而且需要常年修葺維護。其二，與民間窗櫺僅裱糊一層花飾不同，太和殿裱糊窗紙，窗櫺內外兩面均有花飾，且兩層花飾需重合一致。

太和殿作為皇帝舉行盛大典禮之所，地位至尊至上，糊飾門窗必須使用最好的高麗紙。這種紙張不僅透明白淨，而且經久耐用，可以較好地抵擋風吹雨淋。清宮高麗紙的來源，除了定期派員採辦外，還來自朝鮮的進貢。作為貢品的高麗紙均收存在內務府庫房中。

在清代，太和殿門窗的裱糊、修葺事項均由工部經辦，所需紙張則從戶部領取，有時材料短缺，也從內務府等衙門暫借，且每次需用紙張都有具體的數目。

太和殿僅在前簷開設窗戶，後簷除了正中部位開設隔扇外，其餘全部為封閉的牆體，這屬於"負陰抱陽"做法。老子《道德經》中有："萬物負陰而抱陽，沖氣以為和。"意思就是世間萬物進都背陰而向陽，陰陽二氣相互作用而形成新的和諧體。《易經·說卦傳》有："聖人南面而聽天下，向明而治"，意思是古聖先王坐北朝南而聽治天下，面向光明而治理天下。

除此以外，太和殿坐北朝南的結構、佈局形式也有着地理學上的意義。中國的黃河流域處於北半球溫帶季風氣候最為顯著的地區，冬季有長達數月的偏北寒風；夏季來自南方致雨的季風，使得溫度上升、暑氣逼人。在這種地理條件下，建築坐北朝南最為適宜，太和殿北部大面積封閉，有利於冬天禦寒；南部門窗通開，有利於採光和夏天通風。

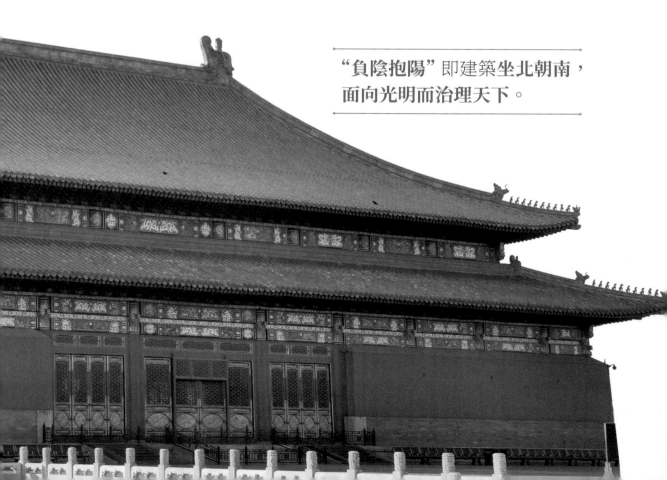

"負陰抱陽"即建築坐北朝南，
面向光明而治理天下。

故宮現存做工最講究、裝飾最華貴、等級最高、設計最尊貴、雕鏤最精美的寶座,是太和殿中陳設的髹金漆雲龍紋寶座。

寶座

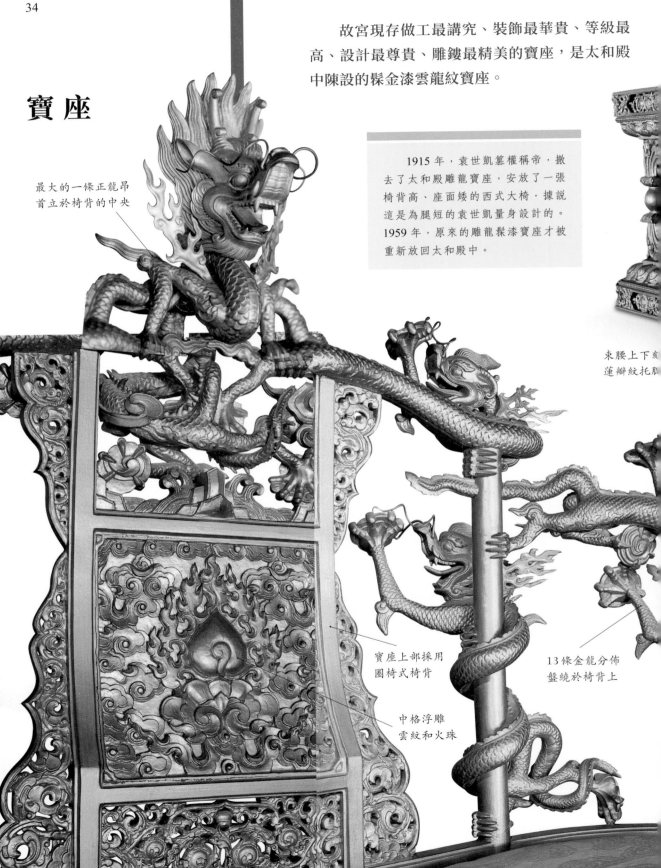

最大的一條正龍昂
首立於椅背的中央

1915 年,袁世凱篡權稱帝,撤去了太和殿雕龍寶座,安放了一張椅背高、座面矮的西式大椅,據說這是為腿短的袁世凱量身設計的。1959 年,原來的雕龍髹漆寶座才被重新放回太和殿中。

束腰上下亥
蓮瓣紋托腳

寶座上部採用
圈椅式椅背

中格浮雕
雲紋和火珠

13 條金龍分佈
盤繞於椅背上

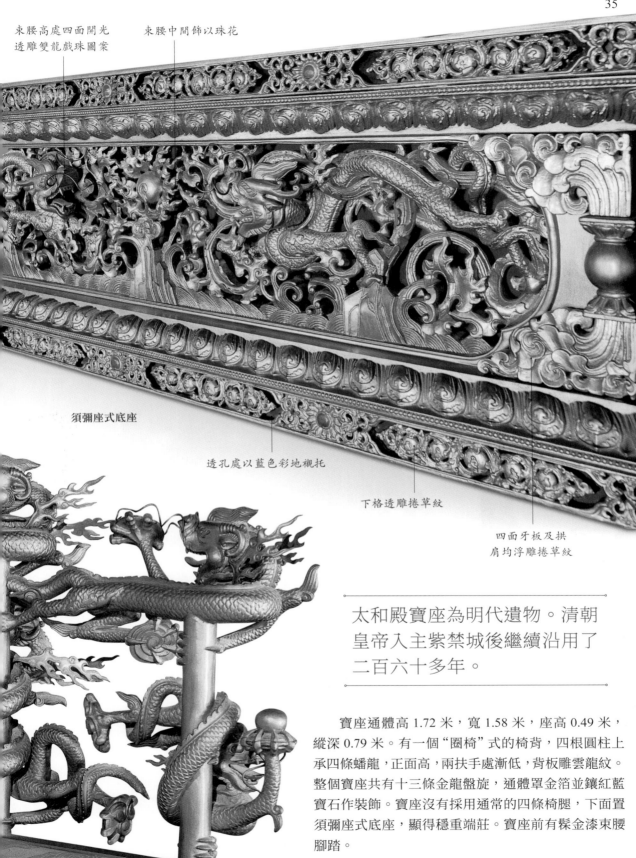

束腰高處四面開光
透雕雙龍戲珠圖案

束腰中間飾以珠花

須彌座式底座

透孔處以藍色彩地襯托

下格透雕捲草紋

四面牙板及拱
肩均浮雕捲草紋

太和殿寶座為明代遺物。清朝
皇帝入主紫禁城後繼續沿用了
二百六十多年。

　　寶座通體高 1.72 米，寬 1.58 米，座高 0.49 米，
縱深 0.79 米。有一個"圈椅"式的椅背，四根圓柱上
承四條蟠龍，正面高，兩扶手處漸低，背板雕雲龍紋。
整個寶座共有十三條金龍盤旋，通體罩金箔並鑲紅藍
寶石作裝飾。寶座沒有採用通常的四條椅腿，下面置
須彌座式底座，顯得穩重端莊。寶座前有髹金漆束腰
腳踏。

　　太和殿寶座為髹金漆做法，通體髹金漆代表着最高
檔次的禮制用品。金漆寶座所在的高台階兩側，成雙成
對地設置銅胎掐絲琺瑯寶象、甪端、仙鶴、香亭四種陳
設；寶座階前的大殿地面上，則有四尊銅胎掐絲琺瑯香
爐，一字形置放在紫檀木貼金几架上。

　　寶座後襯托以七扇雕有云龍紋的髹金漆大屏
風，它是明朝嘉靖年間（1522—1566）
製作的，材料為楠木。

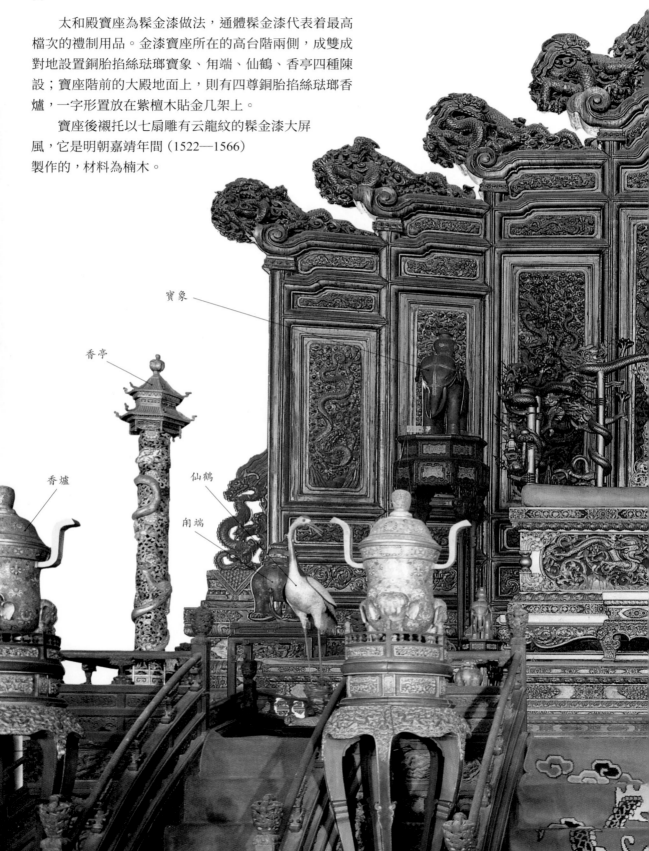

寶象

香亭

香爐

仙鶴

甪端

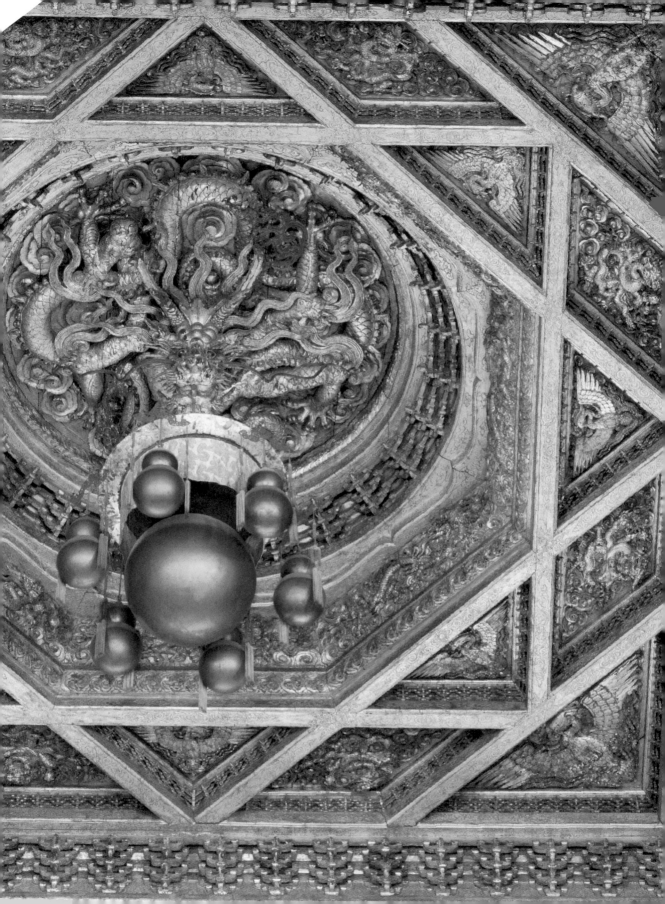

天花

太和殿天花主體紋飾為正龍紋,一條在雲層中舞動的龍,成正立狀,威風凜凜地目視前方。據統計,太和殿天花共有1720條龍紋。

皇帝自比為"真龍天子",身體叫"龍體",穿的衣服叫"龍袍",坐的椅子叫"龍椅",乘的車、船叫"龍輦"、"龍舟"……凡是與他們生活起居相關的事物均冠以"龍"字,以示高高在上的特權。

天花亦稱頂棚,是古代建築內用以遮蔽樑架部分的構件。

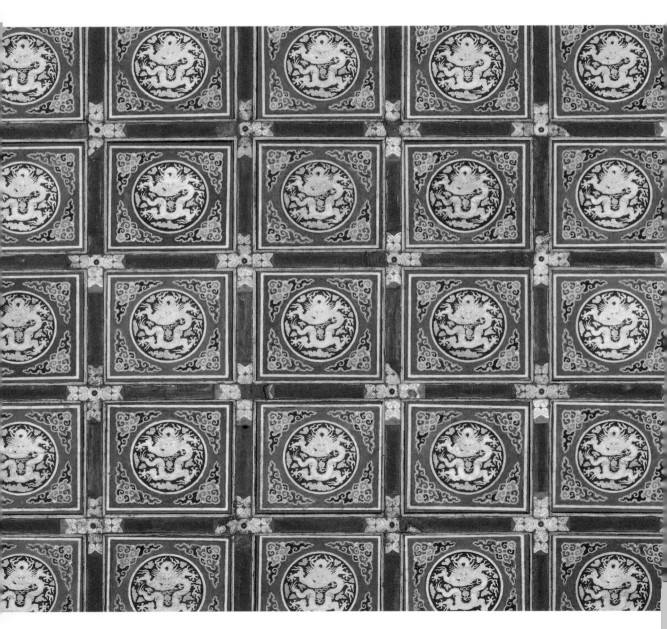

紫禁城故宫古建的天花可分為硬天花和軟天花

硬天花以木條縱橫相交成若干格，也稱為井口天花，每格上覆蓋木板，天花板圓光中心常繪龍、龍鳳、吉祥花卉等圖案，常見於等級較高的建築。

軟天花又稱海漫天花，以木格柵為骨架，滿糊麻布和紙，上繪彩畫，或用編織物，為等級較低的天花。

某後宮建築　軟天花

軟天花的特點是頂棚的表面平整，色調淡雅，給人以明亮、舒適的感覺。故宮后妃們居住的東西六宮多採用軟天花，顏色以淺色為主，並採用福（蝠）壽（桃）等簡單的圖案加以裝飾。

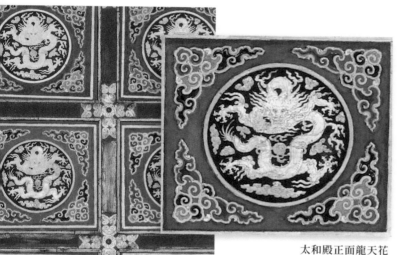

太和殿正面龍天花

在宋代時"天花"也叫"平棋"、"平闇"。從實用功能角度講天花可以美化古代建築物室內，使之看起來更整潔。也能防止樑架掛灰落土到地面。同時，還能起到冬季保暖、夏季隔熱的作用。從裝飾藝術角度講天花上的圖紋藝術是古建築整體裝飾藝術的重要組成部分。

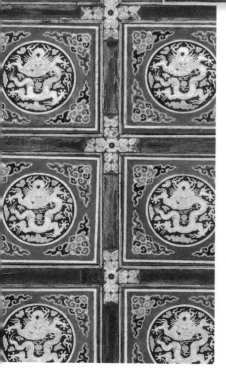

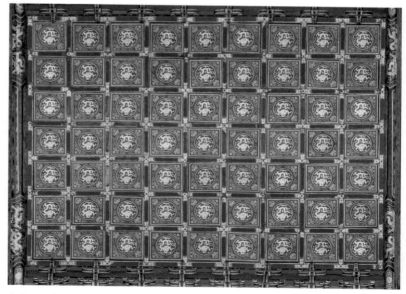

太和殿天花仰視圖　硬天花

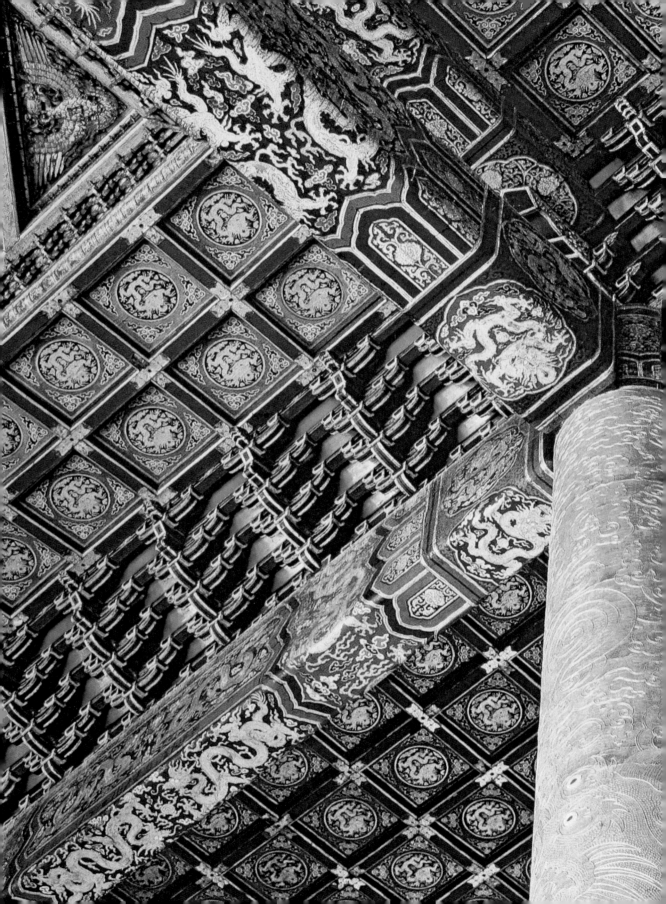

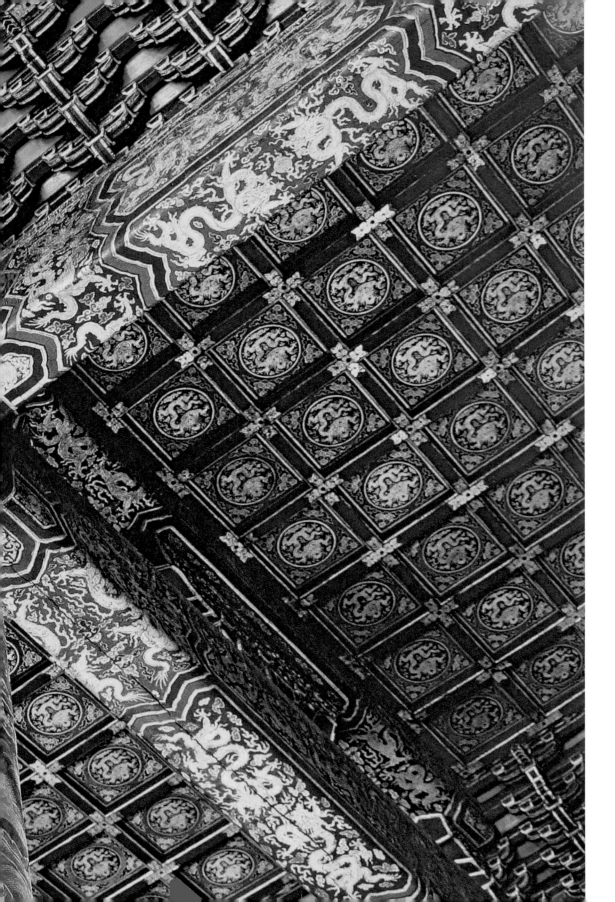

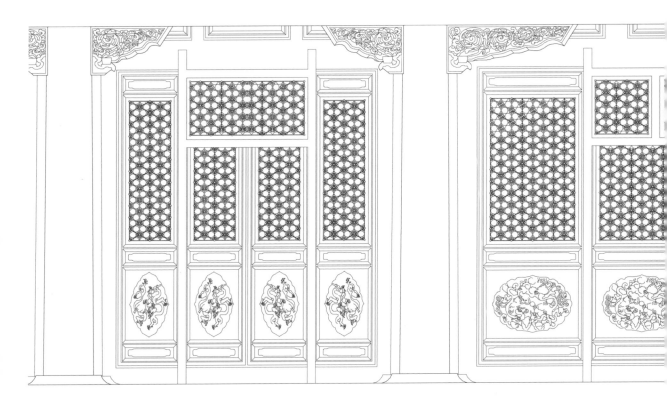

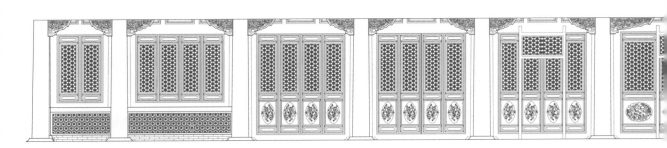

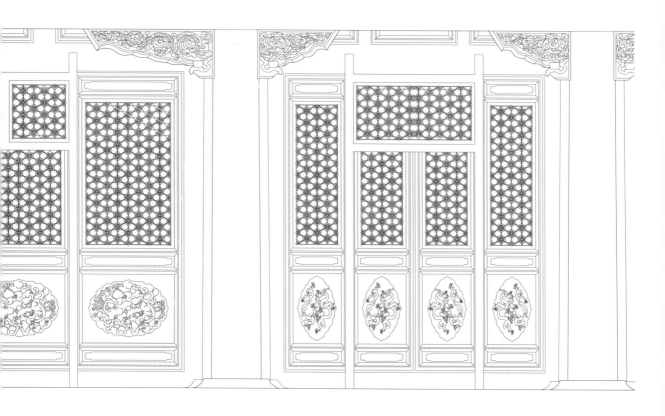

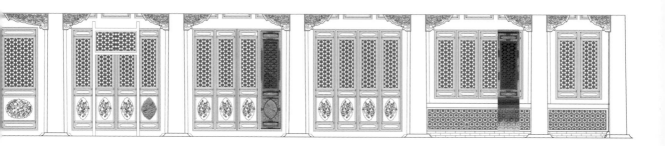

柱架

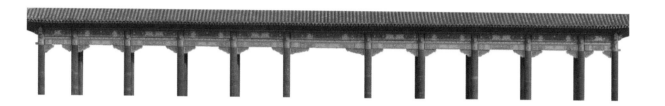

　　太和殿的柱架主要由柱子、額枋組成。柱與額枋的連接方式為榫卯，對應的位置稱為榫卯節點。作為封建皇權的中樞之地和國家典儀的舉辦之處，其柱架構造及房屋數量，有許多獨特之處。

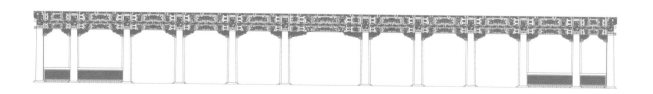

柱

柱子作為古建築大木結構的重要承重構件之一，主要用來承受上部傳來的垂直作用力。太和殿的柱由簷柱和金柱組成。

簷柱

也稱廊柱，即太和殿最外一圈的柱子。直徑和高度都要小於金柱。只支撐廊子上部屋頂的重量。

金柱

也稱老簷柱，是在簷柱以裏的柱子。金柱位於大殿內，殿面大部分重量由金柱支撐，其較大的尺寸可突顯出建築的宏偉。由於太和殿進深較大，因而又有外金柱和裏金柱之分。

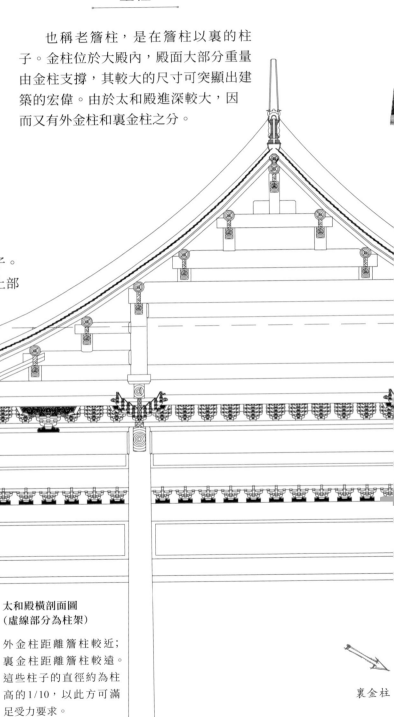

太和殿橫剖面圖
（虛線部分為柱架）

外金柱距離簷柱較近；裏金柱距離簷柱較遠。這些柱子的直徑約為柱高的 1/10，以此方可滿足受力要求。

裏金柱

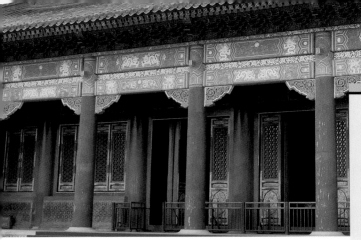

永樂四年（1406），明成祖朱棣下詔以南京皇宮（南京故宮）為藍本，興建北京皇宮和城垣，太和殿是其中最重要的建築。朱棣先派出人員，奔赴全國各地去開採名貴的木材，然後運送到北京。光是準備工作，就持續了11年。珍貴的楠木多生長在中國西南地區的崇山峻嶺裏。百姓冒險進山採木，很多人為此丟了性命，後世留下了"入山一千，出山五百"的説法，形容採木所付出的代價。

收分

是指柱頂直徑要比柱底直徑小。它的作用在於，柱頂截面尺寸小，柱頂之上構件產生的壓力方向就很難偏離柱子的軸心，有利於保護柱子的穩定。

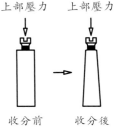

上部壓力　上部壓力

收分前　收分後

普通宮殿	太和殿
普通宮殿建築，尤其是紫禁城以外的宮殿建築，其木柱材料多為松木。	其柱材料為金絲楠木。與普通木材材質相比，楠木具有木紋平直，結構細緻，易加工，不易朽，不易受白蟻蛀食，氣味芬芳等優點。

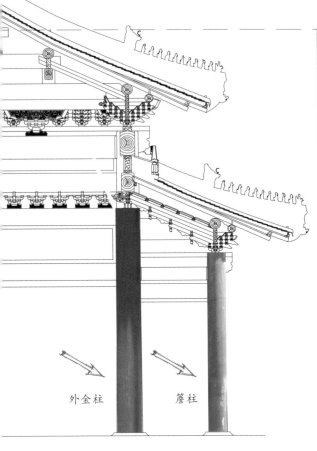

外金柱　　　簷柱

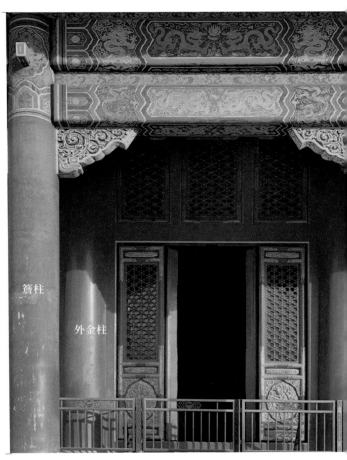

簷柱

外金柱

蟠龍金柱

太和殿明間正中有六根蟠龍金柱，如六位御前大將一般守衛着皇帝寶座。

這六根金柱分為兩排，東西各三根。每根金柱上各繪製一條巨龍，龍身纏繞金柱，昂首張口，似在穿雲駕霧。每根柱子的下方還繪有海水江崖紋，洶涌的海浪拍打礁石，激起層層浪花，烘托出巨龍的升騰磅礴氣勢。

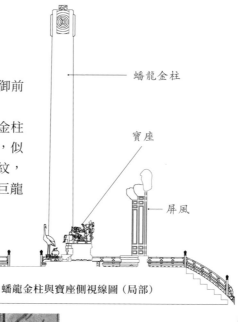

蟠龍金柱與寶座側視線圖（局部）

太和殿蟠龍金柱（局部）

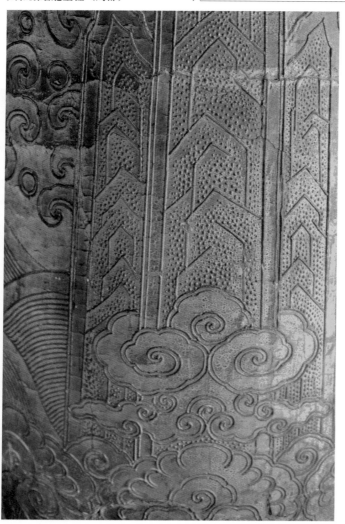

太和殿柱子的直徑、柱高尺寸都比普通宮殿建築要大。例如，建福宮中最大尺寸的金柱直徑為0.43米，柱高最大值為4.9米，而太和殿金柱直徑達1.06米，柱高最大值達12.7米，約為建福宮柱高的3倍。

朱紅柱	蟠龍金柱
木柱外施加地仗（即保護層）。	金柱並非黃金鑄成的，和朱紅柱子一樣，木柱外加地仗。
木柱表層為朱紅油飾。	蟠龍金柱表層為瀝粉貼金。

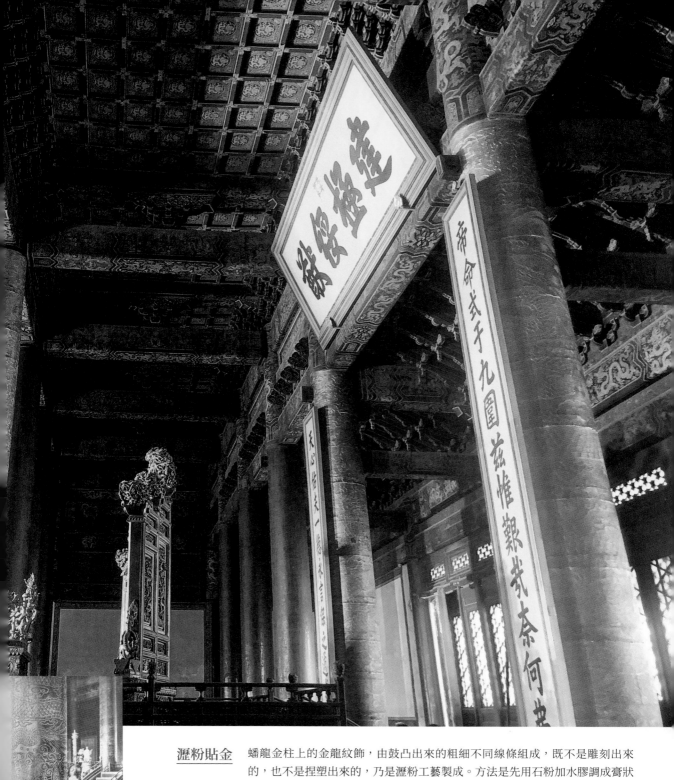

太和殿蟠龍金柱老照片

瀝粉貼金

蟠龍金柱上的金龍紋飾，由鼓凸出來的粗細不同線條組成，既不是雕刻出來的，也不是捏塑出來的，乃是瀝粉工藝製成。方法是先用石粉加水膠調成膏狀材料，再將材料灌入皮囊內。皮囊一端安裝一個金屬導管，用手擠壓皮囊，從導管內排出材料，附在地仗上，就形成流暢的、鼓起的線條，組成所需圖案。金柱上的金皮是貼上去的，因此稱為貼金。其製作方法是：先將黃金加工成薄薄的金片，稱為"金箔"。金箔打得越薄越好，工匠中有一種說法，一兩金子做成"一畝三分地"大的金箔最佳。

柱　網

　　太和殿在面寬方向（面寬方向＝縱向＝長度方向）有 12 根柱子，在進深方向（進深方向＝橫向＝寬度方向）有 6 根柱子，合計有 66 根柱子，它們組成太和殿的柱網體系。

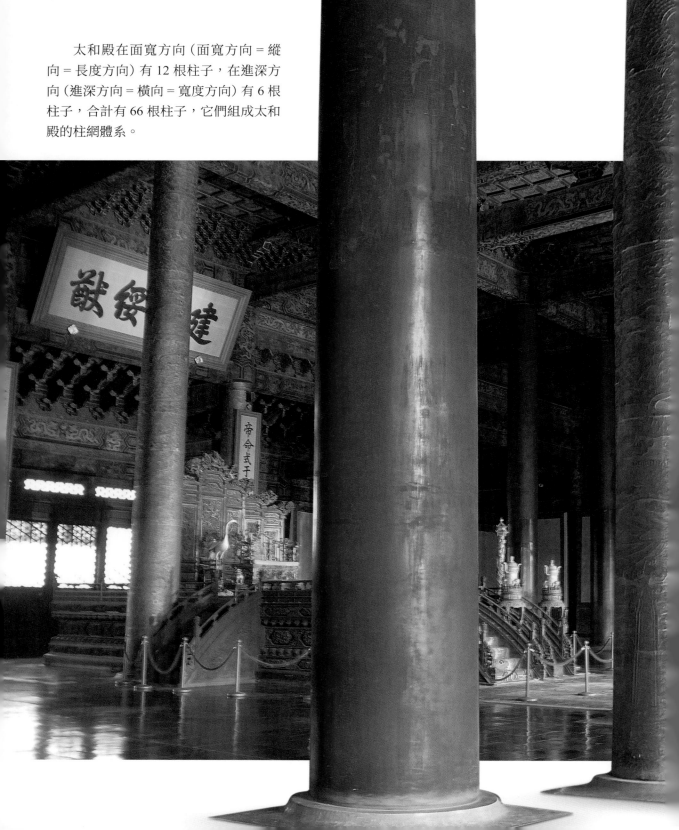

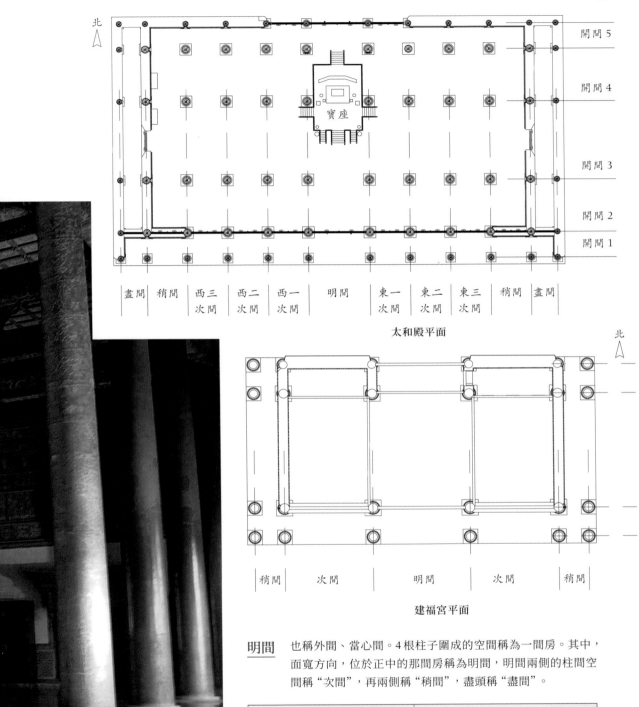

太和殿平面

建福宮平面

明間　也稱外間、當心間。4根柱子圍成的空間稱為一間房。其中，面寬方向，位於正中的那間房稱為明間，明間兩側的柱間空間稱"次間"，再兩側稱"稍間"，盡頭稱"盡間"。

建福宮	太和殿
在面寬方向有1個明間、2個次間和2個稍間；進深方向有3個開間。共15間房。	在面寬方向有1個明間、6個次間、2個稍間、2個盡間；在進深方向有5個開間。共55間房。
柱子數量為24根。	柱子數量為66根。

柱頂石

　　又名柱礎，是一種中國傳統建築石製構件。為甚麼古建築常用柱頂石呢？這是因為中國古代建築大多是木質的，而木製的柱子在地面很容易黴變腐敗，所以墊上柱頂石使柱子高於地面防止腐變。

太和殿外柱頂石

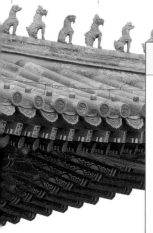

明

柱子

鼓鏡

地下部分

柱根平擺浮放在柱頂石上，在發生地震時，其反覆在柱頂石表面滑動，地震結束後可基本恢復到初始狀態，緩衝了地震的破壞作用，具有"四兩撥千斤"的效果。

隔震　隔震是在建築基礎部位安放可運動裝置。地震發生時，通過裝置的運動來耗散、吸收部分地震能量，並錯開地震波的頻率，從而減輕地震對建築的損害。

中國古建築的柱底與柱頂石	雅典赫菲斯托斯神廟
柱頂石頂面面積大於木柱截面面積	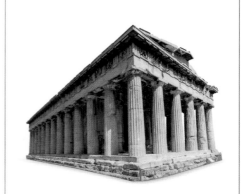
中國古建築的柱頂石為石質材料，立柱為木質材料，屬於不同材料的構件。	西方古建築主要以石材作為建築核心材料。因此，對於一座含有立柱的西方古建築，其基座與柱子均為石質材料。
柱底並非插入柱頂石裏面，而是浮放在柱頂石上面；即立柱與柱頂石不存在拉接關係。且柱頂石頂面面積大於木柱截面面積，以利於柱底在柱頂石上產生摩擦滑移。	在施工時，這類古建築的石塊基礎可以與立柱採用一塊石料加工而成，也可以分別加工，然後在柱底與基礎之間採用鐵銷子拉接。
這種連接方式是有科學依據的，也是古代工匠智慧的結晶，其主要作用是緩衝地震。柱頂石作為古代中國建築裝飾藝術的發展一個縮影，是中國幾千年建築藝術中一個重要的組成部分。	西方的這種柱底與基礎的連接方式與太和殿的柱頂石做法是有着根本區別的。當產生地震等災害時，西方石質建築的立柱與基礎之間的連接很容易因為抵抗力不足而產生錯動或者開裂。

柱頂石地上部分

體量較小宮殿建築柱頂石有海眼，太和殿柱頂石無海眼。

海眼

太和殿內柱頂石

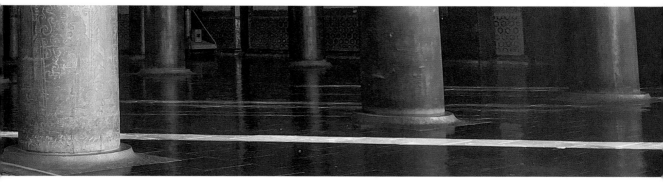

透風

　　古建築的外牆上，都有鏤空磚雕，一般每隔一定距離在牆體的底部、頂部各設置一個，上下兩個磚雕在同一豎直線上。這些鏤空的磚雕就是透風。

　　透風的設置，是為了排出牆體與柱子之間的空氣，保持牆體內的柱子始終處於乾燥狀態，幫助牆體內的木柱防潮、防腐。

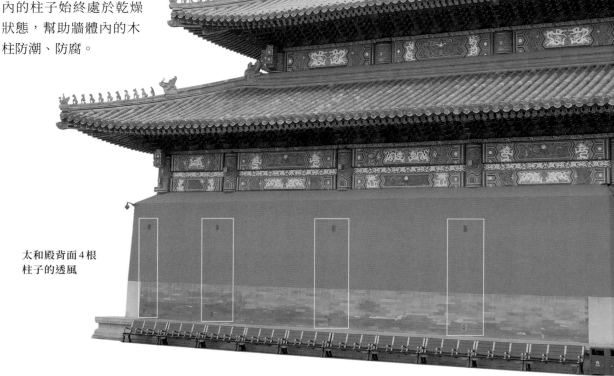

太和殿背面4根
柱子的透風

故宮的古建築施工工序　　　先安裝木柱柱網和樑架，再砌牆。

　　牆體很厚，在與木柱相交的位置附近，砌牆時往往會把柱子包起來。

　　封閉在牆體裏的柱子，如果不及時採取通風乾燥措施的話，很容易產生糟朽。

柱根糟朽

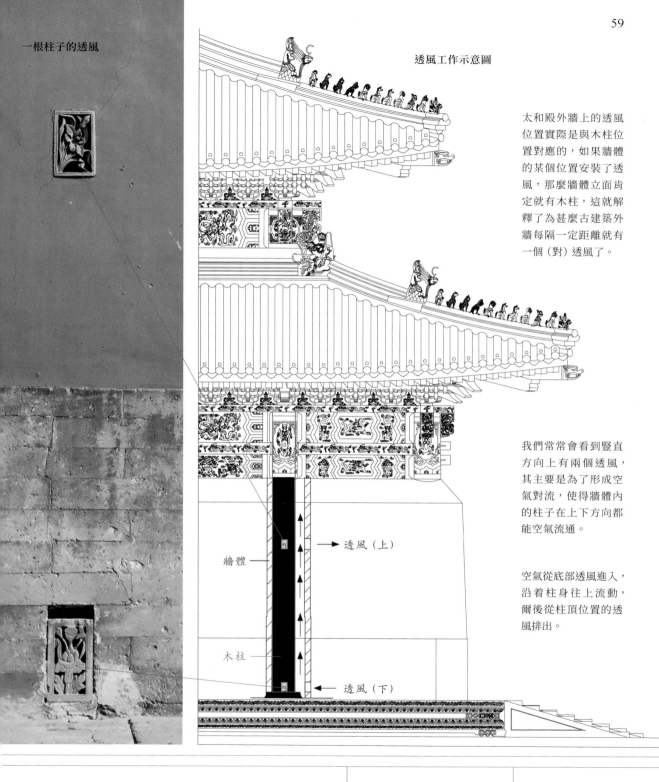

一根柱子的透風

透風工作示意圖

太和殿外牆上的透風位置實際是與木柱位置對應的，如果牆體的某個位置安裝了透風，那麼牆體立面肯定就有木柱，這就解釋了為甚麼古建築外牆每隔一定距離就有一個（對）透風了。

我們常常會看到豎直方向上有兩個透風，其主要是為了形成空氣對流，使得牆體內的柱子在上下方向都能空氣流通。

空氣從底部透風進入，沿着柱身往上流動，爾後從柱頂位置的透風排出。

牆體 ——

透風（上）

木柱 ——

透風（下）

工匠們在長期施工中，逐漸摸索出排出柱底潮濕空氣的辦法，即在木柱與牆體相交的位置，不讓木柱直接接觸牆體，而是與牆體之間存在 5 厘米左右的空隙，同時在柱底對應的牆體位置留一個磚洞口，尺寸約為 15 厘米寬，20 厘米高。

為美觀起見，用刻有紋飾的鏤空磚雕來砌築這個洞口，這個帶有鏤空圖紋的磚就稱為透風。

通過透風，牆體內木柱周邊潮濕的空氣就能夠排出。

側 腳

　　所謂側腳，是指古建築最外圈的柱子（簷柱）頂部略微收、底部向外傾出一定尺寸的做法。

　　紫禁城古建築普通立柱的安裝都是柱身垂直立於柱頂石上，而簷柱的安裝則不同，按照側腳做法，每兩根相對的柱子間形成"八字"狀。側腳使得古建築的柱架體系由矩形變成了"八"字形。這種做法，不但使整個建築物顯得更加莊重、沉穩而有力，而且充滿了力學智慧。

> "側腳"增強了建築的穩定感，提高了木構架的抗震性能和建築材料的結構剛度。

太和殿前簷柱側腳

宋《營造法式》卷五《大木作制度二·柱》規定了外簷柱在前、後簷均"柱首微收向內,柱腳微出向外,謂之側腳。每屋正面,隨柱之長,每一尺即側腳一分,若側面,每長一尺即側腳八厘;至角柱,其柱首相向,各依本法"。即正面柱子的柱腳向外傾斜柱高的1/100,側面傾斜8/1000,而角柱在正面、側面兩個方向,柱腳各按例傾斜的做法。

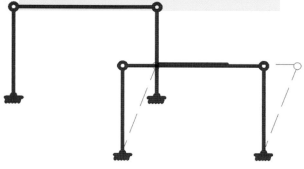

無側腳水平地震作用下的柱架運動示意圖

對於未設側腳的"平行四邊形"體系而言,其在水平外力作用下不斷往復搖擺,容易產生失穩破壞。而這種"平行四邊形"的連接體系,在物理學上稱為"瞬間失穩體系"。

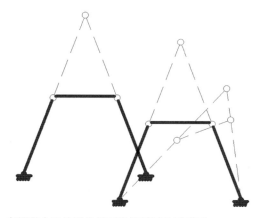

有側腳水平地震作用下的柱架運動示意圖

對於設置側腳的"八字形"體系而言,其柱與柱的延長線會相交於一點,形成虛"交點",而整個體系則猶如一個三角形。在側面(寬度方向),柱身側腳尺寸為柱高的8/1000;在角柱位置,則兩個方向同時按上述尺寸規定側腳。在物理學上,"八字形"體系又稱為"三角形穩定體系"。

故宮同道堂前井亭側腳 其"八字形"非常明顯

枋

　　拉接立柱的水平構件稱為枋。我們常看見太和殿外簷由三層水平構件疊合拉接柱子，這三層水平構件分別稱為大額枋、由額墊板、小額枋。

　　大額枋、由額墊板和小額枋組成了"工字形"截面的疊合樑，來承擔上部構件傳來的外力作用。這種工字形截面是非常合理的，當在外力作用下疊合樑產生彎曲時，主要由大、小額枋來分擔外力。由於由額墊板基本不參與受力，其截面尺寸可以做得很小，有利於節約材料。

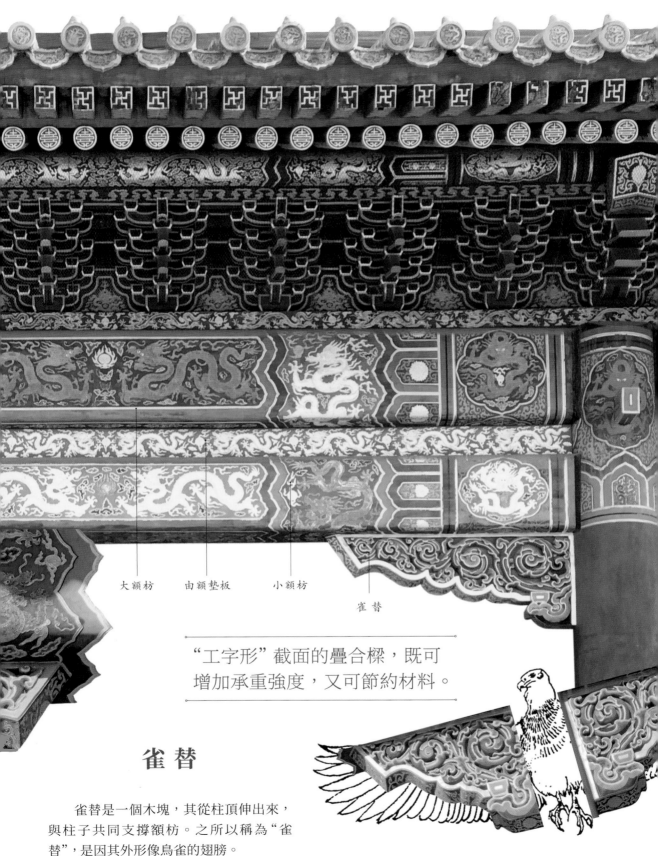

大額枋　　由額墊板　　小額枋

雀替

"工字形"截面的疊合樑，既可
增加承重強度，又可節約材料。

雀替

雀替是一個木塊，其從柱頂伸出來，
與柱子共同支撐額枋。之所以稱為"雀
替"，是因其外形像鳥雀的翅膀。

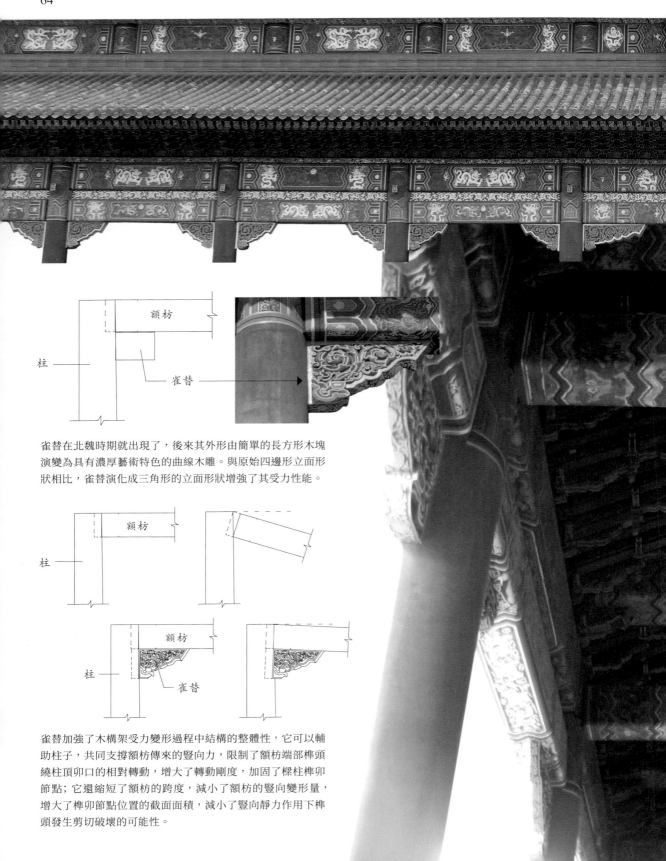

雀替在北魏時期就出現了，後來其外形由簡單的長方形木塊演變為具有濃厚藝術特色的曲線木雕。與原始四邊形立面形狀相比，雀替演化成三角形的立面形狀增強了其受力性能。

雀替加強了木構架受力變形過程中結構的整體性，它可以輔助柱子，共同支撐額枋傳來的豎向力，限制了額枋端部榫頭繞柱頂卯口的相對轉動，增大了轉動剛度，加固了樑柱榫卯節點；它還縮短了額枋的跨度，減小了額枋的豎向變形量，增大了榫卯節點位置的截面面積，減小了豎向靜力作用下榫頭發生剪切破壞的可能性。

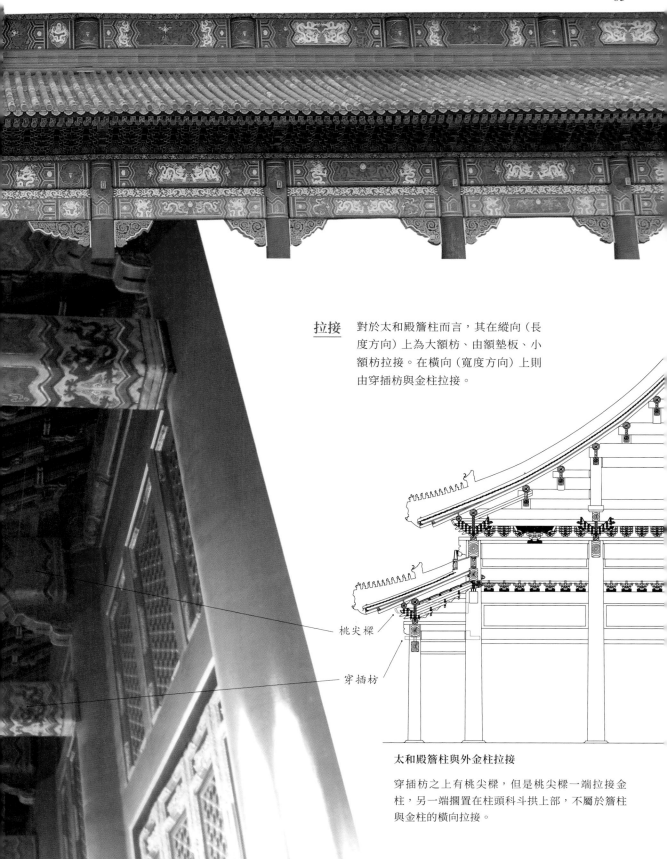

拉接　對於太和殿簷柱而言，其在縱向（長
度方向）上為大額枋、由額墊板、小
額枋拉接。在橫向（寬度方向）上則
由穿插枋與金柱拉接。

桃尖樑

穿插枋

太和殿簷柱與外金柱拉接

穿插枋之上有桃尖樑，但是桃尖樑一端拉接金
柱，另一端擱置在柱頭科斗拱上部，不屬於簷柱
與金柱的橫向拉接。

榫卯

"榫卯"是指榫頭與卯口。太和殿的立柱與水平構件（樑、枋）的連接，主要通過榫卯形式進行。榫卯連接的位置，可稱為榫卯節點。

紫禁城古建築的榫卯節點有數十種，太和殿柱與額枋連接為其中的一種，稱為燕尾榫節點。特徵為：位於額枋端部的榫頭被加工成燕尾形式，而位於柱頂的卯口相應做成了同樣形狀、尺寸的凹口形式。

那麼，為甚麼太和殿的柱與額枋的節點做成燕尾形式，且安裝方向為由上往下進行？

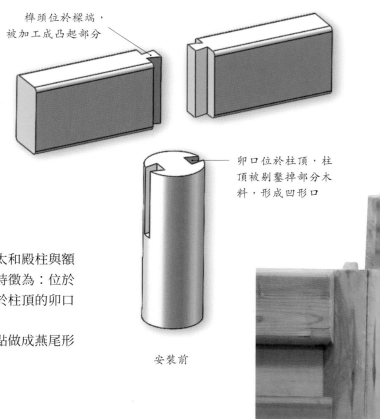

燕尾榫卯節點

榫頭位於樑端，被加工成凸起部分

卯口位於柱頂，柱頂被剔鑿掉部分木料，形成凹形口

安裝前

安裝前　　　安裝後

燕尾榫安裝立面示意圖

① 從立面形狀來看，燕尾榫榫頭非矩形，其下部窄、上部寬，這種做法稱為"溜"。

② 從平面形狀來看，燕尾榫榫頭非矩形，其特點是根部窄、端部寬，這種做法稱為"乍"。

燕尾榫的"溜"，使得燕尾榫在從上往下安裝過程中，其水平截面面積越來越小，榫頭與卯口就擠得更加緊密，所需豎向外力就越大，因而榫頭與卯口在豎向連接牢固。

"乍"的巧妙之處在於，榫頭從卯口水平往外拔出過程中，榫頭的豎向截面面積越往外越大，榫頭與卯口之間就擠得更緊密，所需水平外力就越大，因此，燕尾榫節點不容易產生水平拔榫。

根部　　　端部

安裝前　　　安裝後

燕尾榫安裝平面示意圖

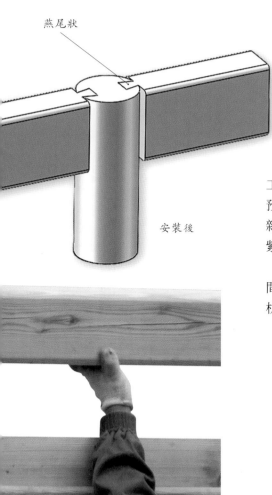

燕尾狀

安裝後

柱與樑枋的榫卯連接方式有利於紫禁城整體的營建。古代工匠巧妙地利用了木材易加工、重量輕的特點，將這些木構件預先加工好，避免了對木材進行現場剔、鑿、刨等工序造成的雜亂環境。柱、樑枋在現場直接安裝即可，有利於快速施工。紫禁城共有 9000 多間房屋，其真正營建只用了 3 年。

榫卯連接的方式不僅有利於快速施工，而且榫頭與卯口之間精確的尺寸咬合使得構件不易產生錯位。由此可知，柱與樑枋的榫卯連接可營造快速、高效、優質的施工和營建效果。

燕尾榫安裝

燕尾榫的"乍"和"溜"做法，有力地保障了榫頭與卯口之間的可靠連接，**有利於木構架的穩定**。

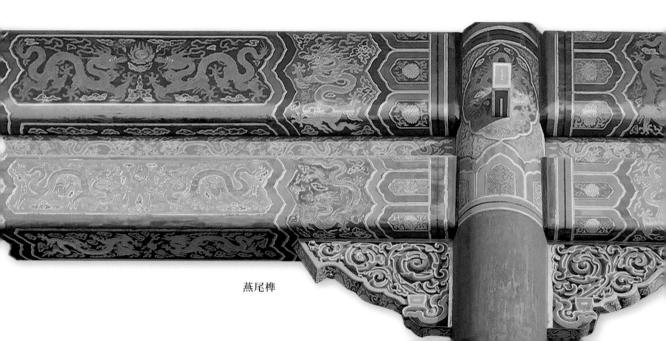

燕尾榫

典型的榫卯節點類型

太和殿榫卯節點形式非常豐富，對於水平與豎向的構件連接而言，除了有燕尾榫之外，還有以下類型：

饅頭榫

用於柱頭與樑頭垂直相交，避免柱水平向錯動。在柱頂做出凸出的饅頭狀榫頭，在樑頭底部對應位置刻出相應尺寸卯口（稱為海眼）。

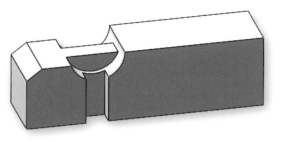

為美觀起見，枋的端部做成優美曲線形式，稱為"霸王拳"

安裝前

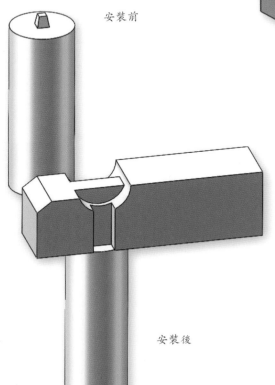

安裝前

安裝後

安裝後

箍頭榫

用於建築轉角部位的柱與枋（樑）相交，其特點為水平向的兩根枋正交，而後同時插入柱頂的十字形卯口內。為保證搭接牢固，通常是兩根枋本身互為榫卯，互相卡扣；然後再與柱頂十字形卯口卡扣。

使用箍頭榫，對於邊柱或者角柱而言，既有很強的拉接力，又有箍鎖保護柱頭的作用。箍頭本身還是很好的裝飾構件。箍頭榫在紫禁城古建築大木榫卯節點體系中，不論從哪個角度來看，都是運用榫卯搭接技術非常成功的案例。

透 榫

　　用於需要拉結，但又無法用上起下落的方法進行安裝的部位。其榫頭一般做成大進小出的樣式，即榫頭的穿入部分，高度同枋高，而穿出部分，則按穿入部分減半。這種榫頭形式，既美觀，又能減小榫頭對柱子的傷害面。

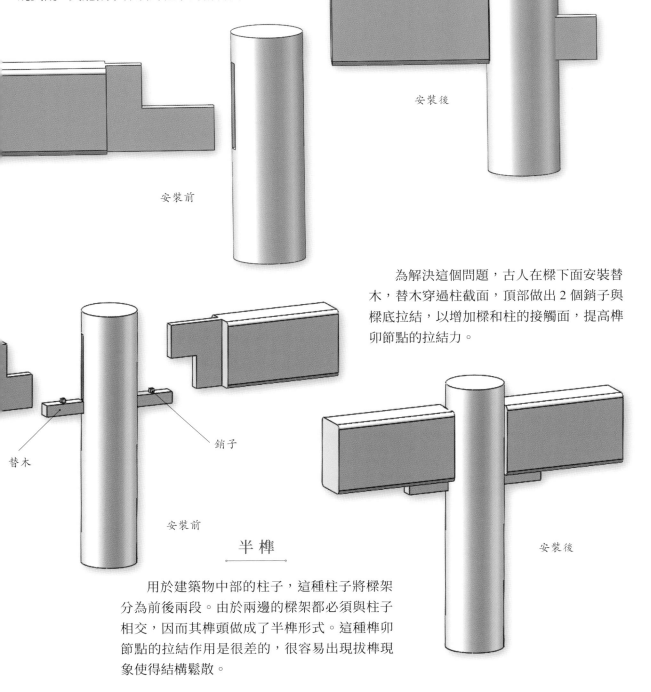

安裝後

安裝前

　　為解決這個問題，古人在樑下面安裝替木，替木穿過柱截面，頂部做出 2 個銷子與樑底拉結，以增加樑和柱的接觸面，提高榫卯節點的拉結力。

銷子

替木

安裝前

安裝後

半 榫

　　用於建築物中部的柱子，這種柱子將樑架分為前後兩段。由於兩邊的樑架都必須與柱子相交，因而其榫頭做成了半榫形式。這種榫卯節點的拉結作用是很差的，很容易出現拔榫現象使得結構鬆散。

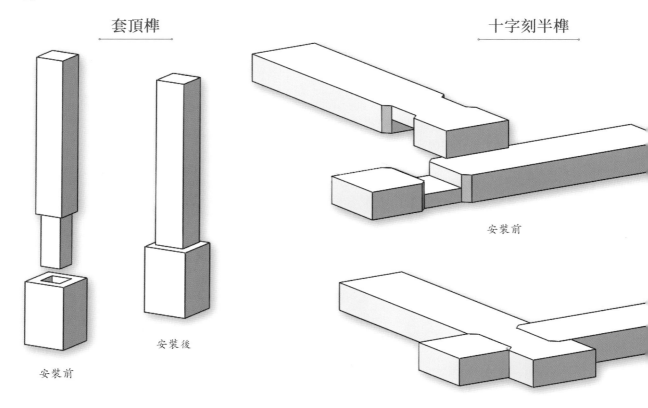

套頂榫

十字刻半榫

安裝前

安裝後

安裝前

安裝後

榫卯節點的抗震智慧

　　燕尾榫的榫頭與卯口以半剛接方式連接，在地震發生時，榫頭和卯口間會發生相對滑移和相對轉動，具有很好的抗震作用。

半剛接　即節點不能像鉸球一樣隨意轉動（鉸接），也不像固定的剛架一樣完全無法轉動（剛接），而是介於鉸球和剛架之間的一種連接方式，其特徵為可以轉動，但受到一定限制。

半剛接的抗震作用
有限的轉動能力有利於減小樑柱構架的晃動幅度。
基於能量守恆原理，地震能量通過半剛接傳到古建築木構架上： 1. 部分轉化為木構架的變形能（構架變形）； 2. 部分為構架的內能（內力破壞）； 3. 還有部分轉化為構架的動能（榫頭與卯口的相對運動）。 也就是說，榫卯節點的運動有利於耗散部分地震能量，減小其對建築整體的破壞。

榫卯代表的是一種文化，更是一種精神。古代匠人利用這一獨特的技藝創造了眾多令人歎為觀止的成就，**一凹一凸間散發的是智慧與理性之光。**

榫卯構架的運動狀態
地震作用下柱架的運動狀態

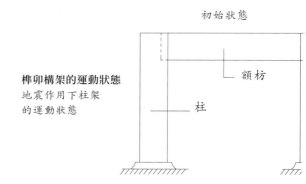

初始狀態

額枋

柱

拔榫 地震作用下，榫頭與卯口之間發生相對撥出的現象，有時不能正常復位，但榫頭與卯口之間始終保持連接的狀態。

拔榫但未脫榫的節點

該榫卯節點經過扁鐵加固後，仍可正常使用。拔榫非脫榫，也就是說，即使榫頭在卯口中不能完全恢復到初始位置，但因其有一定的長度，故仍能搭接在卯口上，使得榫卯節點本身並不受到很嚴重的破壞，在震後稍加修復即可正常使用。這就是我們看到很多古建築榫卯節點出現拔榫，但木構架本身仍保持完好的原因。

管腳榫

安裝後

安裝前

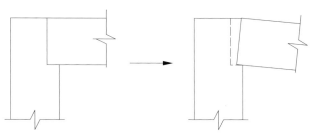

榫卯的相對轉動

　地震作用下，柱腳抬升，柱身產生傾斜，與額枋之間產生相對變形，柱頂的榫頭與卯口之間產生相對滑移和相對轉動，從而令榫卯節點不斷進行擠緊—拔出的開合運動（拔榫），由於榫卯節點數量較多，其間亦耗散了較為可觀的地震能量，有利於減小結構的震害。

榫卯的相對滑移

柱架搖擺

柱架復位

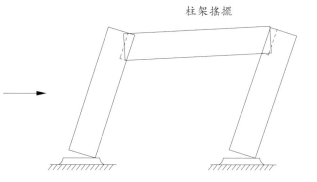

木材

太和殿營建的主要材料為木材。明代初建時，所用木材是楠木。儘管楠木的強度與其他木材相近，但是它有獨特香味、不怕蟲蝕、不怕糟朽、不易變形等特點，是營造宮殿建築的絕佳材料。太和殿所用楠木尺寸碩大，最大直徑可達 2 米。

營建紫禁城所用楠木主要來自四川、雲南、湖南、湖北、貴州、浙江、山西等地的深山老林中。

由於派採楠木數量多、直徑大，多半位於深山老林之中，因此砍伐之後，首先要解決牽拉出山的問題。

然而由於地形條件複雜多變，天時陰晴、水枯水榮不易把握，加上產木之所有些在瘴癘毒霧之鄉，都增加了採運的難度。

當時，北京城內東西兩個大木儲存場"神木廠"和"大木倉"材料充足，因此在興建紫禁城期間，從未出現過因木材缺乏而停工的現象。

神木廠設在今崇文門外。據《明史·成祖本紀》記載，永樂四年（1406），被派往四川尋找木材的禮部尚書宋禮向永樂帝朱棣稟報，說某天晚上看到了很多大木料自峽谷漂到了長江。朱棣認為這是神的旨意，因此把開採這些大木的山稱為神木山，並派遣官員進山祭祀。這些大木運到北京後，存放它們的地方被稱為神木廠，位於廣渠門外通惠河二閘南面。

大木倉，現在北京城內西單稍北的大木倉胡同，就是 600 多年前為營建宮殿所設儲存大木的地方。大木倉有倉房 3600 間，保存條件良好，到明正統二年（1437），仍有庫存木材 38 萬根。

太和殿在明代初建時的木作負責人是蒯祥。據康熙年間的《蘇州府志》和《吳縣志》記載，蒯祥原是蘇州吳縣的木工巧匠，於永樂十五年（1417）應召到北京，當時只有二十歲。蒯祥剛進宮時被稱為"木工工頭"，後被任命為營繕所丞（正九品），後又多次升遷，官至工部左侍郎（正三品），破格享受正二品俸祿，後又享受從一品俸祿。蒯祥善於製作圖樣，繪圖精準，不差毫釐。後來北京宮殿、皇陵及文武諸司等，多是蒯祥主持營造。至明憲宗時（約 1477），蒯祥已經八十多歲了，但仍然在朝廷做官，享受豐厚俸祿。皇帝不叫他的姓名，親切地稱他"蒯魯班"。

明代人文地理學家王士性在《廣志繹》中記載道：中國四川、貴州、廣東、廣西一帶產楠木。這些天然生長的楠木似乎專門為宮廷建築所生，其體型碩大，枝繁葉茂，與普通杉木下粗上細不同，它們高達十多丈（明代 1 丈 =3.16 米），且樹的上下直徑一般粗。

明嘉靖年間，前朝三大殿遭受雷擊後復建，工部右侍郎劉伯躍奉命採辦木料，並撰寫一部奏疏匯編，稱為《總督採辦疏草》。疏草中多次提到起吊運輸方式，一般是藉助器械拖到山溪河道旁，再築壩蓄水，通過水路逐漸運到較大的河網內，直到進入長江。如《遼襄二府獻木疏》記載道：工人們通過搭設天梯、天車、架橋、鋪設軌道等方式，才將木料運到水邊。《簰運事宜疏》記載道：即使將木料運到了水邊，還需等水漲高，才能將木料運走，有時採取鑿石築壩的方式存水，然後再泄水將木料運走。而《案行三省督木郎副會禱雨澤》記載道：當天氣總是保持

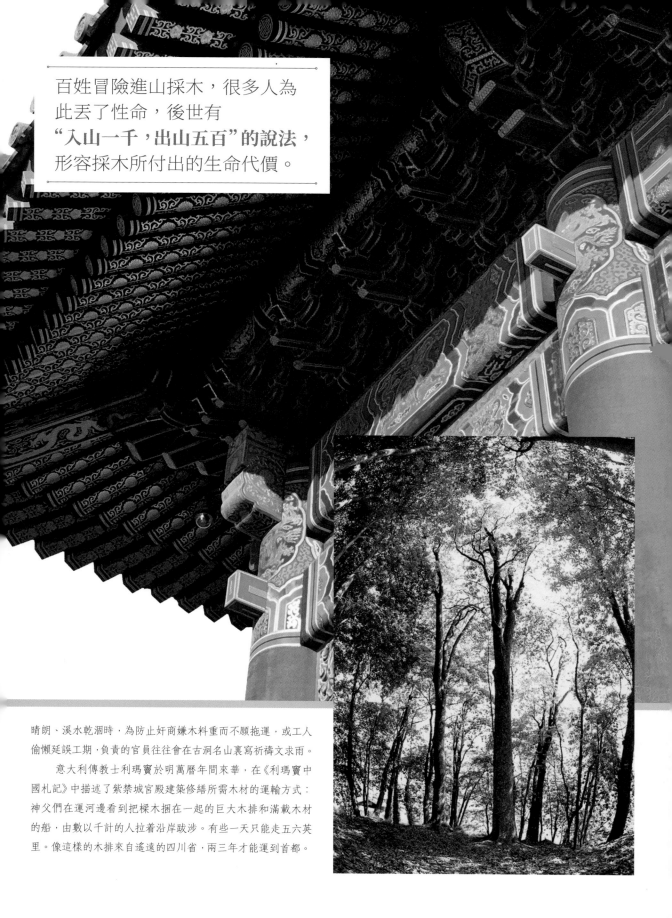

百姓冒險進山採木，很多人為此丟了性命，後世有
"入山一千，出山五百"的說法，
形容採木所付出的生命代價。

晴朗、溪水乾涸時，為防止奸商嫌木料重而不願拖運，或工人偷懶延誤工期，負責的官員往往會在古洞名山裏祈禱求雨。

意大利傳教士利瑪竇於明萬曆年間來華，在《利瑪竇中國札記》中描述了紫禁城宮殿建築修繕所需木材的運輸方式：神父們在運河邊看到把樑木捆在一起的巨大木排和滿載木材的船，由數以千計的人拉着沿岸跋涉。有些一天只能走五六英里。像這樣的木排來自遙遠的四川省，兩三年才能運到首都。

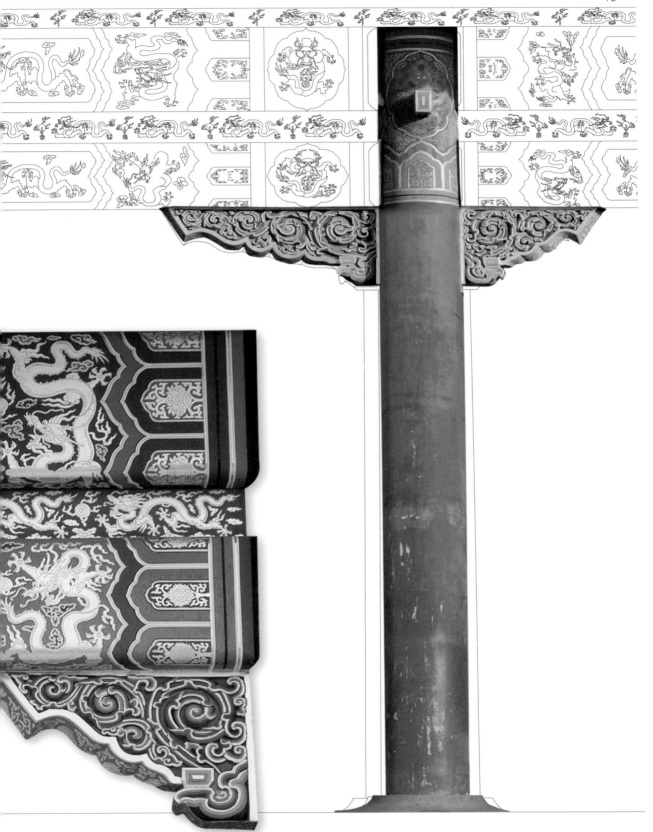

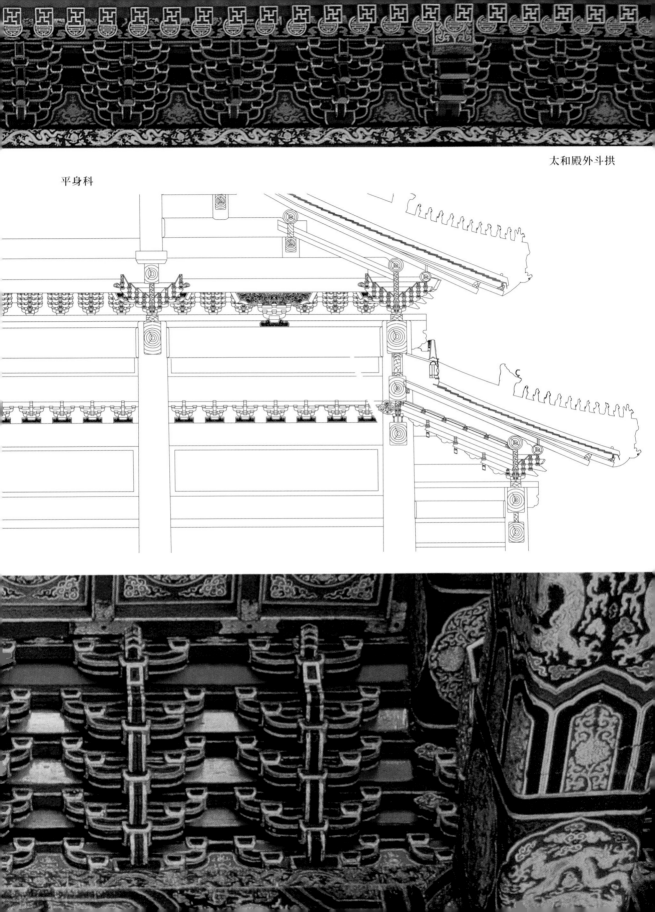

太和殿外斗拱

平身科

拱

木塊上方沿着屋簷方向疊加長方形的墊木，這些長方形的墊木因審美需要逐漸變成弓形，形成了斗拱縱向的重要構件——拱。

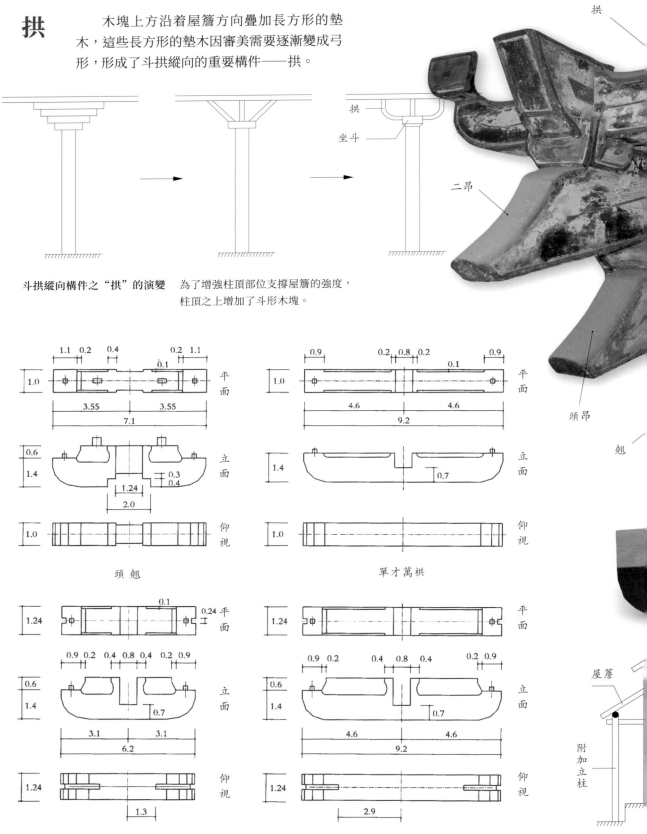

斗拱縱向構件之"拱"的演變　為了增強柱頂部位支撐屋簷的強度，柱頂之上增加了斗形木塊。

頭翹

單才萬拱

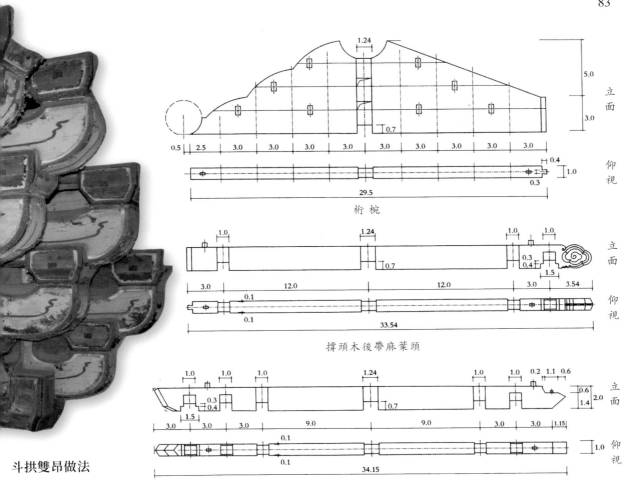

立面
仰視

桁椀

立面
仰視

撐頭木後帶麻葉頭

立面
仰視

斗拱雙昂做法

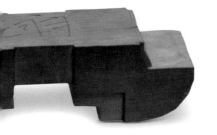

翹

翹是斗拱的構件之一，位於斗拱最底層的坐斗之上，安裝方向與視線方向平行。在斗拱中，翹可以是一個，稱為"單翹"；也可以是兩個，稱為"重翹"。

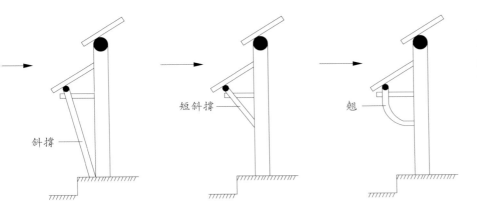

斜撐　短斜撐　翹

斗拱橫向構件之"翹"的演變
早期的宮殿建築中，往往採用斜撐的木柱來支撐寬大的屋簷，斜撐分別設於屋簷的前後方。而為了避免落地的斜撐受雨水侵蝕，其下支點便離開了地面，稱為短斜撐，並隨着審美需求逐漸被彎曲的木料替代，形成了今天斗拱的橫向重要構件——翹。

昂

昂為斗拱構件之一，位於翹之上，安裝方向與翹相同。昂可以安裝一個，稱為單昂；也可以安裝兩個，稱為雙昂；還可以安裝三個，稱為三昂。

斗拱單昂做法

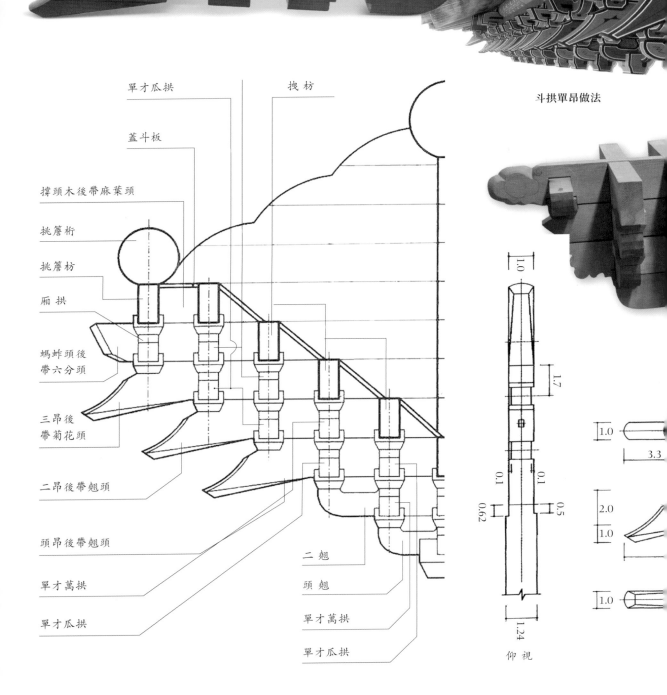

單才瓜拱

拽枋

蓋斗板

撐頭木後帶麻葉頭

挑簷桁

挑簷枋

廂拱

螞蚱頭後帶六分頭

三昂後帶菊花頭

二昂後帶翹頭

頭昂後帶翹頭

單才萬拱

單才瓜拱

二翹

頭翹

單才萬拱

單才瓜拱

1.0

1.7

0.1　0.1

0.62　0.5

1.24

仰視

1.0

3.3

2.0

1.0

1.0

1.0

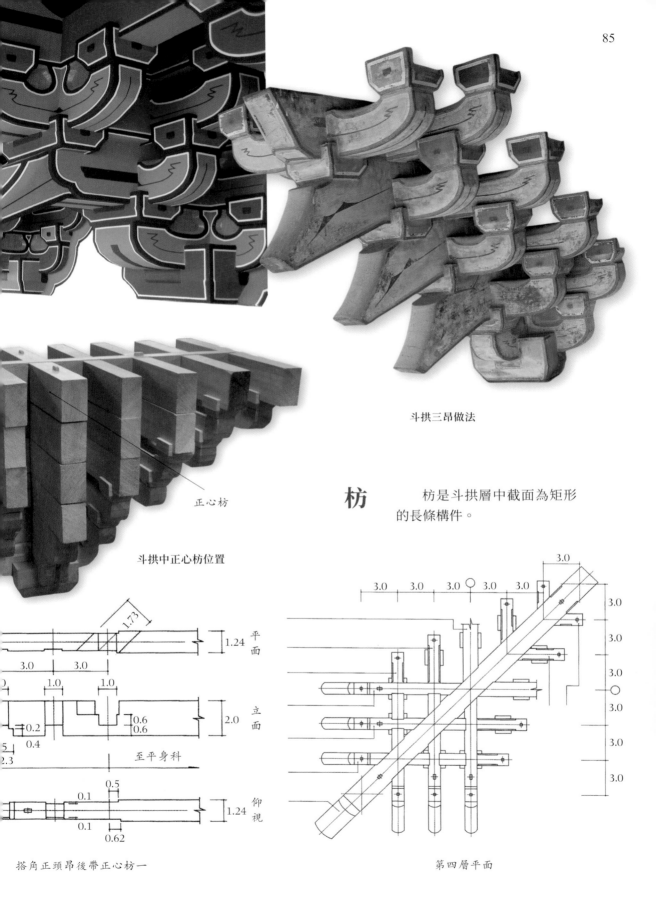

斗拱三昂做法

正心枋

斗拱中正心枋位置

枋

枋是斗拱層中截面為矩形的長條構件。

3.0

1.73

1.24 平面

3.0　3.0

1.0　　1.0

2.0 立面

0.6
0.6

0.2

0.4

至平身科

0.5

0.1

1.24 仰視

0.1

0.62

搭角正頭昂後帶正心枋一

3.0

3.0　3.0　3.0　3.0　3.0

3.0

3.0

3.0

3.0

3.0

3.0

第四層平面

出踩

太和殿斗拱從中心開始,向內外兩側挑出,每挑出一步(一個跨度),稱為出一踩。由最底部的坐斗正中心開始,斗拱向外出挑一次,稱為"三踩";出挑二次,稱為"五踩";出挑三次,稱為"七踩";出挑四次,稱為"九踩"。

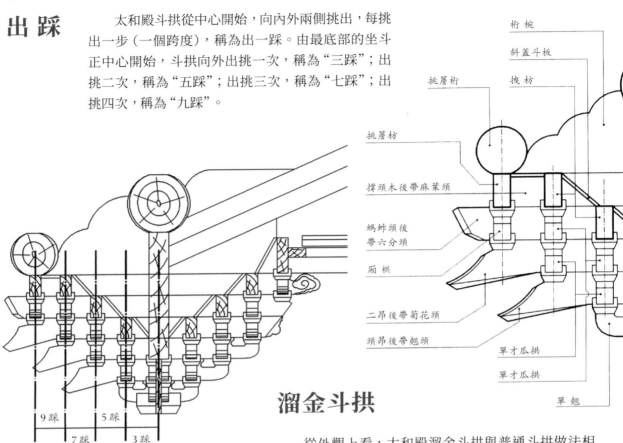

桁椀
斜蓋斗板
挑簷桁
挖枋

挑簷枋
撐頭木後帶麻葉頭
螞蚱頭後帶六分頭
廂拱
二昂後帶菊花頭
頭昂後帶翹頭
單才瓜拱
單才瓜拱
單翹

9踩 5踩
7踩 3踩

斗拱出踩示意圖

溜金斗拱

從外觀上看,太和殿溜金斗拱與普通斗拱做法相近,但自耍頭(即螞蚱頭)以上,斗拱的後尾變長,並向上起翹,一直延伸到下金桁。

太和殿一層斗拱做法形式以單翹重昂七踩溜金斗拱為主,內簷做成秤桿形式落在底層花台枋上。

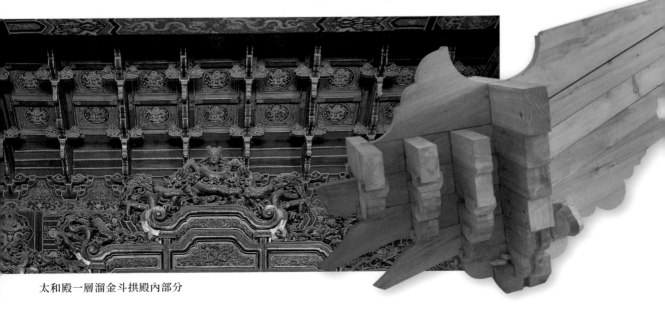

太和殿一層溜金斗拱殿內部分

一攢

一攢斗拱線圖

攢是指一個斗拱整體。

太和殿一層外簷斗拱主要包括平身科、柱頭科和角科三種斗拱。其中，平身科斗拱位於兩柱之間，共一百七十攢；柱頭科斗拱位於柱頂（角柱除外），共二十八攢；角科斗拱位於角柱柱頂，共四攢。

太和殿二層外簷上簷斗拱的主要類型包括平身科、柱頭科和角科斗拱等三種。其中平身科斗拱位於柱間，共一百四十六攢；柱頭科斗拱位於柱頂（不含轉角部位），共十六攢；角科斗拱位於轉角部位柱頂，共四攢。

正心桁
正心枋
拽枋　蓋斗板
井口枋
厢拱
單才瓜拱
單才瓜拱
正心萬拱
正心瓜拱

神武門溜金斗拱示意圖

圖示中線即屋簷的豎向分界線，中線右邊為外簷，中線左邊為內簷。

中線

① 中線以裏，自耍頭以上，連撐頭和桁椀，都在後面特別加長，並向上斜起，猶如秤桿一樣，以承受上部樑架傳來的作用力。

② 自中線以外，斗拱形狀與普通斗拱基本相同。

外簷出挑尺寸為 0.69 米
斗拱高度為 0.87 米

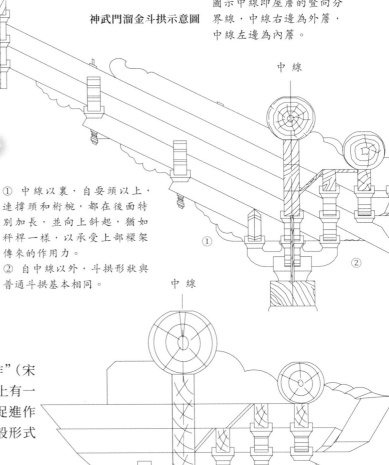

中線

普通斗拱示意圖

溜金斗拱既保留了傳統的"鋪作"（宋代對斗拱的稱呼）形制，而且在結構上有一定程度改變，對結構穩定有一定的促進作用。從傳力角度講，溜金斗拱與一般形式的斗拱不同在於：

溜金斗拱巧妙地利用不等臂槓桿平衡原理，使斗拱支撐前簷屋頂重量並保證斗拱自身穩定性。且斗拱後尾層層疊合，採用伏蓮銷來拉接上下層斗拱構件，增大了後尾受剪截面，減小了斗拱產生剪切破壞的可能性。

平身科斗拱

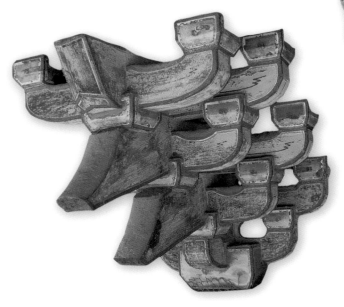

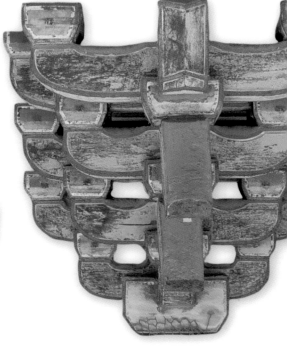

一層平身科斗拱外側立面

一層平身科斗拱外正立面

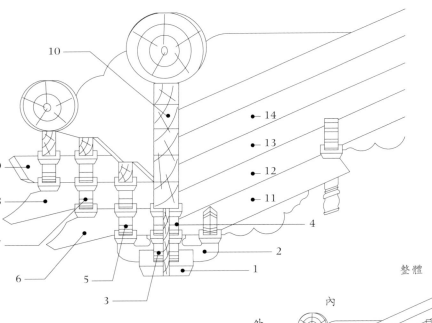

局部

整體

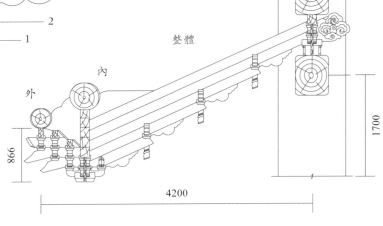

太和殿一層平身科斗拱縱剖圖（單位：mm）

1-坐斗；2-頭翹；3-正心瓜拱；4-正心萬拱；
5-單才瓜拱；6-頭昂；7-單才萬拱；8-二昂；
9-螞蚱頭；10-正心枋；11-頭昂後尾；12-二昂
後尾；13-螞蚱頭後尾；14-撐頭木後尾

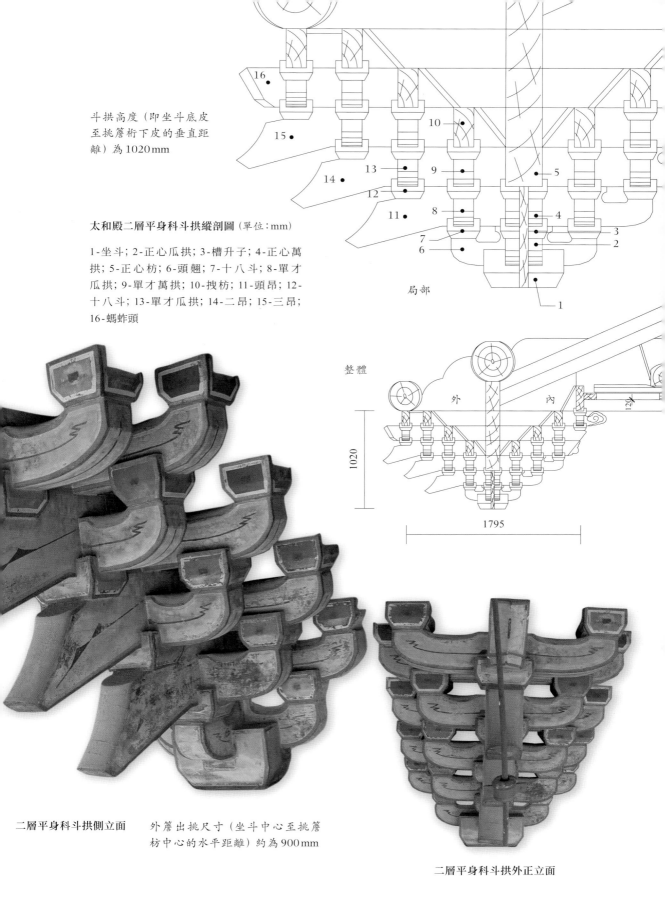

斗拱高度（即坐斗底皮至挑簷桁下皮的垂直距離）為 1020 mm

太和殿二層平身科斗拱縱剖圖（單位：mm）

1-坐斗；2-正心瓜拱；3-槽升子；4-正心萬拱；5-正心枋；6-頭翹；7-十八斗；8-單才瓜拱；9-單才萬拱；10-拽枋；11-頭昂；12-十八斗；13-單才瓜拱；14-二昂；15-三昂；16-螞蚱頭

局部

整體

外　　　　內

1020

1795

二層平身科斗拱側立面

外簷出挑尺寸（坐斗中心至挑簷枋中心的水平距離）約為 900 mm

二層平身科斗拱外正立面

柱頭科斗拱

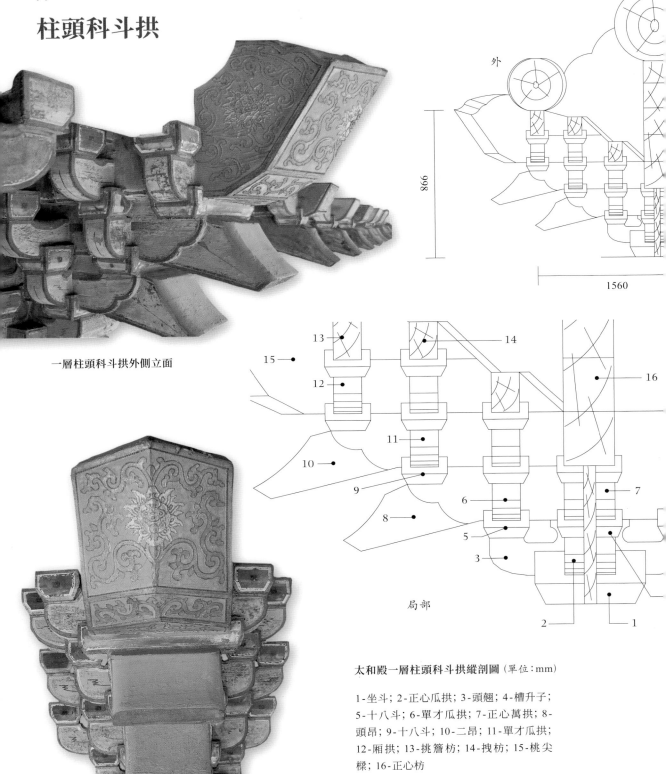

一層柱頭科斗拱外側立面

外

866

1560

局部

一層柱頭科斗拱正立面

太和殿一層柱頭科斗拱縱剖圖（單位：mm）

1-坐斗；2-正心瓜拱；3-頭翹；4-槽升子；
5-十八斗；6-單才瓜拱；7-正心萬拱；8-
頭昂；9-十八斗；10-二昂；11-單才瓜拱；
12-廂拱；13-挑簷枋；14-拽枋；15-桃尖
樑；16-正心枋

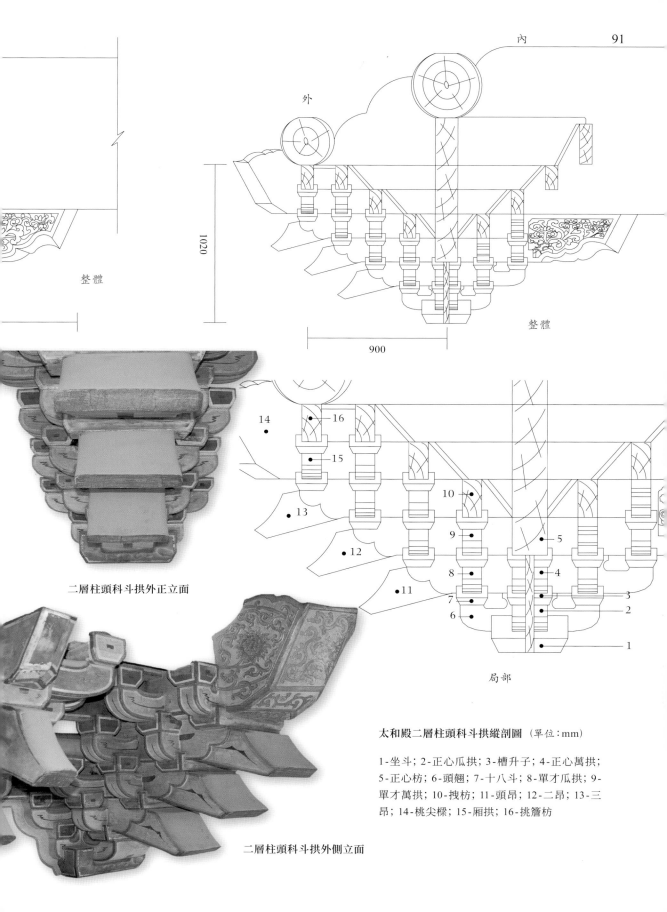

外

整體

1020

900

整體

二層柱頭科斗拱外正立面

14

16

15

13

10

9　　5

12

8　　4

11

7　　3

6　　2

1

局部

二層柱頭科斗拱外側立面

太和殿二層柱頭科斗拱縱剖圖（單位：mm）

1-坐斗；2-正心瓜拱；3-槽升子；4-正心萬拱；
5-正心枋；6-頭翹；7-十八斗；8-單才瓜拱；9-
單才萬拱；10-拽枋；11-頭昂；12-二昂；13-三
昂；14-桃尖樑；15-廂拱；16-挑簷枋

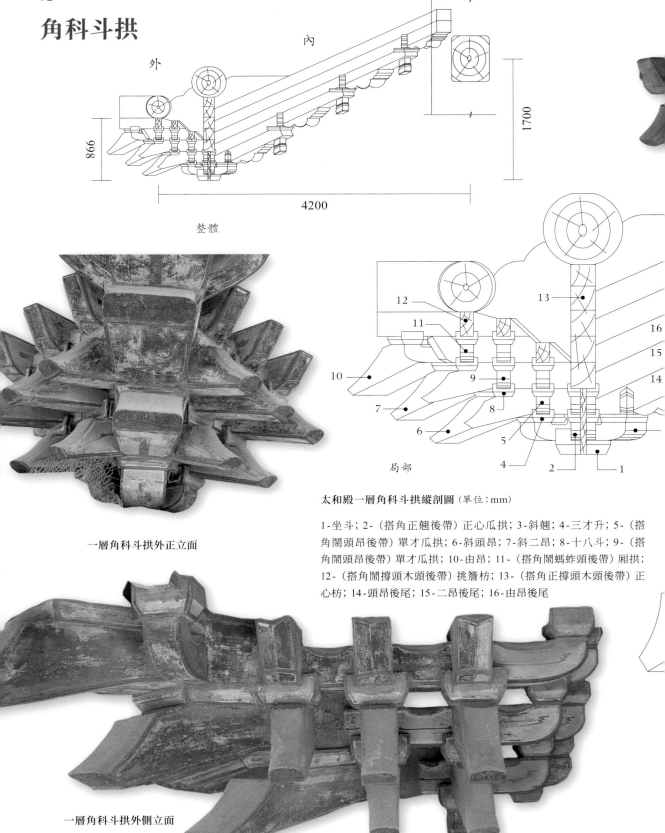

角科斗拱

外　　　　　　　　　　內

1700

866

4200

整體

12
11
13
16
15
14
10
9
8
7
6
5
4
2
1

局部

一層角科斗拱外正立面

太和殿一層角科斗拱縱剖圖（單位：mm）

1-坐斗；2-（搭角正翹後帶）正心瓜拱；3-斜翹；4-三才升；5-（搭角鬧頭昂後帶）單才瓜拱；6-斜頭昂；7-斜二昂；8-十八斗；9-（搭角鬧頭昂後帶）單才瓜拱；10-由昂；11-（搭角鬧螞蚱頭後帶）廂拱；12-（搭角鬧撐頭木頭後帶）挑簷枋；13-（搭角正撐頭木頭後帶）正心枋；14-頭昂後尾；15-二昂後尾；16-由昂後尾

一層角科斗拱外側立面

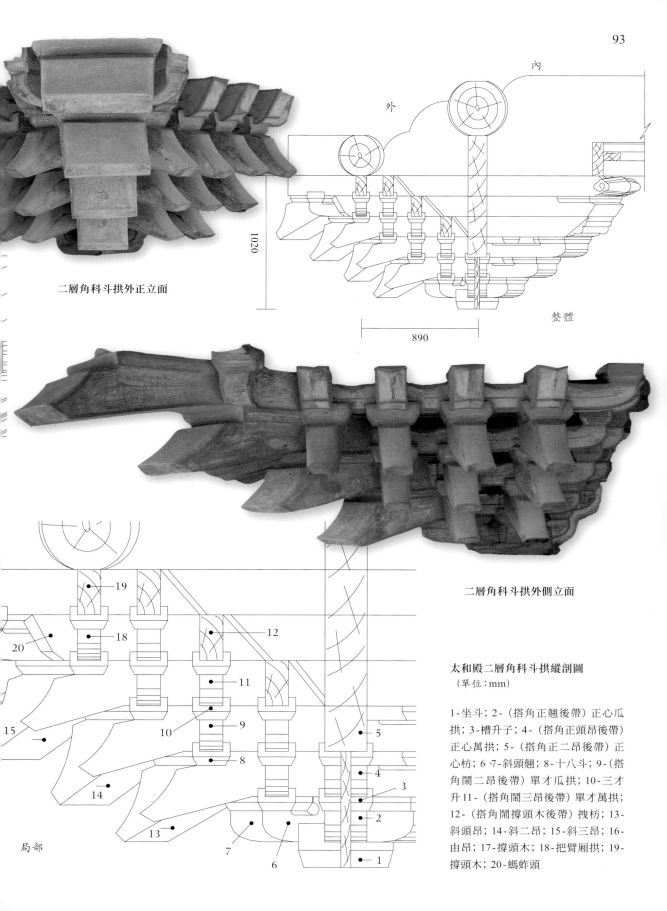

外

內

整體

1020

890

二層角科斗拱外正立面

二層角科斗拱外側立面

19
18
20
12
11
10
9
8
15
5
4
3
2
14
13
7
6
1

局部

太和殿二層角科斗拱縱剖圖
（單位：mm）

1-坐斗；2-（搭角正翹後帶）正心瓜拱；3-槽升子；4-（搭角正頭昂後帶）正心萬拱；5-（搭角正二昂後帶）正心枋；6 7-斜頭翹；8-十八斗；9-（搭角鬧二昂後帶）單才瓜拱；10-三才升11-（搭角鬧三昂後帶）單才萬拱；12-（搭角鬧撐頭木後帶）挑枋；13-斜頭昂；14-斜二昂；15-斜三昂；16-由昂；17-撐頭木；18-把臂厢拱；19-撐頭木；20-螞蚱頭

造型和色彩

斗拱在屋簷之下，整體排列有序，各個構件高度、寬度基本相同，僅在長度及外形上根據整體需要而有不同差別，富有節奏和韻律的變化。且斗拱充分利用了紅、黃、藍、綠、青、白、灰等色彩的搭配，在變化中有統一協調之美。

三踩斗拱

紅色、黃色為暖色調，象徵太陽、火焰，給人熱烈、奔放、溫暖的感覺。**暖色調普遍被運用到古建築明顯的位置，如黃色的瓦頂、紅色的立柱，以體現紫禁城的雄偉、壯觀之美。**
青色和綠色屬於冷色調，用於斗拱，體現出古建築的陰柔之美。

不同類型的斗拱由下至上尺寸逐漸增大，出踩尺寸相同，形成了弧度優美的曲線。

斗拱正立面左右兩側的構件種類和數量對稱，側立面以正心枋為中心，向內外出挑的踩數相同，均勻、對稱的造型富有韻律感和藝術美感。位於柱頂之上、屋簷之下的斗拱側立面猶如倒立的三角形，這種視覺上的統一性還營造出建築的抽象之美。

斗拱整體在上部傾斜的屋簷和下部垂直的柱子之間形成完美過渡，既襯托出屋架的簡潔，又可體現斗拱自身優美的造型。

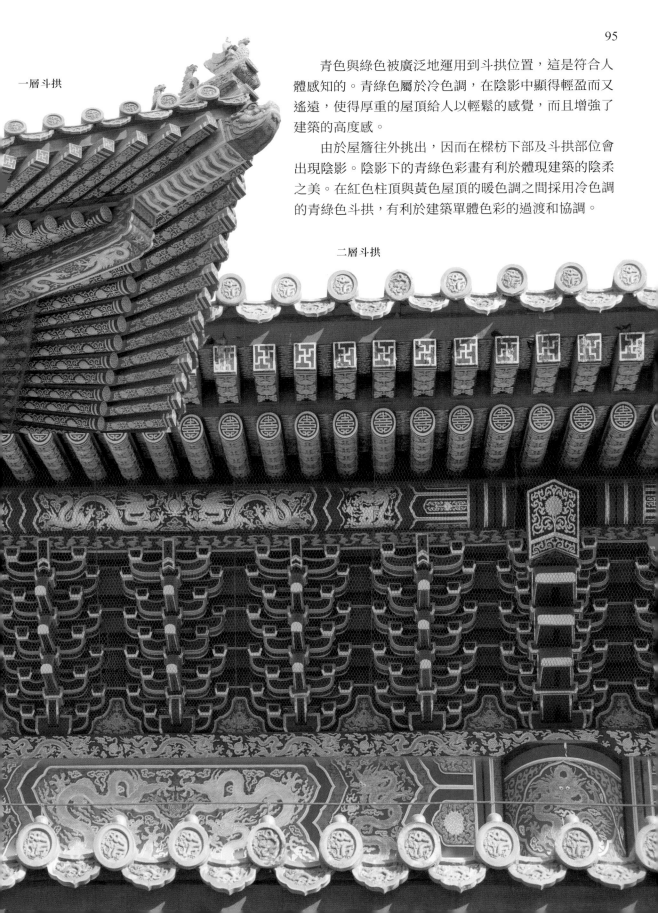

一層斗拱

二層斗拱

　　青色與綠色被廣泛地運用到斗拱位置，這是符合人體感知的。青綠色屬於冷色調，在陰影中顯得輕盈而又遙遠，使得厚重的屋頂給人以輕鬆的感覺，而且增強了建築的高度感。

　　由於屋簷往外挑出，因而在樑枋下部及斗拱部位會出現陰影。陰影下的青綠色彩畫有利於體現建築的陰柔之美。在紅色柱頂與黃色屋頂的暖色調之間採用冷色調的青綠色斗拱，有利於建築單體色彩的過渡和協調。

力學智慧

美僅為太和殿斗拱建築特徵的一個方面，其另一個重要特徵是蘊含了豐富的力學智慧。

斗拱由很多小尺寸的木構件在水平和豎向拼插、疊加而成。儘管這些木構件尺寸很小，但是當它們組成一個斗拱整體時，就會產生巨大的力量。在一般情況下，斗拱位於屋簷的下方，承擔整個屋頂的重量，並把該重量向下傳遞給額枋、柱子。

太和殿屋頂有着厚厚的泥背層，非常厚重，但是能夠被斗拱輕鬆承擔，且不會對斗拱造成破壞，可反映斗拱的豎向承載能力。

斗拱有着"以柔克剛"的特性。

一層斗拱外 一層斗拱內

角科

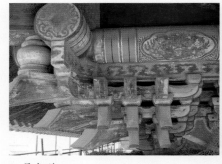

一層角科 一層角科斗拱內

平身科

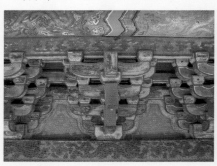

一層平身科 一層平身科斗拱內

柱頭科

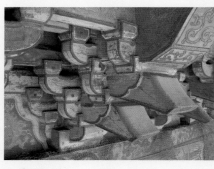

一層柱頭科 一層柱頭科斗拱內

抵抗豎向地震波

斗拱由木材製成，木材彈性模量很小，很容易產生變形並迅速恢復原狀，猶如彈簧一樣。

斗拱在豎向上由一層層構件疊加起來，就像一層層彈簧連起來一樣。斗拱層數越多，彈簧的柔性越大。

發生地震時，豎向地震力很大，但是斗拱整體像彈簧一樣反覆做壓縮—復原運動，可以不斷地削弱地震力。

從能量守恆角度講，豎向地震波的能量傳到斗拱位置時，分解成為斗拱的動能、勢能、內能。

其中前二者所佔的比例非常大，使得斗拱的內能所佔的比例很小，因而斗拱不會因為受到的內力過大而損壞。

抗震性能

二層斗拱外

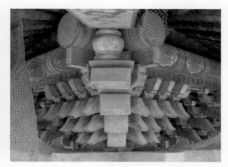

二層角科

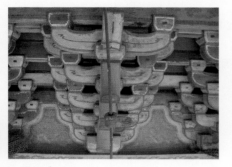

二層平身科

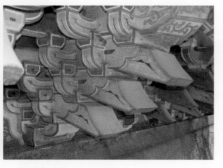

二層柱頭科

斗拱的力學智慧精華在於它的抗震性能。無論是水平向還是豎向的地震波，都不會造成斗拱損壞。

發生地震時，斗拱的各個構件之間互相摩擦、擠壓，並產生往復運動，猶如一個運動體系。

從能量守恆角度講，地震波的能量傳到斗拱位置時，主要分成了三部分的能量：斗拱的內能、動能和勢能。斗拱內能即產生開裂破壞的根本原因，內能越大，斗拱破壞越嚴重。但斗拱動能、勢能的佔比遠大於內能，這是因為：每個斗拱由上百個小構件組成，它們猶如機器的零件一樣，在地震作用下不斷產生各種運動，耗散了大量的地震能量，所以斗拱在地震作用下幾乎不會損壞。大量的古建築震害勘查結果表明，斗拱在地震作用下一般保存完好。

斗拱像不倒翁一樣。

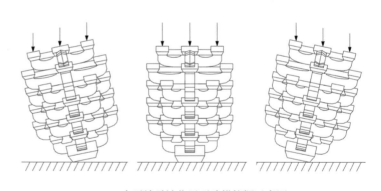

水平地震波作用下斗拱搖擺示意圖

抵抗水平向地震波

斗拱還有一定程度的自動恢復功能，猶如不倒翁一樣，其原因在於斗拱特殊的構造。斗拱整體構造特點是上部體積大但構件單體截面尺寸小、下部體積小但構件單體截面尺寸大，其中截面尺寸最大的為方形的坐斗，位於斗拱的最底層。

一方面，斗拱的重心位於斗拱的下方，斗拱猶如一個矮胖的人，在水平地震力（推拉力）作用下儘管產生搖擺，但是不易傾覆。

另一方面，坐斗的截面尺寸寬大，這無疑增大了斗拱與其底部的接觸面，斗拱在水平地震作用下產生搖擺時，分別繞著坐斗兩側的支點進行搖擺—復位運動。

地震波結束後，斗拱又恢復到了初始位置，並未受到損害。

斗拱的這種具有彈簧特性的抵抗地震的方法，從科學的角度可稱為"隔震"。

製作工藝

太和殿斗拱還體現了中國古建築精湛的製作工藝。斗拱由數量眾多的小尺寸構件疊加而成，水平構件之間通過凸凹槽搭扣，上下層構件之間通過暗銷連接。

這些細小的構件必須製作得非常精良，各個斗拱構件的加工稍有偏差，便無法組裝成為整體。斗拱的外輪廓線及其內部主要分割線的控制點必須保持嚴格的幾何控制關係，才能保證構件之間連接密實，從而保證斗拱外觀統一、完美的整體效果。

斗拱體現了中國古建築的力與美，亦是中國古代工匠汗水與智慧的結晶。

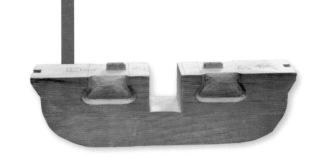

正心瓜拱

坐斗

三才升

正心萬拱

正心枋

翹

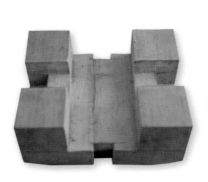

最底層

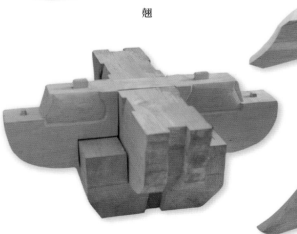

拆去頭昂

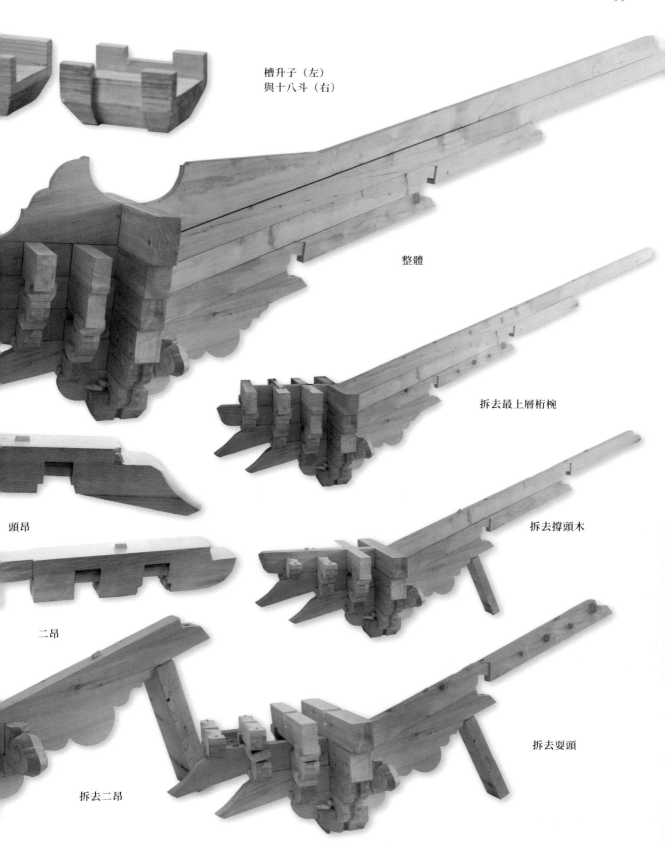

槽升子（左）
與十八斗（右）

整體

拆去最上層桁椀

頭昂

拆去撐頭木

二昂

拆去耍頭

拆去二昂

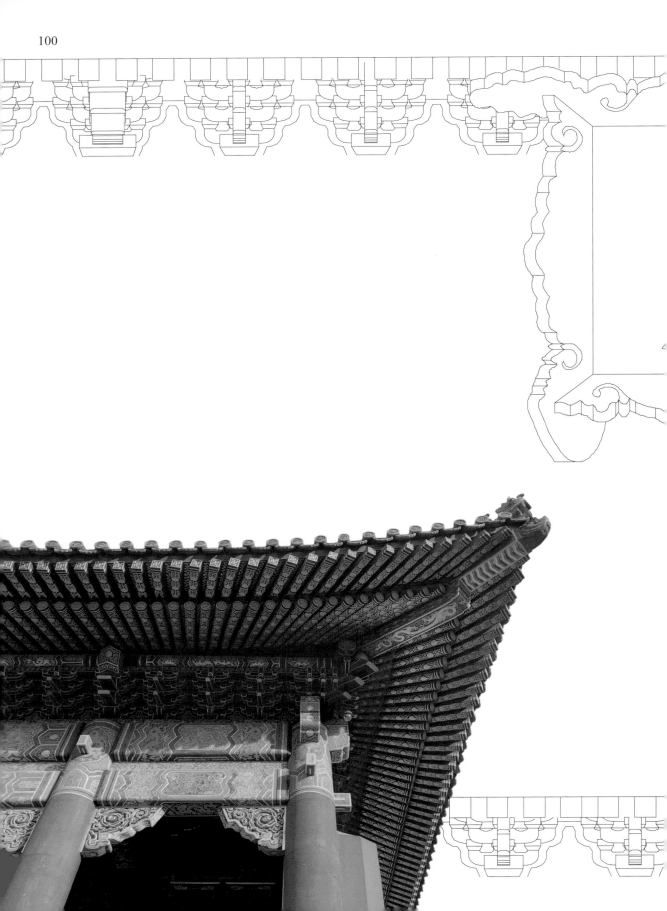

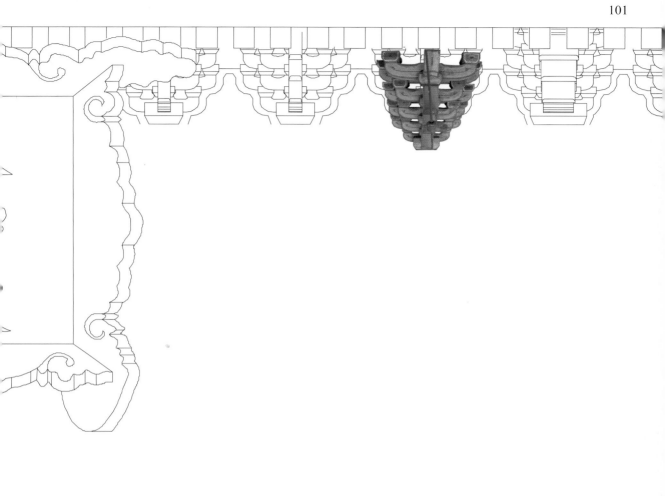

屋頂

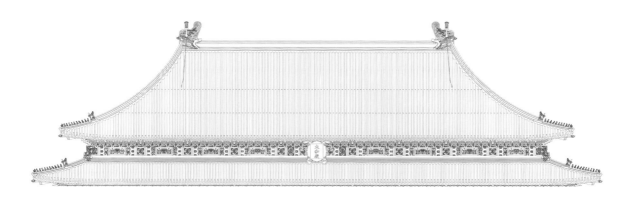

古建築的屋頂一般指天花板以上的部分，主要由樑架層、望板基層、泥背層和瓦面層組成。太和殿的屋頂外立面是坡屋頂形式，其遠遠伸出的屋簷、富有彈性的屋簷曲線、由舉架形成的稍有反曲的屋面、微微起翹的屋角，加上燦爛奪目的琉璃瓦，使建築物產生獨特而強烈的視覺效果和藝術感染力。

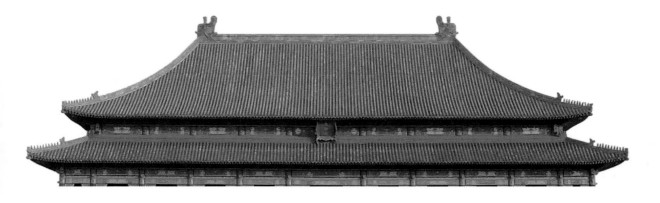

屋頂的類型

太和殿屋頂屬於重簷廡殿型，其特點是有兩層屋簷，且上面層的屋簷有四個坡、五條脊。正脊由多層瓦件疊加而成，在斷面上形成凸凹相間的曲線，在立面上增加了建築的總高。戧脊的曲線和舒展翹起的翼角給人一種飄逸向上的感覺，笨重的大屋頂立顯輕盈，形成了中國古建築獨有的造型特點。

脊

"脊"是兩個坡面的交線。前後坡的交線稱為"正脊"，斜坡的交線稱為"戧脊"。

紫禁城古建築屋頂是有等級的，太和殿屋頂等級最高。

戧脊

各脊的端部，都排放着形態各異、秩序井然的小獸，豐富了屋頂的造型，增添了屋頂的活力。

由上至下坡度緩和，形成柔和優雅的曲面，各坡面相交的脊則形成優美光滑的曲線。

建築整體較高，有利於陽光照射到屋簷下的室內空間。

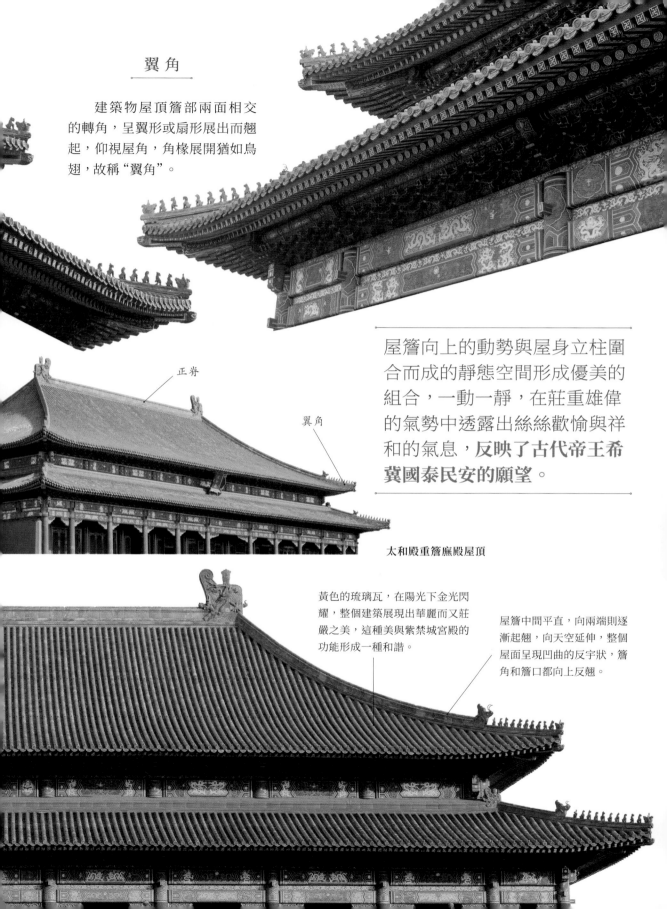

翼角

建築物屋頂簷部兩面相交的轉角，呈翼形或扇形展出而翹起，仰視屋角，角椽展開猶如鳥翅，故稱"翼角"。

正脊

翼角

屋簷向上的動勢與屋身立柱圍合而成的靜態空間形成優美的組合，一動一靜，在莊重雄偉的氣勢中透露出絲絲歡愉與祥和的氣息，**反映了古代帝王希冀國泰民安的願望。**

太和殿重簷廡殿屋頂

黃色的琉璃瓦，在陽光下金光閃耀，整個建築展現出華麗而又莊嚴之美，這種美與紫禁城宮殿的功能形成一種和諧。

屋簷中間平直，向兩端則逐漸起翹，向天空延伸，整個屋面呈現凹曲的反宇狀，簷角和簷口都向上反翹。

中國古建築屋頂可分為：廡殿頂、歇山頂、懸山頂、硬山頂、攢尖頂、盝頂等形式。其中廡殿頂、歇山頂、攢尖頂又分為單簷和重簷兩種，歇山頂、懸山頂、硬山頂可衍生出卷棚頂。古建築屋頂除功能性外，還是等級的象徵。其等級高低依次為：廡殿頂、歇山頂、懸山頂、硬山頂、盝頂。

單簷廡殿屋頂

廡殿屋頂，是指有四個坡，五條脊的屋頂。由於它的屋頂四面都是圓和的曲面，所以宋、元以前把這種形式稱為四阿式或四注頂。紫禁城內的體仁閣、弘義閣等建築即為單簷廡殿頂。

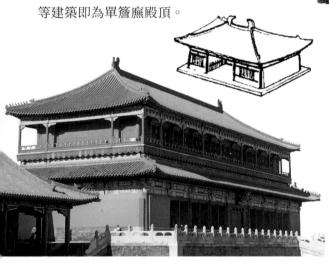

重簷廡殿屋頂

太和殿廡殿頂之下，又有短簷（腰簷），四角各有一條短垂脊，共九脊，因而被稱為重簷廡殿屋頂。這類型屋頂的建築等級最高，包括了太和殿、乾清宮等處。

歇山屋頂

歇山屋頂為廡殿屋頂上疊加懸山屋頂的做法，有九條屋脊，即一條正脊、四條垂脊（垂脊與建築長度方向平行）和四條戧脊，因此又稱九脊頂。重簷歇山頂等級較高，見於天安門、太和門等處。

山花

古代原始人所住的房屋，或為半地下，或為巢穴，其屋頂一般為 4 個坡，以利於在四個方向擋風禦寒，材料多為樹枝、茅草。西周時期開始使用瓦件之後，屋頂開始採用瓦面，且兩個坡的相交位置開始出現了屋脊，廡殿類屋頂出現。到了漢代，懸山、歇山類屋頂陸續出現。

懸山屋頂

硬山屋頂

硬山屋頂與懸山屋頂造型相似，只是屋頂的檁木不外懸出山牆；屋面夾於兩邊山牆之間，多用於紫禁城中低等級房屋。

懸山屋頂有一條正脊，四條垂脊，形成兩面屋坡，左右側面壘砌山牆，但兩端屋檁外露，多用於配殿。

攢尖屋頂

攢尖屋頂則是指屋面多條脊匯於一點。另攢尖建築不屬於任何等級建築，而是屬於雜式建築，其平面形式豐富多樣，可做成扇形、梅花形、圓形等。

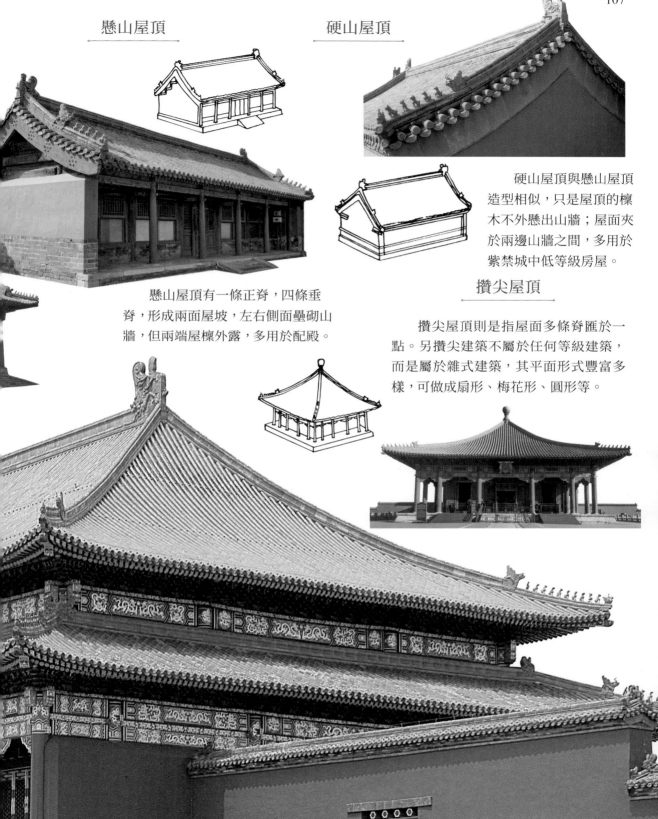

屋頂曲線

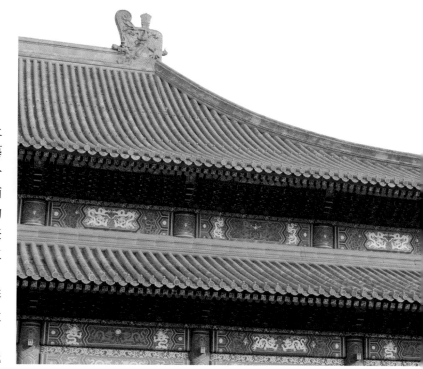

太和殿屋頂平整、順滑，從上而下形成流暢的曲線。從營造技藝角度來看，如此寬大的屋頂是由一塊塊瓦沿着上下方向拼接鋪墁而成的。將成千上萬塊瓦鋪在寬大的屋頂上，且瓦面如行雲流水，無任何凸凹，這不得不讓人歎服古代工匠的技藝。

紫禁城中，不同等級的屋頂形式對應着不同弧度的屋頂曲線：太和殿屋頂曲線弧度大，坡度陡峭，給人以雄偉、威嚴之感；等級較低的屋頂曲線弧度小，坡度平緩，給人以柔美之感。

太和殿起翹的翼角

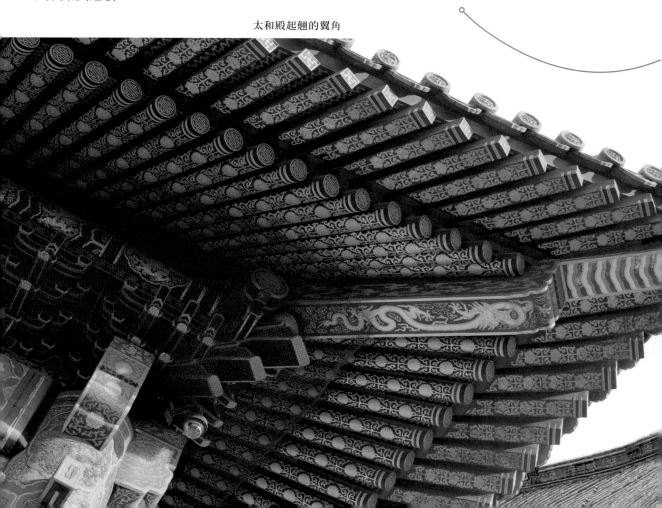

梁思成先生曾認為中國古建築屋頂是"中國建築物之冠冕"。這不僅説明了中國古建築屋頂功能上的重要性，而且還反映了屋頂在古建築整體造型上的重要性。

古人很早就發現，小孩玩跳繩遊戲時，兩個小孩分別把握繩子兩端，繩子在靜止時會始終保持自然下垂狀態，且形成一道具有弧度的曲線。兩個小孩的間距不變時，繩子截面尺寸越大，下垂幅度越大。繩子下垂的主要原因在於繩子受到重力作用。繩子越長，下垂幅度亦越大。

古代工匠如何根據建築外觀的需要來調整屋頂的曲線弧度呢？

其實做法很簡單，古代工匠在屋頂鋪瓦時，在最下方（屋簷）和最上方（屋脊）各釘一顆釘子，兩端分別用繩子拴住。這樣一來，繩子就會因為自重在空中形成自然下垂的順滑曲線，該曲線即為瓦頂高度的控制線。在兩顆釘子之間高度尺寸保持不變的前提下，利用不同繩子的重力，就可以獲得不同的屋頂曲線。選取長繩子，則可獲得較平緩的屋頂曲線；而選取短繩子，則可獲得陡峭的屋頂坡度。工匠們沿着這條曲線鋪瓦，就會鋪塌成連貫、優美的屋頂曲線來。

釘子

調整屋頂曲線弧度示意圖

不同長度的繩子

釘子

太和殿屋頂優美曲線

太和殿的屋頂採用的是**坡屋頂**，
而沒有採用平屋頂。

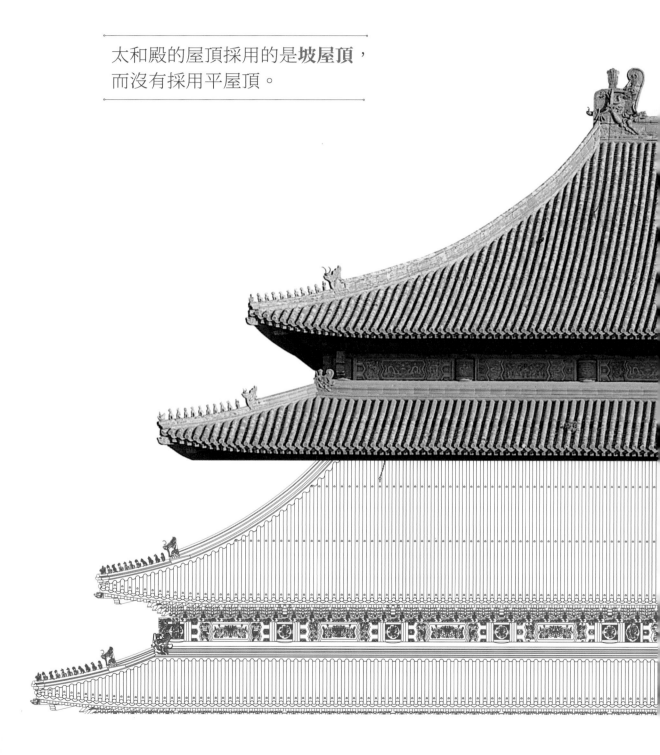

與平屋頂相比，坡屋頂的優勢：	
紫禁城是帝王執政及生活場所，不同類型的坡屋頂有利於表現出建築不同的等級差別，廡殿式屋頂（如太和殿）建築等級最高，其次是歇山式屋頂，再次是懸山式屋頂，最低等級的屋頂為硬山式屋頂。	
從建築功能上講，坡屋頂有利於採光、隔熱、排水。	從採光角度講，坡屋頂使得屋簷起翹，有利於古建築內部採光。
	從保溫隔熱角度講，坡屋頂使得屋頂形成一個空間隔熱層，夏天過熱或冬天過冷的溫度不容易傳入室內。
	從排水角度講，坡屋頂使得屋頂形成較大幅度的坡度，有利於雨水的及時排出。

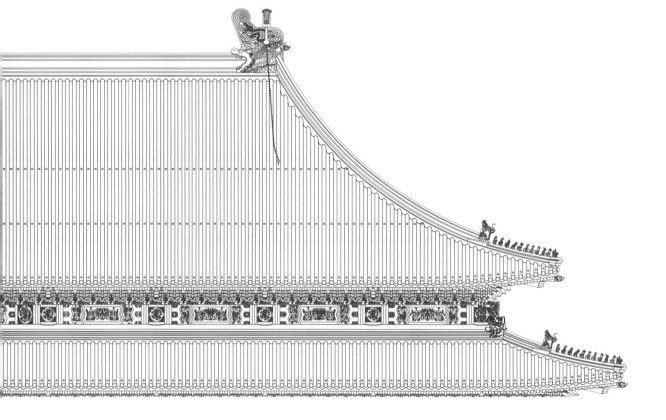

樑 架

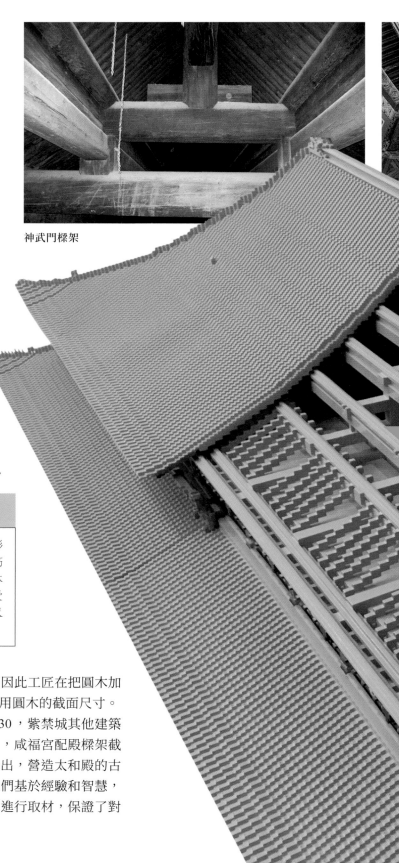

神武門樑架

太和殿的瓦頂層由木構架支撐，其中橫向（與寬度平行的方向）的木構架稱為樑架。這些木樑在上下方向進行疊加組合，共同支撐瓦頂。這種樑的組合方式，猶如一層一層把樑往上抬，因而稱為抬樑式構架。

太和殿樑架的智慧，主要體現在樑的截面比例能夠使木料得到**充分利用**上。

樑架較普通樑的優勢

屋頂重量傳遞給樑，若樑不做成樑架形式，則樑所需的抗彎截面很大，其截面高度可達 2 米（實際上，直徑為 2 米的圓木是非常少的）。採取樑架形式後，樑的受力方式發生改變，可減小所需樑截面尺寸，並有利於增大樑的跨度。

樑的截面為方形，卻取材於圓木。因此工匠在把圓木加工成方木時，就要考慮如何最大程度利用圓木的截面尺寸。

太和殿樑架的截面高寬比約為 1:1.30，紫禁城其他建築如保和殿樑架的截面高寬比約為 1:1.35，咸福宮配殿樑架截面高寬尺寸比約為 1:1.47。由此可以看出，營造太和殿的古代工匠儘管沒有豐富的力學知識，但他們基於經驗和智慧，採用與理論值充分接近的比例來對圓木進行取材，保證了對木材截面的有效利用。

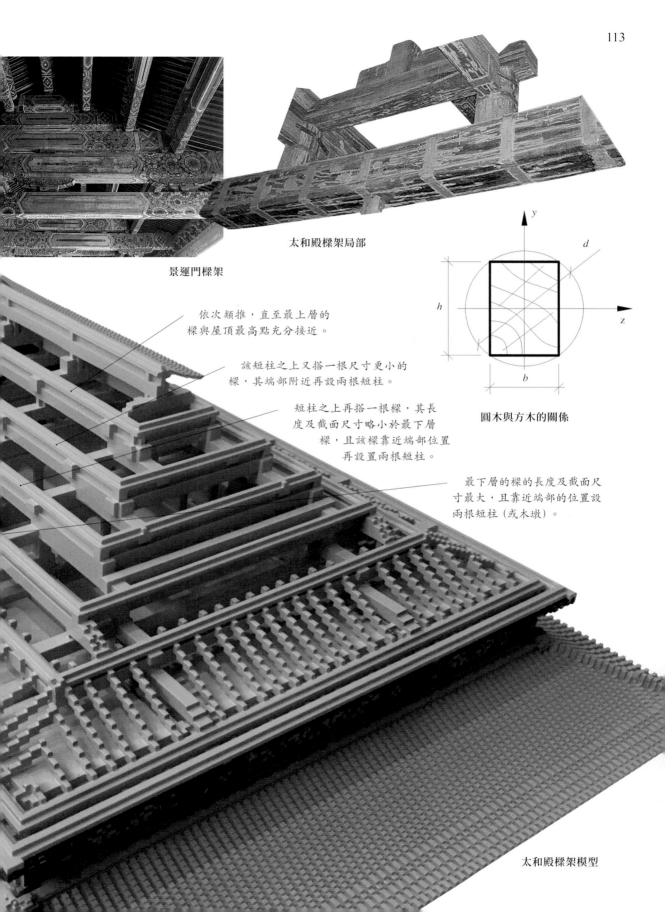

太和殿樑架局部

景運門樑架

圓木與方木的關係

依次類推，直至最上層的
樑與屋頂最高點充分接近。

該短柱之上又搭一根尺寸更小的
樑，其端部附近再設兩根短柱。

短柱之上再搭一根樑，其長
度及截面尺寸略小於最下層
樑，且該樑靠近端部位置
再設置兩根短柱。

最下層的樑的長度及截面尺
寸最大，且靠近端部的位置設
兩根短柱（或木墩）。

太和殿樑架模型

抬樑式木構架在承重方面發揮了巨大的作用，也是**形成屋頂坡面的重要前提**。

太和殿樑架尺寸比例

太和殿樑架的高度（最下面一層樑中心到屋脊的距離）與底層樑的長度之比控制在 1:3 左右。這使得樑架低矮，在大風、大震等自然災害發生時，避免了樑架可能發生的傾覆危險。

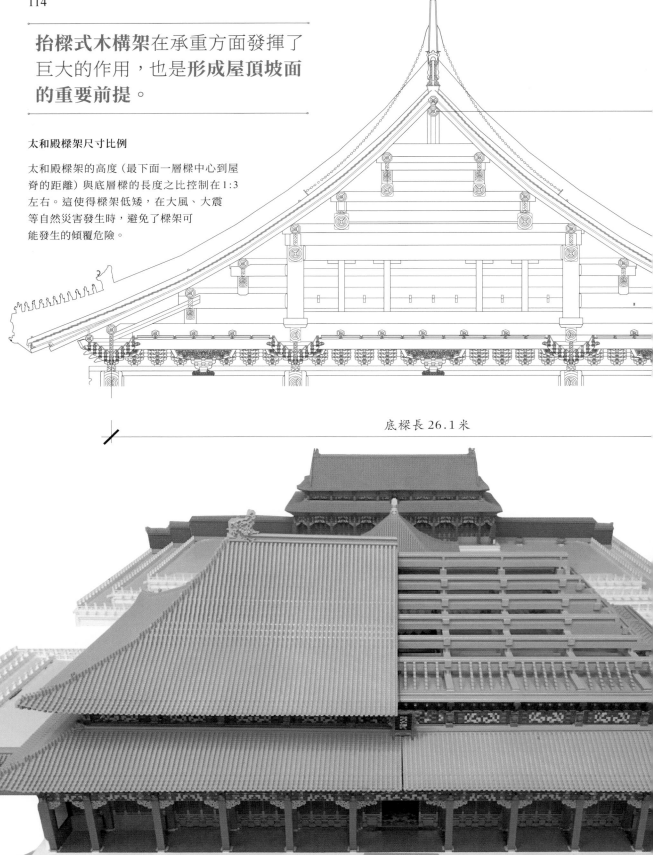

底樑長 26.1 米

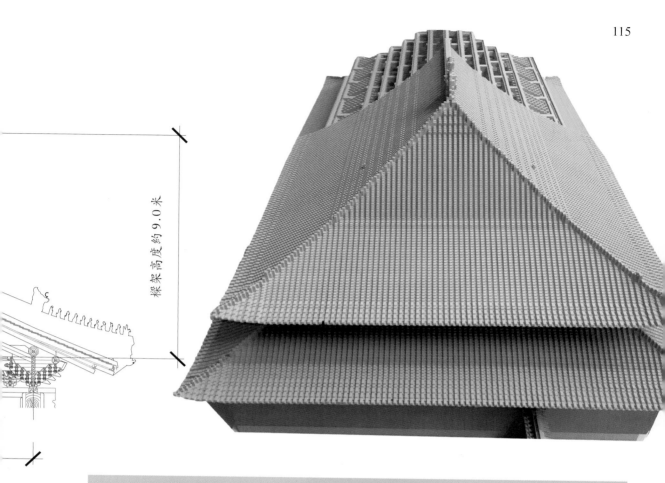

梁架高度約 9.0 米

太和殿明間樑架的受力分析

太和殿明間樑架示意圖

採用抬樑式樑架後，樑截面尺寸可減小，從而以較小截面的木材建造較大空間的房屋。

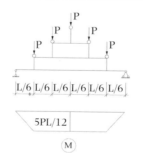

5PL/12

Ⓜ

樑架形式受力簡圖及彎矩分佈圖

樑架最下層樑的長度為 L，屋頂傳來的作用力分別由不同層的樑來承擔，每個部位承擔的作用力為 P，而傳到最下層樑的彎矩只有 5PL/12。

樑架形式最下層的大樑上的外力分佈更均勻，其彎矩圖上的峰值區域為一直線。

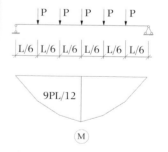

9PL/12

Ⓜ

單樑形式受力簡圖及彎矩分佈圖

若不採用抬樑式樑架形式，而是直接用一根大樑來承擔屋頂重量，則傳到大樑上的彎矩達 9PL/12，幾乎是前者的 2 倍。

單樑形式的彎矩峰值集中在跨中位置，更易造成樑損壞。

琉璃瓦

太和殿屋頂的瓦為琉璃瓦，主要由筒瓦和板瓦鋪成。

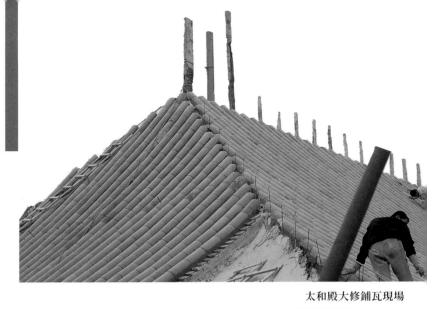

太和殿大修鋪瓦現場

琉璃瓦當是對中國傳統的泥質灰陶瓦當的革新。古之琉璃曾泛指人造的或者天然結晶的飾物，用於裝飾建筑後，才逐漸成為一種專用名詞，指表面帶有鉛玻璃釉色的建築飾面材料，實際是指用於建築裝飾的帶釉粗陶。琉璃瓦質地堅實，表面有一層光亮的釉質，抗水性強，強度高，所以成為宮殿屋頂首選材料。

琉璃廠位於北京和平門外，是一條著名的文化街。最初這裏是城郊，名叫"海王村"。元朝時，在這裏開設了燒製琉璃瓦的官窯。明代建設北京內城時，琉璃廠規模擴大，成為朝廷的五大工廠之一，太和殿的琉璃瓦就是在這裏燒製的。到明嘉靖三十二年修建外城後，這裏變為城區，燒窯的工作便遷至西郊琉璃渠村並延續至清朝，但此地"琉璃廠"的名字則流傳下來。

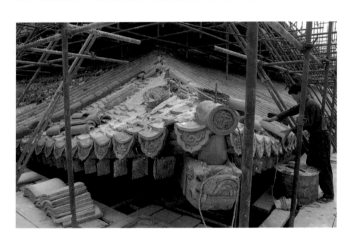

中國的琉璃燒造始於北魏。

據王進編著《女媧的遺珍——琉璃》介紹："琉璃瓦又被簡稱為琉璃。琉璃的燒造和使用從北魏開始，以北方為基地。隋唐時期，琉璃瓦在豪華建築上的實用增多，但只用於簷脊，叫作剪邊琉璃，仍不見用於整個殿頂。在宋代的繪畫中，才出現鋪滿琉璃的殿頂。宋代的建築專著《營造法式》對琉璃的燒製技術和釉料成分有系統地論述，此時琉璃的使用更為廣泛。"

琉璃廠是一所燒窯廠，曾是元代為修建都城而建造的四窯之一。據《元史·百官志》記載："大都四窯場，秩從六品，提領、大使、副使各一員，領匠夫三百餘户，營造素白琉璃磚瓦，少府監，至元十三年置。其屬三：南窯場，大使、副使各一員，中統四年置；西窯場，大使、副使各一員，至元四年置；琉璃局，大使、副使各一員，中統四年置。"

瓦作　　磚、瓦的施工過程可並稱為"瓦作"。

太和殿在明初營建時的瓦作負責人為楊青。楊青擅長估算，精通調配工料，他的供料估算及人員調配對於順利完成太和殿的施工發揮了重要。

琉璃渠的琉璃製作工藝獨特：先以高溫燒製成坯，出窰冷卻後再上釉，然後進行釉燒，為二次燒成；釉料以石英和氧化鉛為主，是一種含鉛的玻璃基釉料，具有明亮透底的特點，為傳統琉璃的正宗；所用原料為北京特有的坩子土，選料精細，先採樣試燒，達到標準方可使用。所以琉璃渠官窰的琉璃胎質月白而堅硬，不脫釉。

板瓦

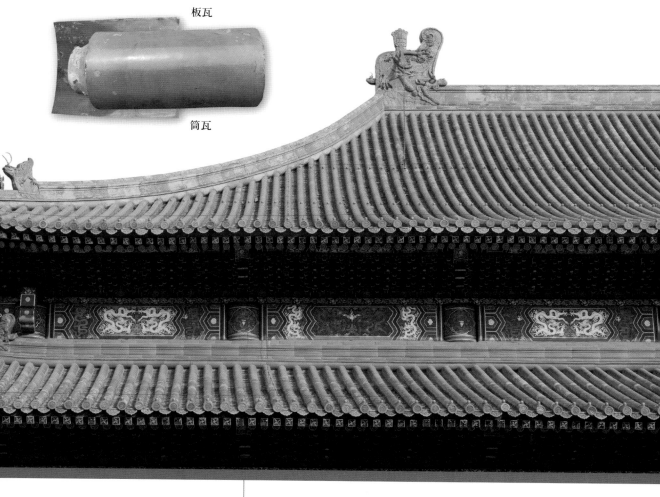

筒瓦

到了明代，朝廷為修建宮殿，擴大了琉璃廠的規模，並設置了明確的管理機構。據明萬曆《工部廠庫須知》記載，營繕司登記的關防、公署等官員，任期三年，每名官員負責管理二個窰。每個窰都生產琉璃瓦上萬片，需要燒兩次才能出窰。每燒一次需要用柴十四至十五萬斤，用泥二十五萬斤。

明嘉靖時期，琉璃廠遷到了北京西郊的琉璃渠村。雖然琉璃廠遷走了，但其舊址並沒有走向衰落，不僅保留了琉璃廠的名稱，還成為文人、學者的聚集之所，當時各地來京參加科舉考試的舉人大多集中住在這一帶，因此在這裏出售書籍和筆墨紙硯的店舖較多，形成了較濃的文化氛圍。這種文化氛圍一直保留到現在。

正吻

太和殿正脊的兩端，有龍首狀的裝飾，稱為"正吻"。它是紫禁城中體量最大的正吻。正吻表面飾龍紋，龍爪騰空，怒目張口吞住正脊，作為整個建築驅災避邪的鎮殿之物，象徵着皇權的威嚴和至高無上。

正吻又名龍吻，亦稱大吻，是安放在正脊兩端，封護屋面前後坡交匯部位的防水構件，也是房屋殿宇的裝飾構件。吻件按大小分為"二樣"至"九樣"不等。"六樣"以上大吻體積較大，由 5 塊、7 塊、9 塊、11 塊拼合而成，最多可至 13 塊，稱十三拼。若連吻座、插劍、背獸，則共計十六件。

寬 2.68 米

厚 0.52 米，重 4.54 噸

高 3.46 米

太和殿正吻上紋飾非常精美，**鱗片、龍爪的關節都雕刻得活靈活現**，有很強的立體感，體現出清代工匠精湛的工藝水平。

每兩個琉璃構件相接處都用銅鎏金的鐵釘（俗稱扒鍋子）固定把牢

太和殿正吻

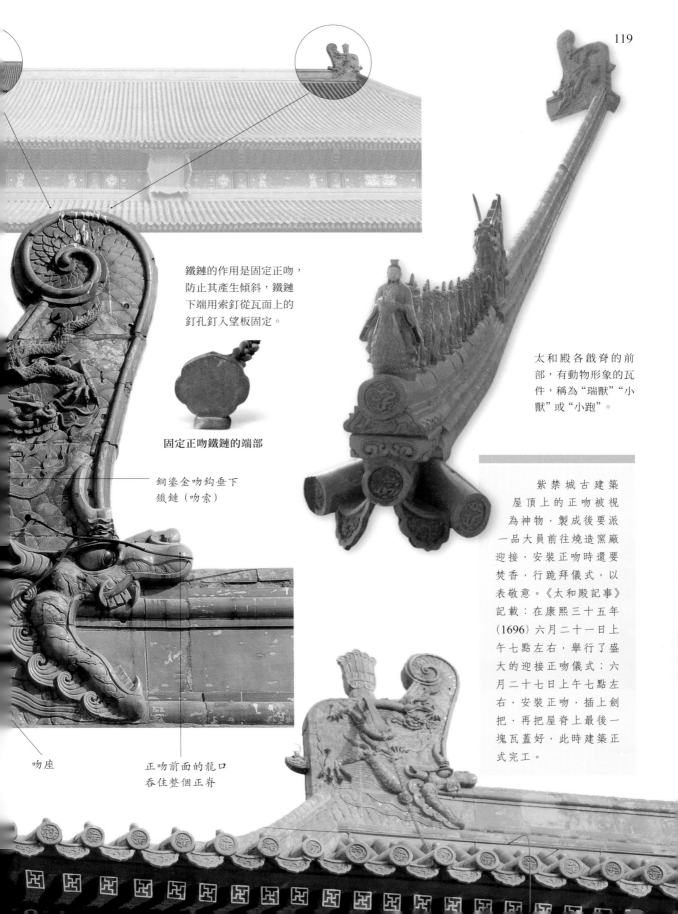

鐵鏈的作用是固定正吻，防止其產生傾斜，鐵鏈下端用索釘從瓦面上的釘孔釘入望板固定。

固定正吻鐵鏈的端部

太和殿各戧脊的前部，有動物形象的瓦件，稱為"瑞獸""小獸"或"小跑"。

銅鎏金吻鈎垂下
鐵鏈（吻索）

紫禁城古建築屋頂上的正吻被視為神物，製成後要派一品大員前往燒造窰廠迎接，安裝正吻時還要焚香，行跪拜儀式，以表敬意。《太和殿記事》記載：在康熙三十五年（1696）六月二十一日上午七點左右，舉行了盛大的迎接正吻儀式；六月二十七日上午七點左右，安裝正吻，插上劍把，再把屋脊上最後一塊瓦蓋好，此時建築正式完工。

吻座

正吻前面的龍口
吞住整個正脊

瑞獸

太和殿重要建築特色之一，就是屋頂上有形態各異的小動物，它們被稱為"瑞獸"，整齊排列在仙人騎鳳的造型後面。這些瑞獸集實用性與觀賞性於一體，其最初的功能是保護屋脊上的釘子。

紫禁城古建築的屋頂通過瑞獸數量來體現建築的等級，瑞獸數量越多，建築等級越高。太和殿屋頂上瑞獸的數量是紫禁城中最多的，且數量是雙數，共 10 個，依次是：龍、鳳、獅子、天馬、海馬、狻猊、押魚、獬豸、斗牛、行什，這在紫禁城為孤例。

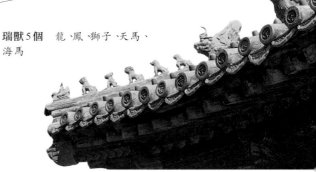

瑞獸 5 個　龍、鳳、獅子、天馬、海馬

瑞獸變化多端的造型使得紫禁城古建築屋頂生動有趣，展示了中國古建築特有的藝術效果。建築學家梁思成、林徽因曾評價屋頂脊獸裝飾：使本來極無趣笨拙的實際部分，成為整個建築物美麗的冠冕。

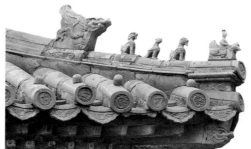

瑞獸 3 個　龍、鳳、獅子

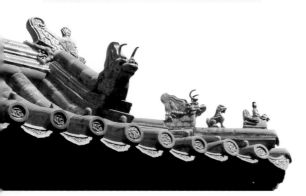

瑞獸 1 個　龍

固定脊瓦的釘子

屋脊作為屋頂兩個坡的交線，不但有坡度，而且泥背非常厚。這就使得該部位的瓦件容易在自重作用下下滑，從而導致雨水滲入。為了防止泥背上的瓦件下滑，就需要釘子來固定。

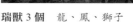

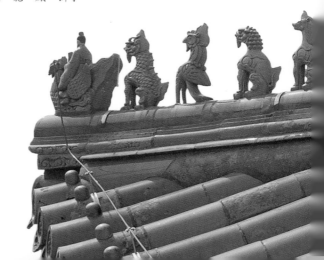

除了裝飾功能之外，瑞獸還具有一定的實用功能。固定脊瓦的釘子很容易在空氣中鏽蝕，且雨水容易沿着釘子滲入屋頂基層。為了保護釘子，古代工匠便在釘子上蓋了一頂瑞獸造型的"帽子"。其材料與瓦件相同，或為琉璃，或為普通黏土。這樣，小獸造型的"帽子"增加了瓦件的重量，增加了瓦件與泥背之間的摩擦力，有助於釘子阻止瓦件下滑，同時還避免釘子暴露在空氣中。隨着古代施工技藝的成熟化，小獸裝飾逐漸與屋脊部位的瓦件連成一體了。

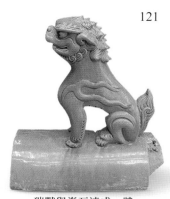

瑞獸與脊瓦連成一體

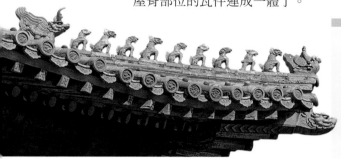

瑞獸 9 個 龍、鳳、獅子、天馬、海馬、狻猊、押魚、獬豸、斗牛

紫禁城古建築屋頂的瑞獸數量可為1個、3個、5個、7個、9個。瑞獸排列有序，天馬、海馬可互換，狻猊、押魚可互換，數量均為單數。

瑞獸 7 個
龍、鳳、獅子、天馬、海馬、狻猊、押魚

太和殿屋頂瑞獸

清康熙三十四年（1695），梁九奉命重建太和殿，把太和殿的平面佈局由九間改為十一間，以解決楠木不足問題。但重建前的太和殿開間數量為九間，對應屋頂上的小獸數量是九個。而梁九重建太和殿時，將太和殿開間數量由九間變成十一間。這樣一來，屋頂又要重新排瓦，且排列瓦件時，其對應的尺寸要發生變化。排完九個小獸後，每個簷角恰能多放一塊瓦。梁九決定在這個空的位置增加一個新的小獸，即行什，並獲康熙帝批准。

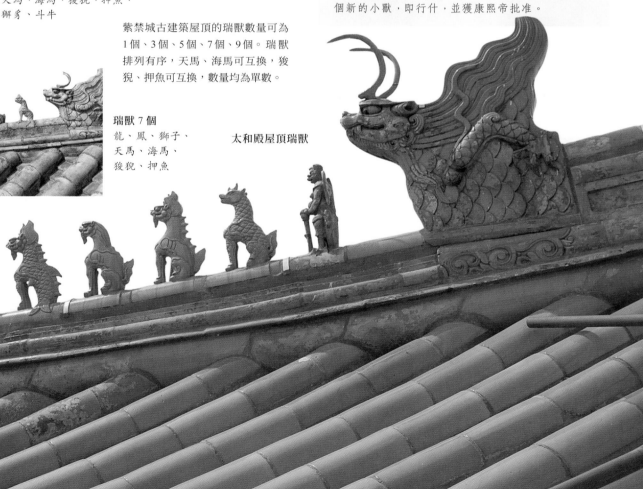

瑞獸的文化含義

龍

龍是天子化身。自秦始皇被稱為"祖龍"，漢初劉邦時"龍"正式成為皇帝的代稱後，歷代帝王都認為"龍為君像"，自稱為"真龍天子"，龍的形象便成為了皇帝的象徵。

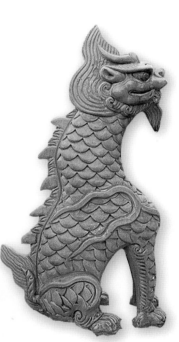

龍象徵帝王

龍之所以具有這種文化象徵意義，是因為傳說及神話中龍上天則騰雲駕霧，下海則追波逐浪，在人間則呼風喚雨，擁有無比神通。而皇帝自詡為擁有無上權力的"天子"，龍也就成為皇權的代名詞。

鳳

鳳本意鳳鳥，後因鳳、凰合體，成為鳳凰的簡稱。鳳凰是中國神話傳說中的百鳥之王，雄的稱鳳，雌的稱凰。

鳳寓意吉祥美好，亦是皇權的象徵，代表皇后嬪妃。

鳳凰在遠古圖騰時代被視為神鳥，它頭似錦雞、身如鴛鴦，有大鵬的翅膀、仙鶴的腿、鸚鵡的嘴、孔雀的尾。鳳是百鳥之首，是人們心目中的瑞鳥，古人認為時逢太平盛世，便有鳳凰飛來。"鳳"的甲骨文和"風"的甲骨文字相同，即代表風的無所不在，含有靈性力量的意思；凰字，為至高至大之意。

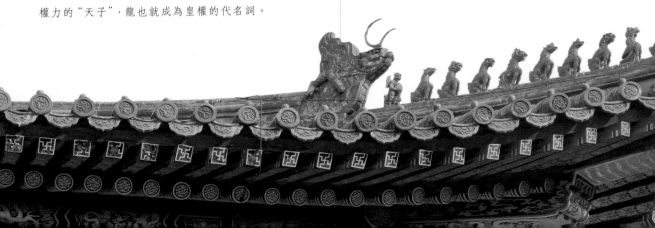

海 馬

"海馬"顧名思義，就是生活在海中的馬。海馬外形與天馬類似，高大威猛。

能在波濤洶湧、變化莫測的大海中穿行，敢於抵抗海中兇險的猛獸，是主人的忠實助手，具有自我犧牲的精神，是勇敢、勝利的象徵。海馬忠勇吉祥，智慧與威德通天入海，暢達四方，驅除海中邪惡，護衛主人平安。

海馬象徵護衛帝王的海中戰神

獅 子

獅子相貌兇猛，勇不可擋，威震四方，是百獸之王。

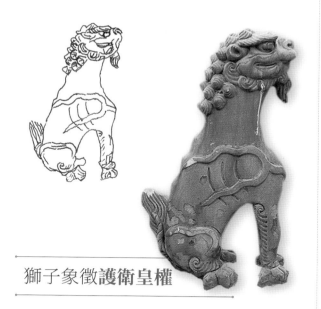

獅子象徵護衛皇權

明代馬歡著《瀛涯勝覽》記載：獅子的外形如老虎，渾身黑黃，沒有斑紋，巨大的頭部，張嘴時露出血盆大口，尾巴尖而多毛，又黑又長如長帶一般，它能發出雷鳴般的吼聲，其他的野獸看到了它，都趴在地上不敢起來，這算是獸中之王了。它高貴、有威嚴，極具王者風範，被奉為護國鎮邦之寶。對於統治者而言，獅子是消災避邪、維護利益不受侵犯的象徵。他們還認為獅子可以帶來祥瑞之氣。獅文化和堪輿文化結合，使獅子成為一種形象威嚴的鎮殿之寶。

天 馬

天馬的形象在中國古代通常為奔騰的駿馬，無雙翼，有多種戰神形象，表現了一種尚武精神。

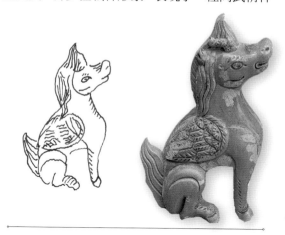

天馬象徵護衛帝王的天空戰神

漢朝時，天馬是對來自西域的良馬的統稱，能日行千里，追風逐日，凌空照地，是人們心目中的神馬。《漢書‧禮樂志》記載說，天神太一賜福，使天馬飄然下凡，它奔馳時流出的汗是紅色的，因而被人們稱為汗血寶馬。天馬情志灑脫不受拘束，它步伐輕盈，踏着浮雲，一晃就飛上了天。它放任無忌，超越萬里，凡間沒有甚麼馬可以與它匹敵，它志節不凡，唯有神龍才配做它的朋友。天馬擁有不畏強敵、不怕犧牲、拚搏進取的無量勇氣，是將士崇拜的偶像，也是漢民族最重要的圖騰之一。為表現"天馬"與普通馬的不同，常於馬下方繪製雲朵，表現天馬騰雲駕霧。

押魚

押魚又稱狎魚，是海中的一種異獸，其外形特點為龍首魚尾、前足有爪、後背有脊。

押魚寓意
滅火防災

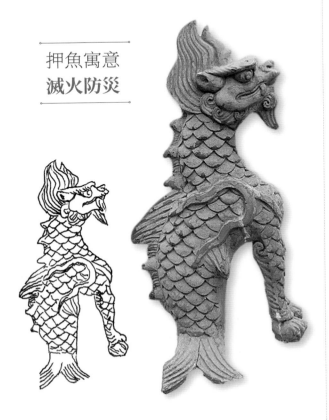

在中國古代神話中，押魚是興雲作雨，滅火防災的神獸，它能噴出水柱，滅火防火。這種能力是紫禁城古建築非常需要的。紫禁城古建築以木結構為主，很容易着火，如太和殿即曾歷經五次火災。押魚以龍與魚組合的形象，坐落在太和殿屋頂之上，既體現了太和殿作為帝王的場所的形象需要（龍），又兼備防火的象徵意義。

狻猊（suān ní）

狻猊是中國古代神話傳說中龍生九子之一，形如獅，頭披長長的鬃毛，因此又名"披頭"。

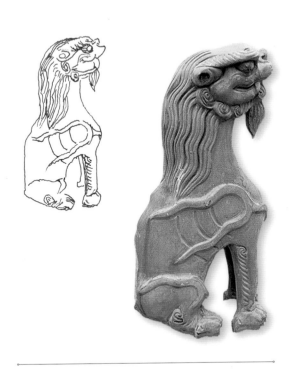

狻猊象徵護佑帝王平安的神獸

"狻猊"也寫作"狻麑"，最早出自《爾雅註疏》，稱其外形如淺毛虎（麑），吃虎豹。晉代文學家郭璞註解稱：狻猊就是產自西域的獅子。《穆天子傳》記載：狻猊如野馬，能日行五百里。由此可知，狻猊是外形接近獅子的猛獸，具有善於奔跑、兇猛無比、能食虎豹的特點，亦是威武百獸的率從。

獬豸象徵護衛皇權的神獸

斗牛

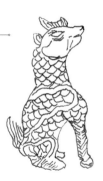

斗牛是傳說中的一種虯龍（有角的龍），其外形特徵為牛頭龍身，身上有鱗，尾巴似魚鰭。

斗牛與狎魚作用相近，為鎮水獸。在古代，水患之地多以牛鎮之。據《宸垣識略》記載有："西內海子中有斗牛，即虯螭之類，遇陰雨作雲霧，常蜿蜒道旁及金鰲玉棟坊之上。"

斗牛寓意滅火防災

獬豸（xiè zhì）

獬豸是中國古代神話中的神獸，體形大者如牛，小者如羊，全身長着濃密黝黑的毛，雙目明亮有神，額上通常長一角，俗稱獨角獸。

《清宮獸譜》對獬豸亦有描述，認為：獬豸，外形如山羊，但腦袋前有一個角，有人稱它為神羊，還有人稱它為解獸。獬豸生長在東北地區的荒林中，性格忠誠直爽，見到有人爭鬥就用角頂觸過錯一方，因而成了公正的化身。獬豸又稱為任法獸，執法的人都帶着獬豸角形狀的帽子，以表示公正。作為宮殿頂上的瑞獸，獬豸則象徵皇權體制的神聖不可侵犯。

行什

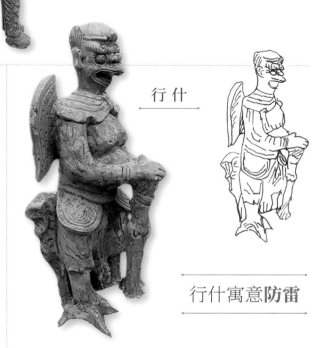

行什寓意防雷

在紫禁城宮殿建築中，僅太和殿屋頂有行什。之所以被稱為"行什"，是因為該瑞獸在太和殿屋頂排行第十。從外形特徵看，行什面部五官奇特，眉毛翻捲，環眼暴睛，朝天鼻，鳥嚎嘴，兩獠牙，身材壯實，乳凸腹鼓，肩部後方還拖着一對翅膀，雙手交叉拄着一杆金剛杵，手掌為十指，但腳部卻為四趾，造型似鷹爪。其造型與雷震子有着諸多類似之處。

由於行什在外形上很像雷公（雷震子），也就是上天主管打雷的神。而太和殿曾遭受多次焚毀，其重要原因之一即為雷擊所致。所以，梁九在太和殿屋角放置這麼一個神獸，寓意非常明顯：希望上天多多"關照"，不再讓太和殿遭受雷擊之災。

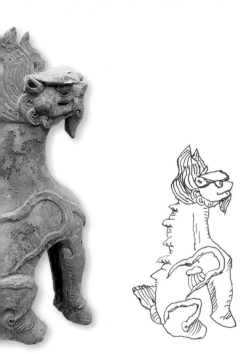

保溫技術

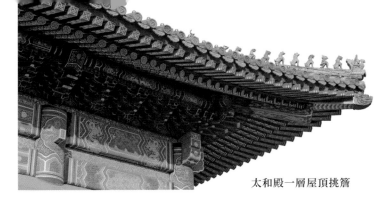

太和殿一層屋頂挑簷

太和殿屋頂有着優秀的保溫與隔熱性能，主要得益於屋頂的泥背層、架空層和挑簷做法。

太和殿的**保溫、隔熱、排水技術**是紫禁城古建築中的典範。

泥背層

灰背位於木板基層（望板）之上，泥背層位於灰背之上，是用於鋪瓦的基層。泥背和灰背的導熱系數和導溫系數都比較小，厚厚的泥背層使得溫度的變化很難影響到建築內部。

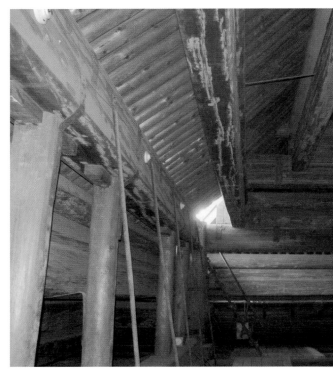

太和殿屋頂與天花之間的架空層

太和殿屋頂泥背

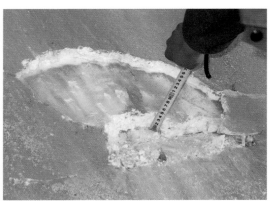

太和殿灰背構造　太和殿屋頂的木板基層之上，首先是一層桐油防水，然後依次是護板灰背（生石灰、水、麻絲按比例混合而成）、純白灰背、鋪瓦泥。

挑簷做法

太和殿屋頂簷部向外挑出（為柱高的 1/3 左右），並略帶上翹的弧度，稱為挑簷做法。不僅太和殿，紫禁城古建築均採用挑簷做法，在夏天避免了正午時間的陽光照入室內，而在冬天挑簷的角度使正午的陽光恰能照入建築最深處。

太和殿屋頂挑簷

中國地處北半球，太陽光從南向北照射。因地球的南北兩極並非垂直，而是與太陽有一定的傾斜角度，地球在圍繞太陽公轉時，太陽光在南迴歸線與北迴歸線之間來回移動，四季陽光照射的高度角是不一樣的。北京地區的太陽高度角夏季約為 76 度，冬季約為 27 度。屋簷往外挑出的尺寸經過計算，使得陽光照射達到特定的效果。

架空層

太和殿的坡屋頂形式使得屋面板與天花板之間形成架空層。架空層在夏天攔截了直接照射到屋頂的太陽輻射熱，經過兩次傳熱後，太陽輻射熱不會直接作用在建築內部；同理，架空層的存在使得冬天室外寒冷的空氣也不能直接傳入建築內部，保證了古建築內部溫度的相對恆定。

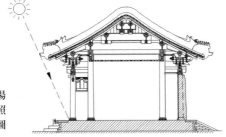

夏天正午太陽對太和殿的照射範圍示意圖

夏天早上，太陽角度較低時，陽光可以照射到建築內部。隨着太陽角度抬升，陽光照進室內的範圍逐漸減小。正午時分，太陽幾乎位於建築正上方，陽光只能照射到簷柱外面，熱量無法傳入建築內部。整個過程猶如一個對建築的降溫過程，令炎炎夏日，殿內始終保持涼意。

冬天早上，隨着太陽角度升起，建築內部逐漸接受光照。而到正午時分，陽光正好射入了室內最內側牆位置。整個過程猶如對建築逐步加熱的過程，使得殿內暖意洋洋。

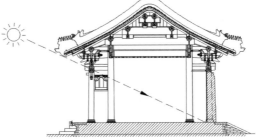

冬天正午太陽對太和殿的照射範圍示意圖

排水技術

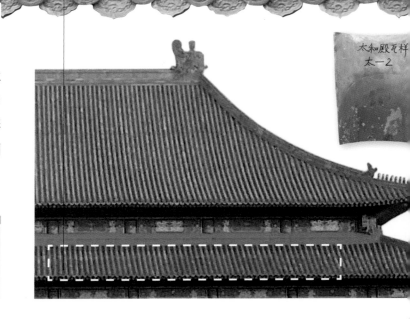

太和殿屋頂還有優秀的排水性能。屋頂的曲面形式和瓦面層（瓦面層由底瓦與蓋瓦組成，形成一道道瓦壟）的鋪設是極有利於屋頂排水的。

《周禮・考工記》形容這種屋頂坡度為：上半部分陡峭，下半部分平緩，能夠又快又遠地把水排出。

太和殿屋面的坡度是屋頂部位陡峭、屋簷部分平緩，使得雨水落到屋頂上部時迅速下排，落到屋簷部位則水平向外排出。這種巧妙構造的功效與優勢主要體現在排雨速率上，並且不容易產生積水的情況。除此之外，太和殿屋頂出簷深遠，防止了雨水對建築木構件的侵蝕，保護其內部樑柱與斗拱構造的完好。

太和殿共計使用
銅板瓦 **2616** 塊。
銅板瓦的使用**體現了古人的環保理念**。

左右坡每坡有 73 壟正身底瓦，每壟有銅板瓦 6 塊。

太和殿前後坡每坡有 145 壟正身底瓦，每壟有銅板瓦 6 塊。

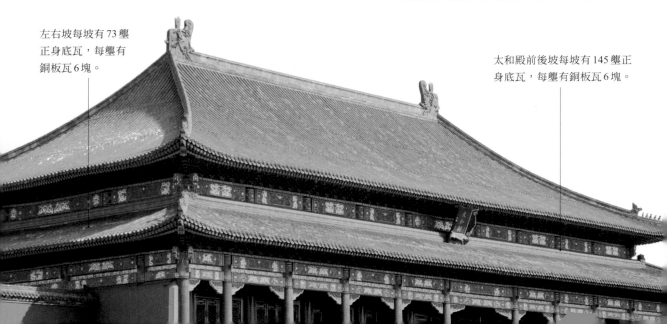

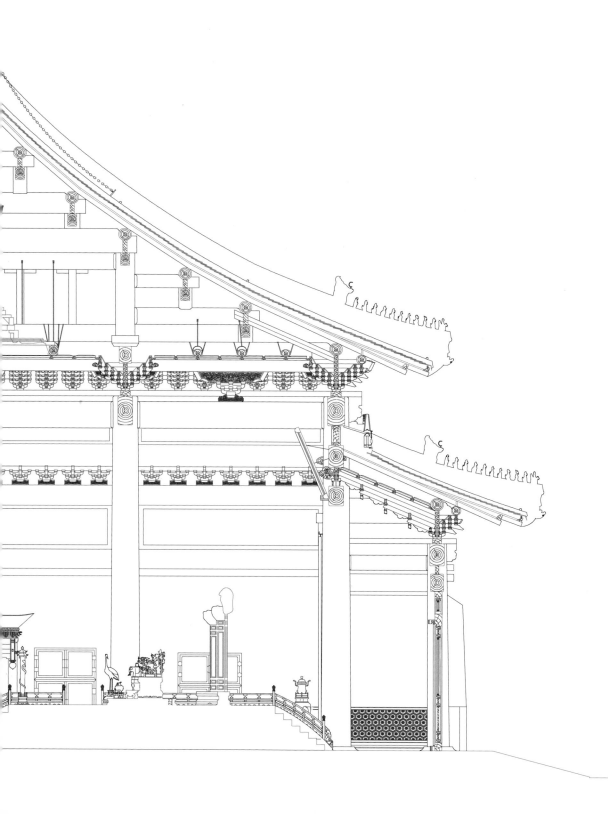

第六章

陳設

　　太和殿的室內外陳設也是反映建築功能和藝術歷史的重要內容。這些陳設或為建築附屬小品，或為各種器物，或為形象各異的雕塑，集實用功能、審美價值及文化寓意於一體。

甪 端

甪端和麒麟一樣，屬於中國神話傳說中的瑞獸。它外形怪異，能日行一萬八千里，通曉四方語言，雖身在帝王寶座之側而知曉天下之事。而且甪端只陪伴明君，專為聖明帝王傳書護駕。

甪端在紫禁城宮殿中皇帝的寶座前多有陳設，太和殿寶座前有一對。這對甪端頭生一角，二目圓睜，口微張。獅身、龍背、牛尾，背部佈滿鱗紋，四隻熊爪踏在一條蜷曲的蛇上。作為太和殿內重要的香器，甪端的頭部可以掀開，腹部是中空的，在裏面放上香料點燃，一股祥瑞之氣就從口中冉冉升騰，使殿堂中的氣氛更加肅穆威嚴。

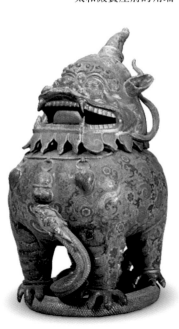

太和殿寶座前的甪端

> 甪端寓意光明正大，秉公執法，象徵着寶座上的皇帝是有道明君。

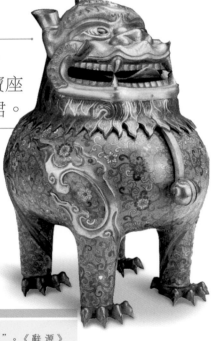

掐絲琺瑯甪端

乾隆款掐絲琺瑯花卉紋盤蛇甪端香薰

有人把"甪端"讀成"角端"。《辭源》裏有："甪"本為"角"字，"角"本有"祿"音，"甪"為"角"字省筆而產生的。故宮博物院藏《清宮獸譜》對甪端形象記載如下："角端，似豬，或云似牛，角在鼻上。出胡林國。《宋（書）符瑞志》曰：'角端日行萬八千里，又曉四夷之語。聖主在位，明達方外，幽遠則奉書而至。'耶律楚材謂為旄（毛）星之精，靈異如鬼神。"

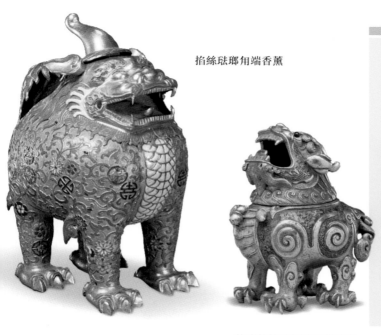

掐絲琺瑯甪端香薰

乾隆款掐絲琺瑯甪端香薰

耶律楚材與甪端有何關係呢？據《元史》卷一《太祖紀》、卷一百四十六《耶律楚材傳》記載：成吉思汗率領強大的蒙古騎兵攻打印度，部隊攻到印度河，遙見河水蒸氣磅礴，日光迷濛。將士們口乾舌燥，紛紛下騎飲水，忽見河濱出現一個有角的大怪獸，形狀像鹿，有馬尾巴，渾身綠色，聲酷似人音，彷彿有"汝主早還"四字。耶律楚材乘機對成吉思汗說，這種瑞獸名叫甪端，是上天派來儆告成吉思汗，為了保全民命，儘早班師。成吉思汗於是奉承天意，班師而回。而實際上有學者認為，成吉思汗遇到的應該是亞種"奧卡彼"。由於該異獸極為罕見，耶律楚材藉此講出"甪端"故事，以勸說成吉思汗班師。

亞種 "奧卡彼"

四肢細長，形如長頸鹿，肩高約1.5-1.6米，是世界上最珍稀的動物之一，僅分佈在非洲扎伊爾東部的熱帶雨林地帶。

萬曆款掐絲琺瑯甪端香薰

甪端昂首，獨角，通體飾豆綠色，琺瑯地，用紅、黃、藍、白等色琺瑯填飾紋樣。甪端的頭部可掀開，以便放置薰香。頭部內鑴楷書"大明萬曆年製"六字款。

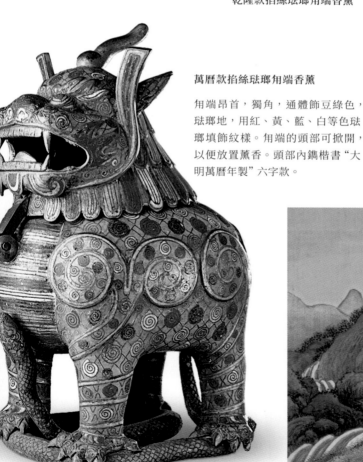

《清宮獸譜》中的甪端像

寶 象

　　“象”與“祥”字諧音，故象被賦予了許多吉祥的寓意。太和殿寶座前有馱寶瓶（平）寶象一隻，寓意為“太平有象”，集禮儀、護衛、吉祥等寓意於一體。

　　傳說五帝之一的舜是中國歷史上馴服野象耕田犁地的第一人，在他死後陵墓前曾出現大象刨土、彩雀啣泥的瑞兆，這應該是“太平有象”的最早傳說。此後，人們運用諧音、象徵等手法，把“太平有象”用圖畫、雕刻等形式表達出來，寓意天下太平、五穀豐登。

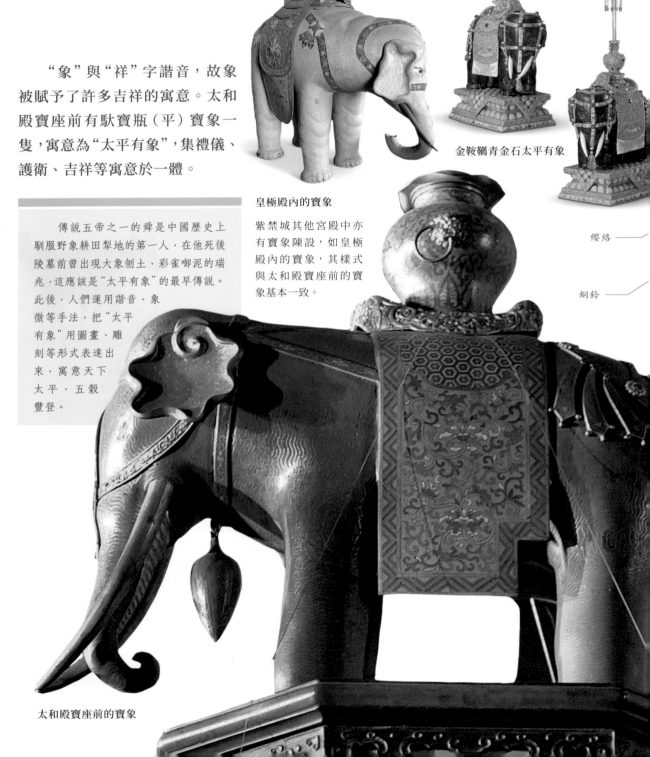

金鞍韉青金石太平有象

皇極殿內的寶象

紫禁城其他宮殿中亦有寶象陳設，如皇極殿內的寶象，其樣式與太和殿寶座前的寶象基本一致。

纓絡 ——

銅鈴 ——

太和殿寶座前的寶象

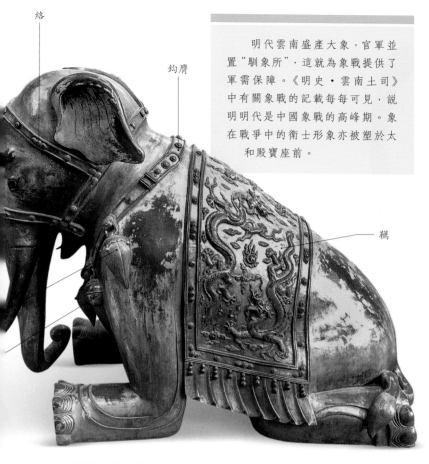

絡

鈎膺

韉

明代雲南盛產大象，官軍並置"馴象所"，這就為象戰提供了軍需保障。《明史·雲南土司》中有關象戰的記載每每可見，說明明代是中國象戰的高峰期。象在戰爭中的衛士形象亦被塑於太和殿寶座前。

丁觀鵬畫弘曆洗象圖軸

御花園中的跪象 在舉行重大儀式時刻，儀象會出現在紫禁城內顯要位置。而御花園內的跪象，其裝束與皇帝"法駕鹵簿"中的寶象相似，其跪立於御花園北門內，亦有"接駕"禮儀之寓意。"象"與"祥"諧音，"跪"與"貴"諧音，因而御花園的跪象又可寓意為"富貴吉祥"，即帝王所在之處豪華壯麗，帝王及其統治平安祥和。

畫琺瑯太平有象

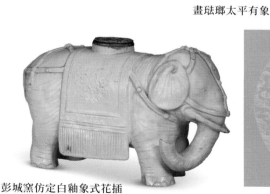

彭城窰仿定白釉象式花插

鵝黃色太平有象紋暗花緞

掐絲琺瑯太平有象

佛祖釋迦牟尼的母親夢到白象後生下了他，所以在佛教中白象是佛祖的化身。唐玄奘譯《異部宗輪論》記載："一切菩薩入母胎時，作白象形。"

佛教還認為大象支撐着天地，從而在一些佛教印章中，有象背蓋罩毯的圖案。

鶴

　　太和殿內寶座旁有鶴一對，太和殿前亦有銅鶴一對。鶴具有長壽吉祥的寓意，自古以來就被宮廷視為寵物，乾清宮、翊坤宮、慈寧宮、重華宮、長春宮、養心殿等宮殿也均有銅鶴陳設。

　　據《清宮內務府造辦處檔案總匯》記載，乾隆皇帝曾經傳旨說：太和殿現在安裝的龜鶴尺寸太小了，讓佛保（人名）做一對尺寸放大的。

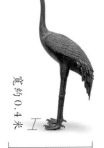

寬約0.4米

長約0.8米

高約2.0米

太和殿前銅鶴立面

太和殿前銅鶴是乾隆九年（1744）十一月十八日，由造辦處轄屬的鑄爐處製作的。銅鶴立在高約0.6米的須彌座上，背上有活蓋，腹中空與口相通，可於銅鶴腹內燃點松香、沉香、松柏枝等香料，青煙會從銅鶴口中裊裊吐出。

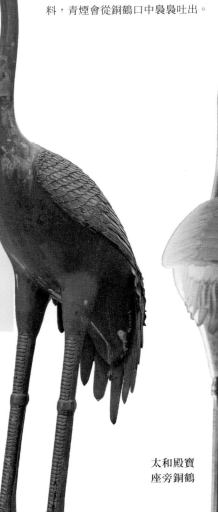

太和殿寶座旁銅鶴

　　春秋時期衛國國君衛懿公，寵鶴到了癡迷的程度。他不但在宮裏宮外處處養鶴，還賜給鶴車馬、宅邸、官爵和俸祿。

　　《西京雜記》記載，漢景帝的弟弟梁孝王劉武喜歡營建豪華宮殿和園林用於享樂，在他的園林兔園中，專門建有鶴洲、鳧渚，供鶴休憩。唐太宗李世民也喜好養鶴，並有"蕊間飛禁苑，鶴處舞伊川"；"彩鳳肅來儀，玄鶴紛成列"等詩句。

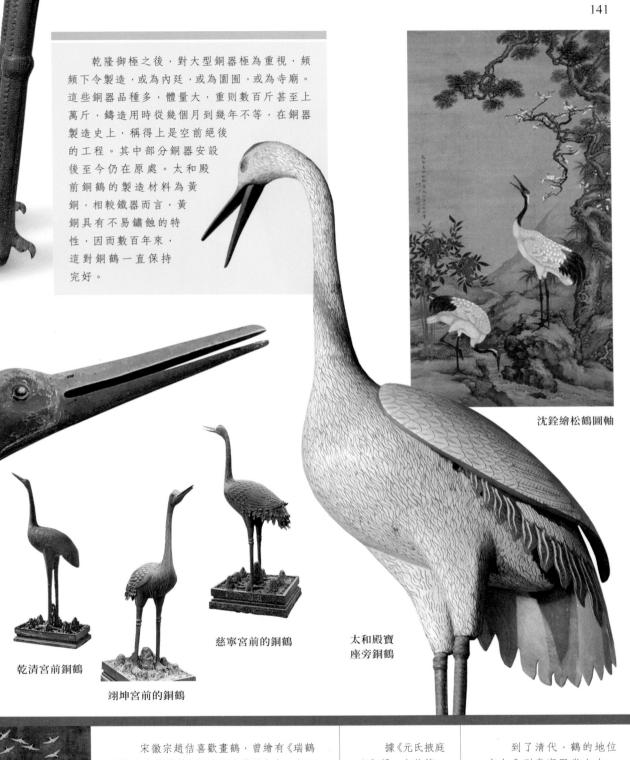

　　乾隆御極之後，對大型銅器極為重視，頻頻下令製造，或為內廷，或為園囿，或為寺廟。這些銅器品種多，體量大，重則數百斤甚至上萬斤，鑄造用時從幾個月到幾年不等，在銅器製造史上，稱得上是空前絕後的工程。其中部分銅器安設後至今仍在原處。太和殿前銅鶴的製造材料為黃銅，相較鐵器而言，黃銅具有不易鏽蝕的特性，因而數百年來，這對銅鶴一直保持完好。

沈銓繪松鶴圖軸

乾清宮前銅鶴

翊坤宮前的銅鶴

慈寧宮前的銅鶴

太和殿寶座旁銅鶴

　　宋徽宗趙佶喜歡畫鶴，曾繪有《瑞鶴圖》。在莊嚴聳立的汴梁宣德門上方，十八隻丹頂鶴在祥雲中翺翔盤旋，神態各異，無一雷同；另二隻站在殿脊的鴟吻上，回首相望，整幅畫精微細膩。
《瑞鶴圖》局部

　　據《元氏掖庭記》稱，中秋節，元武宗於太液池乘舟賞月時，讓宮女分成兩隊，左為鳳隊，右為鶴隊，歌舞遊戲。

　　到了清代，鶴的地位亦上升到皇家殿堂之上。在紫禁城御花園東南側的絳雪軒前曾有一片裸露的黃土地，是皇帝用來養鶴的地方，名為鶴圈。

霸下

太和殿前有龜形神獸，即為霸下。龍首，龜身，身姿威武，喜歡負重，力大無窮，經常背負石碑。

霸下是長壽和吉祥的象徵，寓意帝王江山永固。

清代陳大章著《詩傳名物集覽》稱：
"世傳龍生九子不成龍，各有所好。一贔屭，形似龜，好負重，今石碑趺是也。"
在上古時代的神話傳説中，霸下常常背負起三山五嶽興風作浪。後來，它被夏禹收服，為治水立下汗馬功勞。夏禹就把它的功績刻碑銘記，並讓它自己背負起來。此後，它就成為碑座了。

太和殿前銅缸

明清時期銅（鐵）缸被稱為"門海"或"吉祥缸""太平缸"，主要用途就是儲水防火。缸體普遍較大，裏面可以盛放許多水；缸體被石塊支起，冬天可在缸底生火，以防止缸內存水結冰；兩邊配有獸面（椒圖）拉環，以方便搬運。

太和殿前霸下

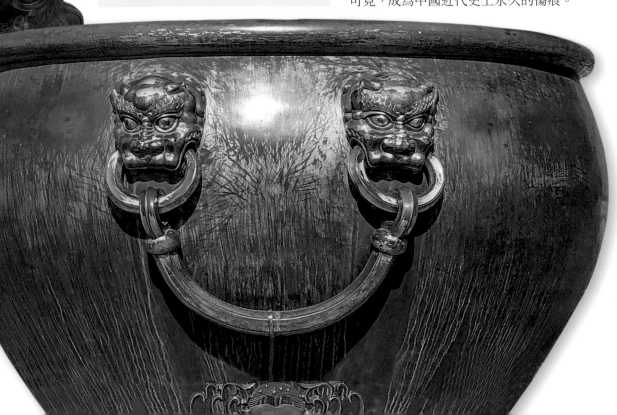

太和殿前霸下

銅龜的背項有活蓋，腹中空，與口相通，太和殿舉行盛大典禮時，於銅龜腹內點燃松香、沉香、松柏枝等香料，青煙自銅龜口中裊裊吐出，增加了"神秘"和"尊嚴"的氣氛。

銅（鐵）缸

太和殿前有銅缸 4 個。太和殿廣場前有鐵缸 38 個。其高度在 1.0—1.4 米左右，直徑 1—2 米不等。

紫禁城現存大缸 231 個，設置這些大缸的最初意圖是為了防火，但是經歷了歲月的洗禮之後，大缸的價值不再局限於消防，它們還是紫禁城中不可或缺的陳列品，成為紫禁城歷史文化的重要組成部分。而對於太和殿前銅缸而言，它們還是紫禁城滄桑歷史的見證者。清光緒二十六年（1900 年），八國聯軍攻陷北京，闖入紫禁城，用刺刀砍刮太和殿前的大缸，直至華美的鎏金層完全剝落。這些刀痕至今還清晰可見，成為中國近代史上永久的傷痕。

紫禁城內的鐵缸是明代鑄造的；銅缸有明代的，也有清代的；鎏金銅缸（22 個）則都是清代鑄造的。據《大清會典》記載，紫禁城中共有大缸 308 個，分佈在紫禁城的各個區域，其管理部門為內務府營造司。缸的質地、大小、多少都要隨具體的環境而定。鎏金銅缸等級最高，設置在太和殿、保和殿兩側以及乾清宮外紅牆前邊，而在後宮及東西長街，就只能陳設較小的銅缸或鐵缸。

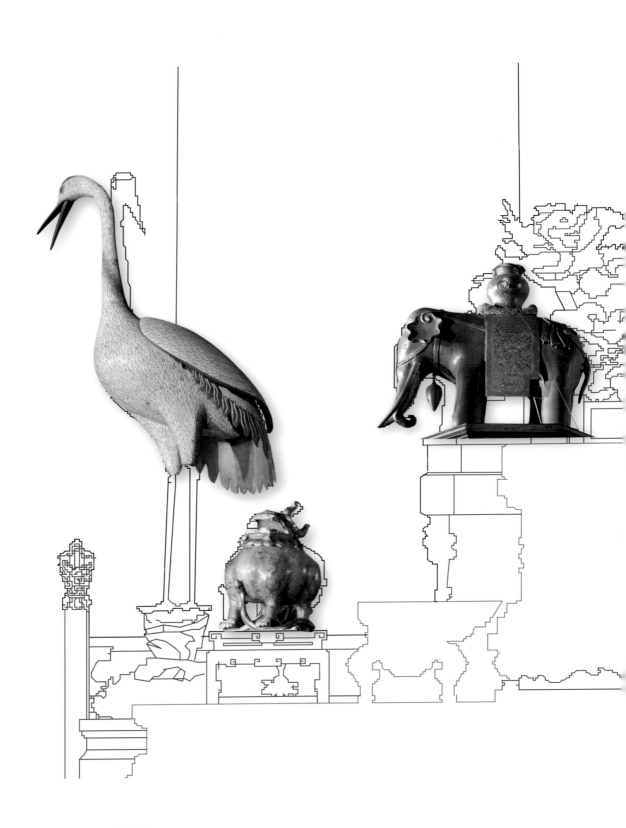

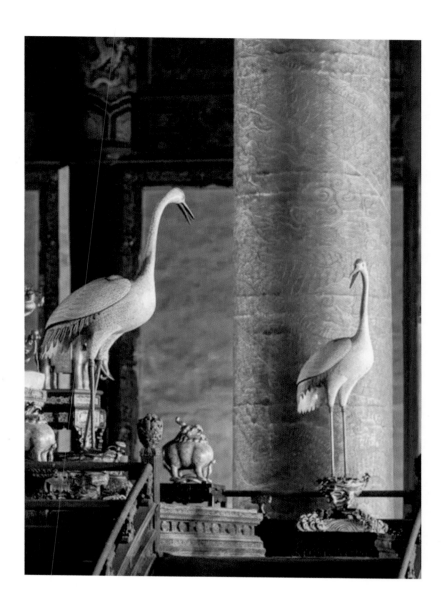

第七章

色彩

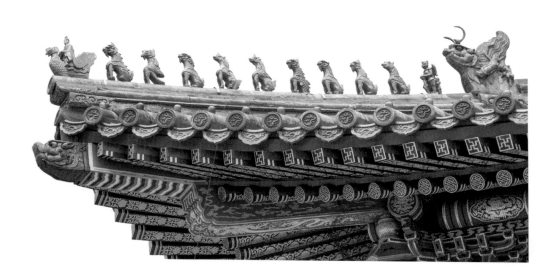

　　敷色與施彩，是兩種建築色彩工藝：敷色是用單色塗刷或用單色建材鋪裝建築表面；施彩即 "彩繪" 或 "彩飾"，如多色建材拼花工藝。這兩種工藝運用在太和殿上，一是起到保護暴露在外的木構件的作用，二是起到美化和表意的作用。

太和殿的顏色

紫禁城建築的嚴格等級性，不僅表現在建築形式上，還表現在色彩上。太和殿在室外採用紅、黃為主的暖色，在室內採取以青、綠為主的冷色，這是色彩與皇權和諧的體現。

《周易·坤》認為，君子的優良品質好比黃色，他身居正確的位置，通達明理。所以黃色為中和之色，是最正統、最美麗的顏色，也是皇權的象徵。

藍天與黃瓦，綠色屋簷與紅色柱子，白色台基與灰色地面，形成雄偉、壯麗的色彩感覺。

瓦面

太和殿瓦面的顏色是黃色的。黃色為中和之色，是皇權的象徵。屋頂瓦面採用黃色，寓意太和殿為皇帝專用，是皇帝行使權力的場所。

布瓦

平民百姓的屋頂瓦面顏色不能用黃色，一般用黑色。這種黑色的瓦面在古代稱為"布瓦"，而平民百姓則被稱為"布衣"。

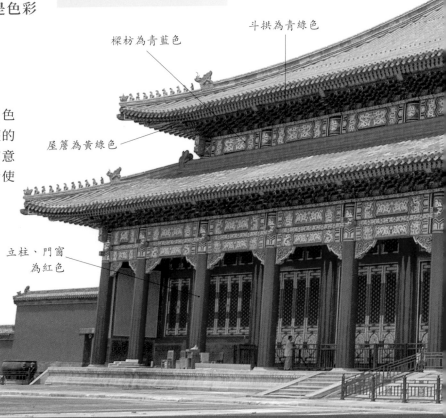

斗拱為青綠色

樑枋為青藍色

屋簷為黃綠色

立柱、門窗為紅色

原始社會時期

建築形式為茅草棚屋，建築色彩以草、木、土等材料本色為主，少有人工堆砌的色彩裝飾，建築外觀簡單質樸。隨着社會生產力水平的提高及人們審美意識的增強，開始在建築上使用紅土、白土、蚌殼灰等有色塗料來裝飾和防護，後來又出現石綠、朱砂、赭石等顏料。不同色彩的運用，多取決於居住者的圖騰信仰或個人喜好。

春秋時期

強烈的原色開始在宮殿建築上使用，在色彩協調運用方面積累了豐富的經驗。

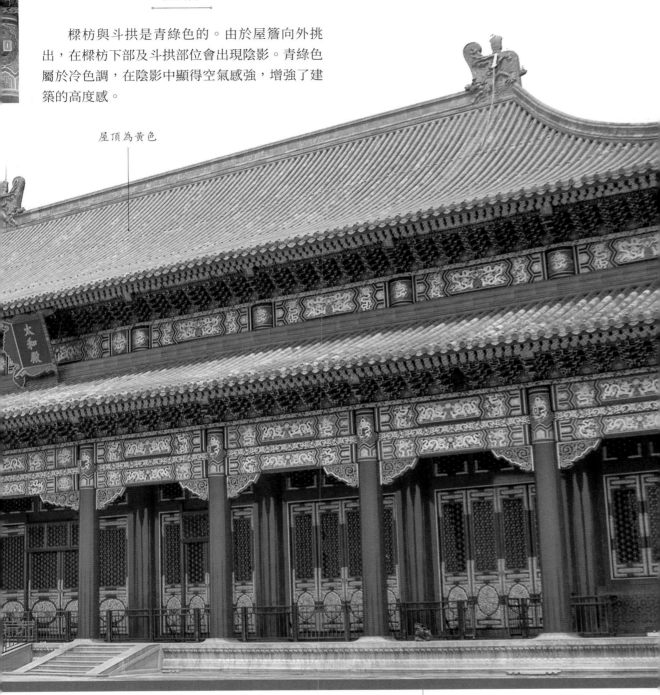

屋簷

樑枋與斗拱是青綠色的。由於屋簷向外挑出，在樑枋下部及斗拱部位會出現陰影。青綠色屬於冷色調，在陰影中顯得空氣感強，增強了建築的高度感。

屋頂為黃色

南北朝—隋唐時期

宮殿、寺廟、官式建築多用白牆、紅柱。並在柱枋、斗拱上繪製彩畫。屋頂覆蓋灰色或黑色瓦片，以及一些琉璃瓦。屋脊則採用不同的顏色，與後期的"剪邊"式屋頂相呼應。唐代建築歸"禮部"所管，建築有了統一的規劃，有了等級的劃分。附在建築上的色彩也就成了等級和身份的象徵：黃色為皇室專用，皇宮和廟宇多採用黃、紅色調，民舍只能用黑、灰、白等素色。

宋元時期

宮殿採用白石台基、黃綠各色的琉璃瓦屋頂，中間採用鮮明的朱紅色牆、柱、門和窗，廊簷下運用金、青、綠等色加強了建築物在陰影中的冷暖對比，這種做法一直影響到明清。

太和殿頂棚（天花）

頂　棚

太和殿頂棚的顏色以青綠色為主。青綠色安靜、沉穩，突顯空間內部的高深與寬闊。

柱架和牆體

柱架和牆體的顏色為紅色。紅色給人充實、穩定、有分量的感覺，體現陽剛之氣，有護衛皇家建築之意。從功能上講，牆體對建築起到保護作用，柱子則是支撐屋頂的重要構件，採用紅色，確可強化二者的防禦、保護之意。

地　面

太和殿地面為金磚地面，從位置及功能角度上講，太和殿地面不宜採用亮麗的色彩，因而採用了灰色。

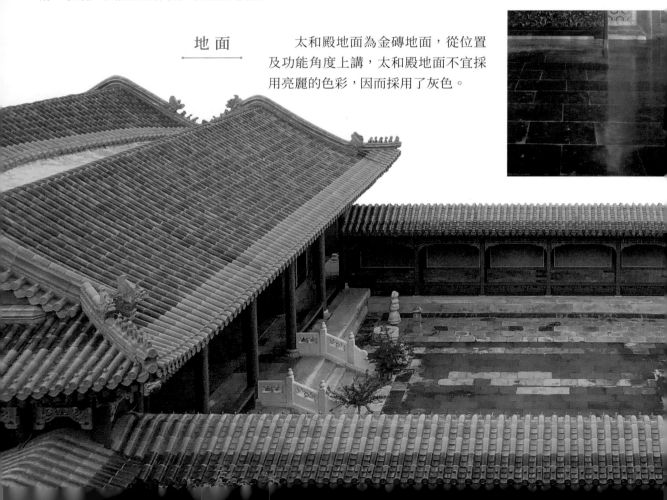

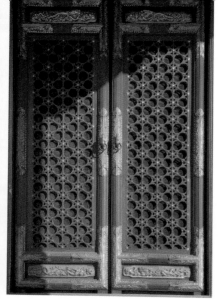

太和殿檻窗邊框的金棱線

色彩互補的主要作用在於突出建築的功能，滿足視覺的平衡，增強建築的整體感。隔扇和檻窗之間棱線上採用了金色，實現了紅色與黃色的協調與過渡，使得整個建築產生流光溢彩的效果。

台基和欄板

太和殿台基、欄板和望柱採用潔白的漢白玉材料，上面有精美的龍鳳紋雕刻。白色是高雅、純潔與尊貴的象徵，漢白玉和龍鳳紋則突顯了建築的高貴。

地面的灰色位於各種色調中間，形成了很好的補色效果。同時，灰色地面與白色欄板亦形成鮮明的對比，使得同樣為中間色調的白色獲得了生命。

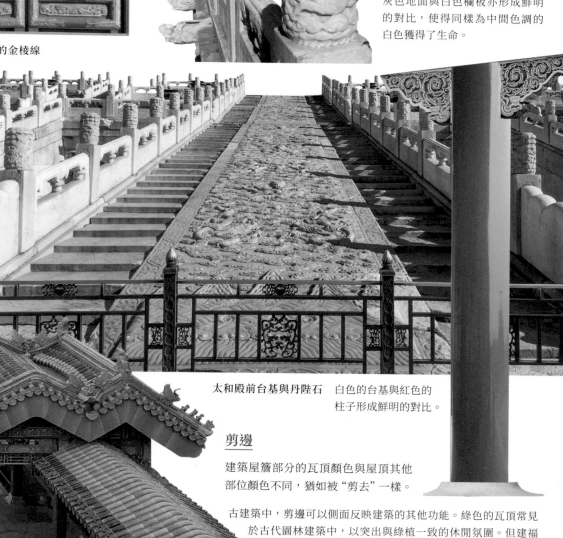

太和殿前台基與丹陛石

白色的台基與紅色的柱子形成鮮明的對比。

剪邊

建築屋簷部分的瓦頂顏色與屋頂其他部位顏色不同，猶如被"剪去"一樣。

古建築中，剪邊可以側面反映建築的其他功能。綠色的瓦頂常見於古代園林建築中，以突出與綠植一致的休閒氛圍。但建福宮花園的瓦面在屋簷位置則採用了黃剪邊，黃色是帝王專用的顏色，象徵這座花園建築是皇帝的花園。

建福宮花園的黃剪邊屋頂

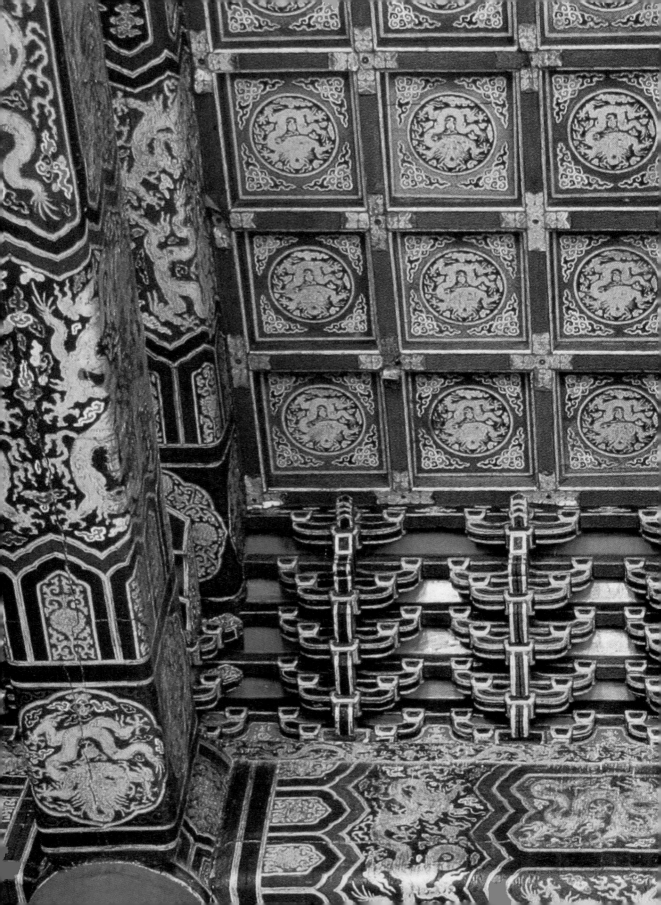

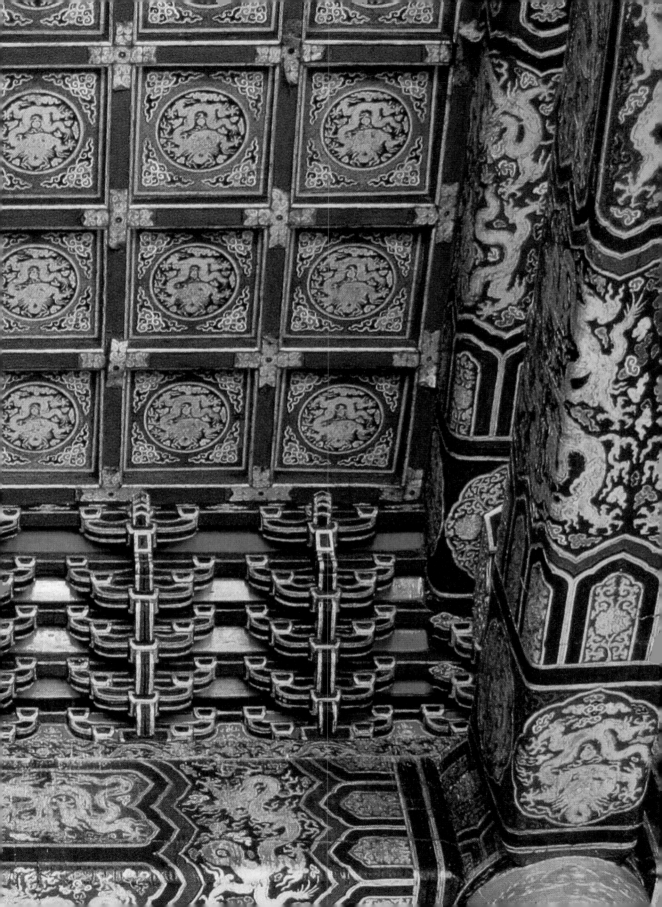

彩畫

太和殿的主要特徵之一就是木構件上絢麗的彩畫。彩畫一方面可有效保護木構件，另一方面也能起到美化及裝飾作用。

彩畫可分為和璽彩畫、旋子彩畫和蘇式彩畫三種類型，各有其相應的適用範圍。對於不同等級的建築而言，不同類型的彩畫被畫在樑枋的不同位置上。作為明清帝王執政及生活的最高殿堂，太和殿的和璽彩畫體現了皇家建築的威嚴和尊貴。

彩畫在樑枋上的佈局大體還可分為三段：枋心、藻頭和箍頭。

地仗層　油飾彩畫有保護木構件免遭日曬、雨淋、蟲咬的功能。在木構件與顏料層之間有一層混合材料，被稱為地仗層，地仗層對保護木構件起到了關鍵作用，它由豬血、磚灰、麵粉、桐油、麻等材料混合調製而成，這種混合材料便於與彩畫顏料結合，且不會與顏料層發生任何化學反應。

太和殿後簷椽子彩畫

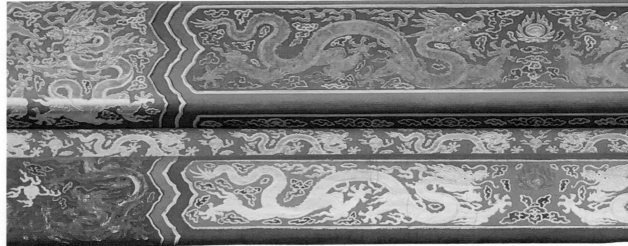

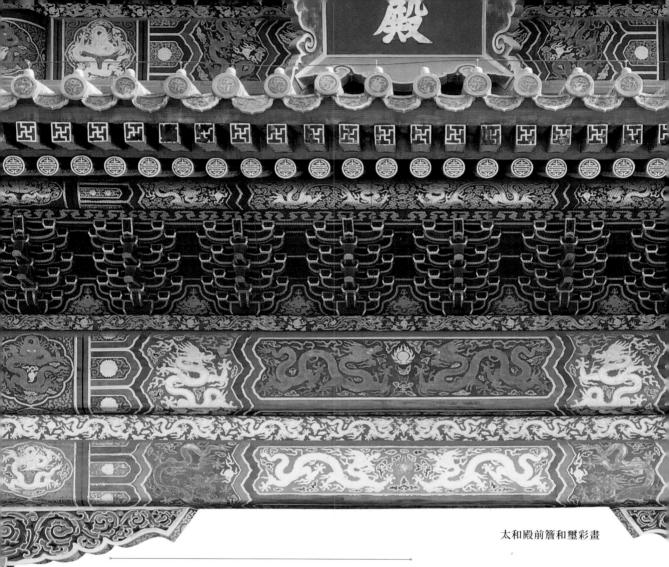

太和殿前簷和璽彩畫

紫禁城中，以和璽彩畫的等級最高。

和璽彩畫

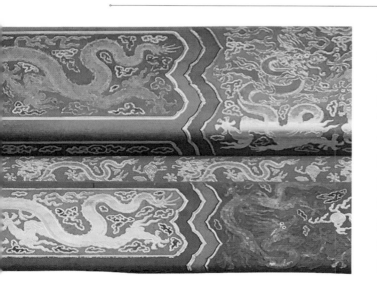

太和殿樑枋上的枋心、藻頭、箍頭內均繪有以龍或鳳紋為主體的和璽彩畫，這是最高等級的彩畫類型。枋心繪龍的，稱為金龍和璽彩畫，常見於前朝三大殿及乾清宮。繪以龍和鳳的，稱為龍鳳和璽彩畫，常見於交泰殿、坤寧宮等內廷重要的宮殿建築。和璽彩畫構圖嚴謹，紋飾絢麗，且大面積使用了瀝粉貼金工藝。瀝粉貼金工藝，首先用土粉與膠的混合物沿着龍、鳳紋飾的輪廓描繪出隆起的形狀，然後用金箔（金子壓成極薄的薄片）貼在隆起的表面，使得彩畫圖案呈現出金碧輝煌的效果。

旋子彩畫

旋子就是在藻頭部位使用了一層層帶漩渦狀花瓣紋飾的圖案。旋子彩畫的等級較低，主要繪於次要的配殿、門樓的樑枋上，如鍾粹宮、熙和門等。旋子彩畫在藻頭中心繪製旋眼（花心），旋眼即成旋花狀向外層層擴展。由外向內的每層花瓣分別稱為頭路瓣、二路瓣、三路瓣等。

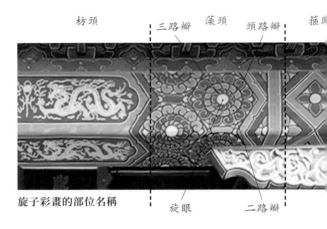

旋子彩畫的部位名稱

枋頭　三路瓣　藻頭　頭路瓣　箍頭
旋眼　二路瓣

枋心主題含龍紋及錦紋花卉的彩畫，稱為龍錦枋心。

熙和門明間錦（上）龍（下）枋心旋子彩畫
錦紋花卉在上，龍紋在下

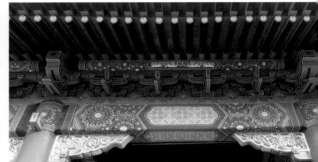

熙和門次間龍（上）錦（下）枋心旋子彩畫
龍紋在上，錦紋花卉在下

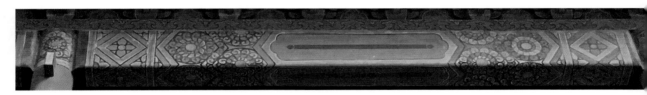

西華門城樓一字枋心旋子彩畫　有的旋子彩畫在枋心僅僅繪製一道墨線，稱為一字枋心。

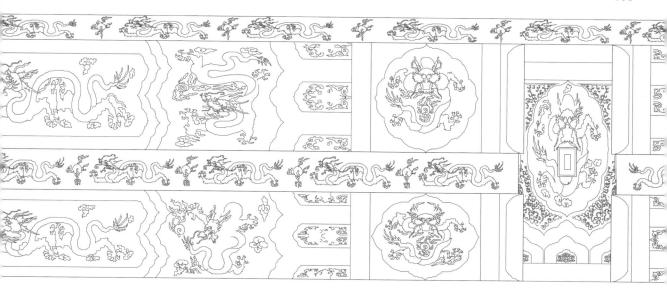

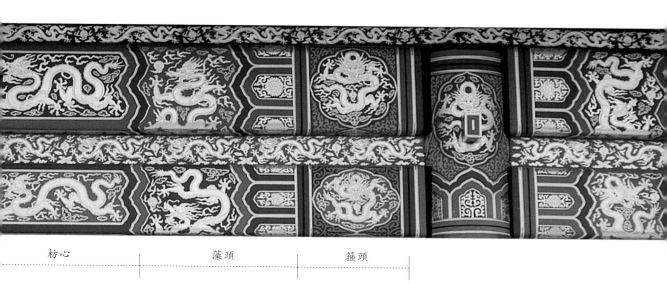

枋心　　　　　　藻頭　　　　　箍頭

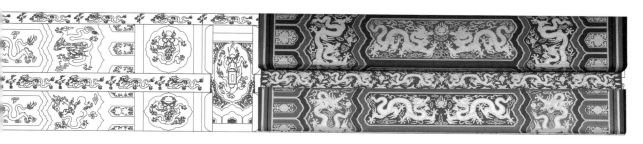

太和殿金龍和璽彩畫

地面和牆體

　　地面和牆體為太和殿建築的重要組成部分。地面的主要功能是分割地上和地下區域，並保證建築的使用需求。早在原始社會，就有用燒烤的方式使地面硬化以隔潮濕的做法；西周初期，出現了在地面抹一層由泥、沙、石灰組成的面層的方式，而到了西周晚期時已出現地磚；到東漢又出現了磨磚對縫的地面；隨後各朝代的地面多為磚造的方磚鋪墁。太和殿作為明清皇家最重要的宮殿，其地面用材及鋪墁工藝極為特殊，可謂集實用性和裝飾性於一體。

　　牆體則是建築四周的維護體系，古代建築的牆體，最初是原始社會的茅草、樹枝，後逐漸演化為夯土牆，及至秦朝，磚的大規模應用，使得建築的牆體多採用磚砌。太和殿的牆體均為磚牆砌築，工藝極其嚴苛精湛。

金 磚

與普通宮殿地面鋪墁的方磚不同，太和殿殿內的地面為金磚鋪墁。太和殿的金磚在製作工藝上要求嚴苛，造價昂貴。

金磚並非是用金子做的磚頭，而是一種大型號方磚的雅稱。這種方磚顆粒細膩，質地堅實，面平如砥，光滑似鏡，就像一塊烏金，而且"斷之無孔，敲之有聲"，其聲鏗鏘，亦如金屬。金磚產於蘇州東北的御窯村，當地村民燒製磚瓦的傳統工藝世代相襲，流傳至今。

> **太和殿的地面由 4718 塊金磚鋪墁而成。**

蘇州的"陸慕"原被稱為"陸墓"，1993 年改為現名。陸慕地處長三角地區的沖積平原，位於陽澄湖之畔，被元和塘和白蕩湖環抱，自古河道縱橫。河道里的泥土有規律地分層沉積於地下。黏土層大概埋藏於地面 1 米以下，黏糯柔潤，又呈現出黃色，被當地人稱為"土黃金"。

明永樂四年（1406）陸墓餘窯村被工部選中，為北京皇宮的修建提供金磚。據明張問之在《造磚圖說》記載，明朝永樂年間，蘇州開始造磚，所選用的土來自陸墓餘窯村，所生產的磚長約 70 厘米，寬約 54 厘米，顆粒細密，"敲之有聲，斷之無孔"，因而被永樂皇帝賜封為"御窯村"。

普通方磚地面

太和殿金磚地面

金磚可以調節室內濕度。空氣中濕度大時，地磚內部的細微小孔會吸附空氣中多餘的水汽（吸附的水分不會凝結在其表面，地磚的表面還是平潤乾燥的）。當空氣乾燥時，地磚又會釋放出貯存在磚裏面的水分，讓室內處在合適的濕度下。

金磚名稱的來源

一是金磚由蘇州所造，運送至京城，所以稱之為"京磚"，後來演變成了"金磚"。

二是金磚燒成後，質地極為堅硬，敲擊時會發出金屬的聲音，宛如金子一般，故名"金磚"。

三是在明朝的時候，一塊這樣的磚價值數兩黃金，極為昂貴，故民間喚其為"金磚"。

御窰金磚廠

太和殿金磚地面

金磚燒製步驟

①	把土挖出來，運到窰廠，然後經過一段時間曬乾、敲打、搗碎、研磨、過篩子等流程才能獲得燒窰所需土。
②	把土泡在水池裏三次，每次都要用網進行過濾，去除土中的雜質。土從池中取出後，再找地方晾乾，用瓦遮蓋土，以利於陰乾。
③	用 U 形鐵器將土壓緊，人在土上面踩踏使之成為泥。接下來用手揉泥，把泥放在木托板上，用石輪碾壓，用木棍敲打，再放入遮風擋雨的棚子裏，做成磚坯子，陰乾 8 個月。
④	接下來就是燒窰。燒窰時，為防止火力過猛，先用穀糠、稻草薰 1 個月，再用小片柴燒 1 個月，再用尺寸較大的木柴燒 1 個月，再用松樹枝燒 40 天，一共要燒 130 天。
⑤	在窰頂澆水使磚降溫，並將燒好的磚運出窰。
⑥	金磚成品率極低，每造磚一塊，必備副磚一至六塊不等，所挑出來的磚必須符合棱角分明，顏色純正，無裂紋，敲之聲音清脆等條件才算合格。

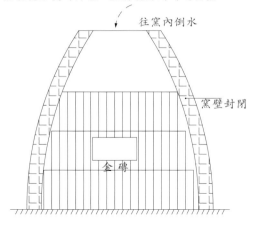

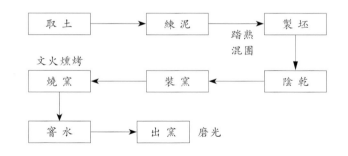

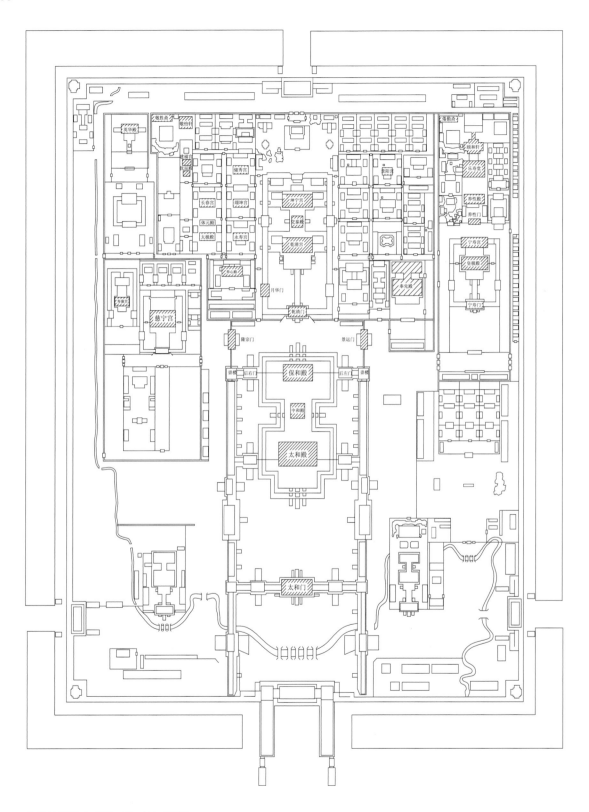

紫禁城鋪墁金磚地面的區域

鋪 墁

太和殿金磚的鋪墁工藝與普通方磚類似，但要複雜得多。鋪墁工藝主要包括處理墊層、定標高、沖趟、樣趟、揭趟、澆漿、上縫、鏟齒縫、刹趟、打點、墁水活、潑墨鑽生等。其中最重要的一道工序為"潑墨鑽生"，潑墨鑽生可令金磚地面堅硬無比，油潤如玉。

嚴格的選土、燒製、運輸、鋪墁工序，**使得太和殿的金磚地面歷經 600 年仍然精美完好，光亮如新。**

潑 墨

潑墨工藝的墨並非書法繪畫所用之墨，而是一種專供金磚地面使用的黑礬水，主要材料有：紅木、黑礬、煙子等。將材料熬製好後，趁其熱量未消之際，分兩次潑灑或塗刷在鋪好的磚面上，然後進行"鑽生"。

鑽 生

即待地面完全乾透後，在地面上倒厚度約為 3 厘米的桐油（桐籽熬成的油），使得桐油灌入磚孔中。隨後，將生石灰摻入青灰中，混合成與磚相近的顏色，把灰撒在地面上，2—3 天後刮去多餘的灰粉。鑽生完成後，還要進行燙蠟工作。

燙 蠟

即用蠟烘子將石蠟烤化後使其均勻地淌在磚面上，待蠟皮完全凝固後，用烤熱的軟布反覆揉擦至光亮，最後再以軟布沾香油擦拭數遍。

潑墨鑽生工藝

樣趟工藝

鏟齒縫工藝

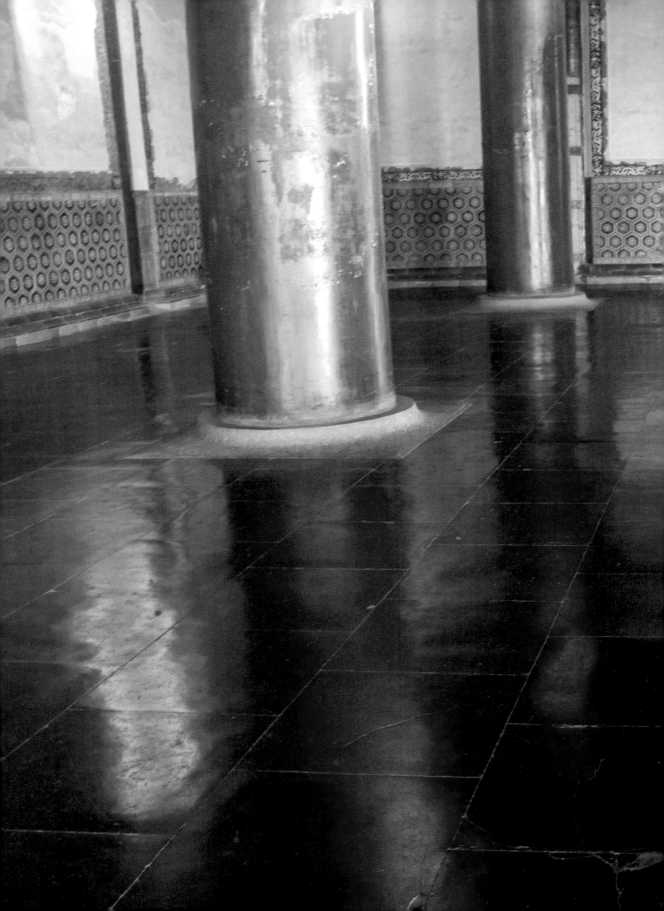

蓮花土 臨清地處黃河沖積平原，歷史上，除了南宋至清咸豐五年（1855）黃河南下奪淮入海的700餘年之外，黃河無論是北流還是東流，臨清都處於"龍擺尾"的軸心區域。每次黃河氾濫後，都會留下一層層的細沙土和膠黏土。久而久之，臨清的土壤形成了一層沙土、一層黏土的疊狀結構，沙土色淺白，黏土色赤褐，層層相疊，如蓮瓣一樣均勻清晰，當地人稱為"蓮花土"。這種土沙黏性比例適中，富含鐵（矽酸鹽），和泥摶坯有角有棱，不易變形，故能夠燒製優質的磚。

臨清窯燒造	
城磚、副磚	疊砌牆體所用磚，副磚比城磚尺寸小，用量亦小。
券磚、斧刃磚、線磚	券磚（門窗上半部的半圓形券頂用磚）、斧刃磚、線磚是特殊形狀的裝飾性用磚。
平身磚	尺寸比城磚還要大，是陵寢地宮牆體所用的磚。
望板磚	宮殿頂部緊貼木樑的登頂磚。
方磚（尺寸有二尺、尺七、尺五、尺二）	鋪設普通宮殿地面用磚。

抹 灰

抹灰即在牆體外表面抹灰，其主要由紅土、生石灰、麻按適當比例混合而成，主要作用是保護磚基層免受風化。太和殿牆體的上半部分抹灰，下半部分露明。

紫禁城古建築牆體上身抹灰的功能包括實用性和象徵性兩方面。從實用角度講，太和殿簷牆上身抹灰有利於對磚牆的保護，避免磚牆直接在空氣中暴露而導致風化。而其象徵意義遠大於實用意義，紅色牆面（內立面抹純白灰）寓意陽剛威武、護衛皇權。

中國古建築的牆體抹灰，根據不同的建築等級，往往將牆面做成不同的顏色：紫禁城宮殿建築外牆抹灰多為紅色。民間古建築外牆抹灰多為青色或白色。

芯磚為碎磚

太和殿乾擺牆體斷面
乾擺牆體由面（裏外皮）磚、芯磚組成。

抹灰

乾擺

太和殿牆體外表面

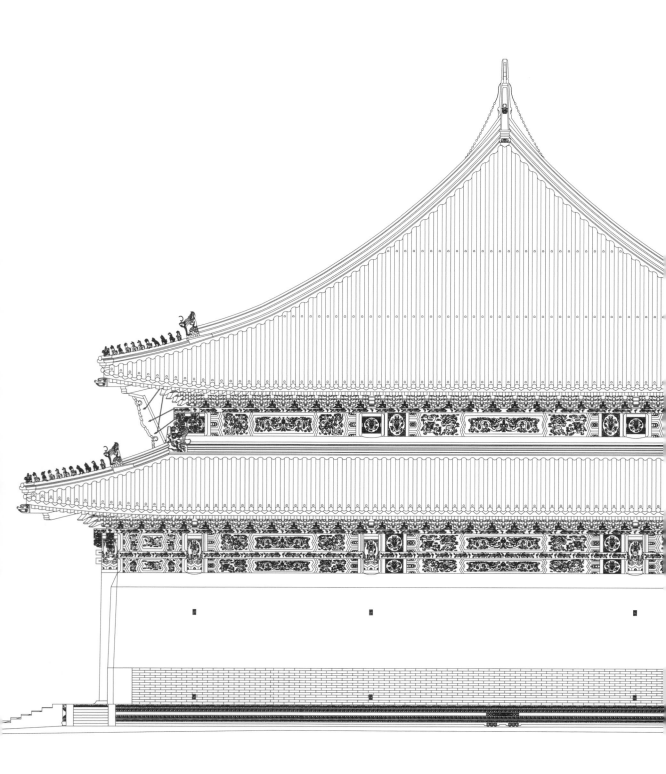

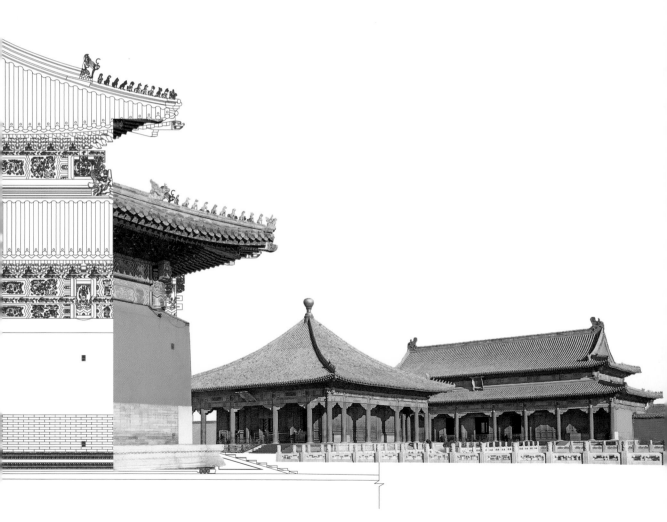

江山穩固——基礎

600年來，太和殿歷經各種自然災害而保存無恙，不僅與建築本身科學合理的構造密切相關，其地基設計亦為建築穩固的重要保障。

太和殿的基礎

太和殿的基礎，是指柱底以下部分，包括柱頂石、基座、三台及地面以下的地基。

太和殿柱頂石及下部基座

柱頂石

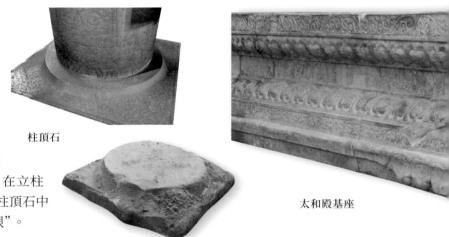

太和殿等體型較大的建築，其整體重量大，柱子立在柱頂石上後易於穩定，因此柱底為平面，柱頂石鏡面亦做成平面形式。而對於小型建築，為防止立柱產生晃動，在立柱底部正中會做出榫頭，對應的柱頂石中間開一小槽，該小槽稱為"海眼"。

柱頂石

太和殿基座

三台

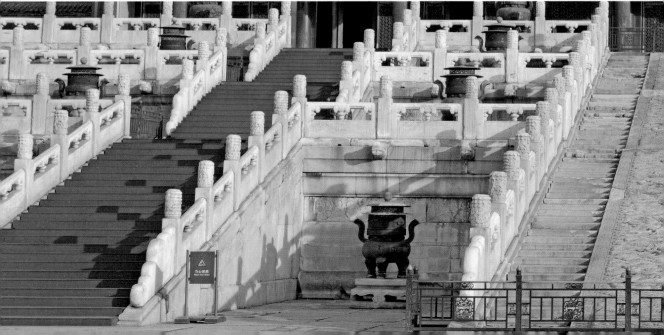

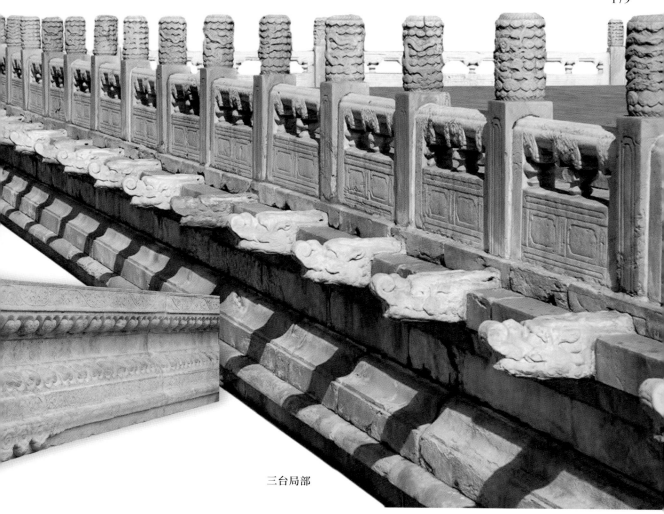

三台局部

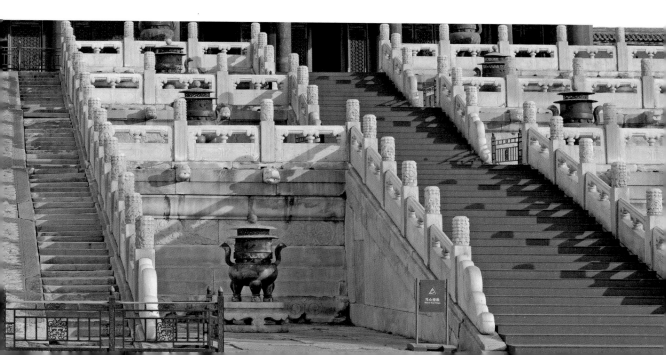

須彌座

　　太和殿柱頂石以下為須彌座式基座，是由一層層石塊堆砌而成的高台。顯示出建築本身的重要性。

　　紫禁城宮殿建築的須彌座一般由一塊大石頭分層雕刻而成，可分為七層做法和九層做法，後者更突顯建築的重要性。

須彌座

須彌座源自印度，隨佛教傳入中國，係安置佛像、菩薩像的台座。後來代指建築裝飾的底座。須彌即指須彌山（亦說指喜馬拉雅山），在印度古代傳說中，須彌山是世界的中心。

太和殿須彌座式基座（局部）

　　在台的轉角處，於圭角之上立角柱，角柱上為體型較大的排水設施，沿台邊邊設置有一整排小型排水設施。這些排水設施除了發揮應有的功能外，還點綴着高台外立面，形成高大雄偉的氣勢。

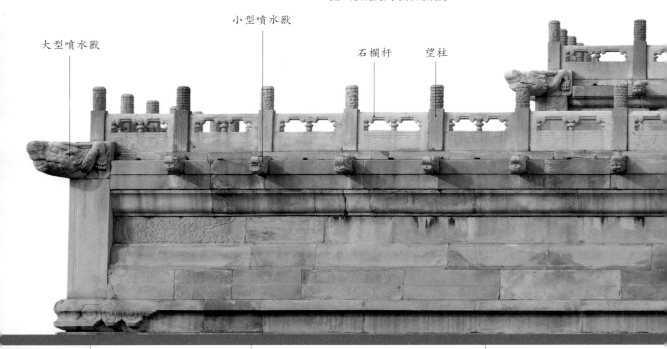

大型噴水獸　　　　小型噴水獸　　　　石欄杆　　望柱

| 須彌座 | 　　從形式上看，須彌座在印度最初採用柵欄式樣，引進中國後才有了上下起線的疊澀座，這大概是受到犍陀羅藝術影響。 | 　　六朝時期，須彌座的斷面輪廓非常簡單，在雲岡北魏石窟中，可以看出它在中國的早期形象，無論是佛像之座，還是塔座，線條都很少，一般僅上下部有幾條水平線，中間有束腰。 | 　　唐代，須彌座外形有了較大的變化，疊澀層增多，外輪廓變得複雜起來，每層之間有小立柱分格，內鑲嵌壺門，裝飾紋樣增多。 |

太和殿前三台須彌座近照

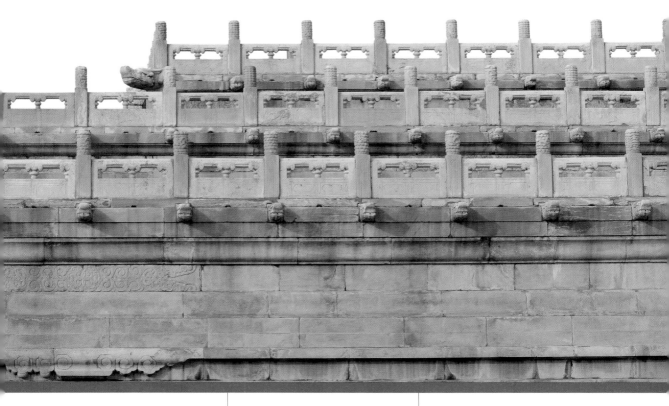

　　宋遼金時期，須彌座外形走向繁縟，宋代《營造法式》規定了須彌座的具體分層做法。

　　元代時期，須彌座形式走向簡化。

　　明清時期，須彌座形式較為簡練，裝飾更加細膩與豐富。

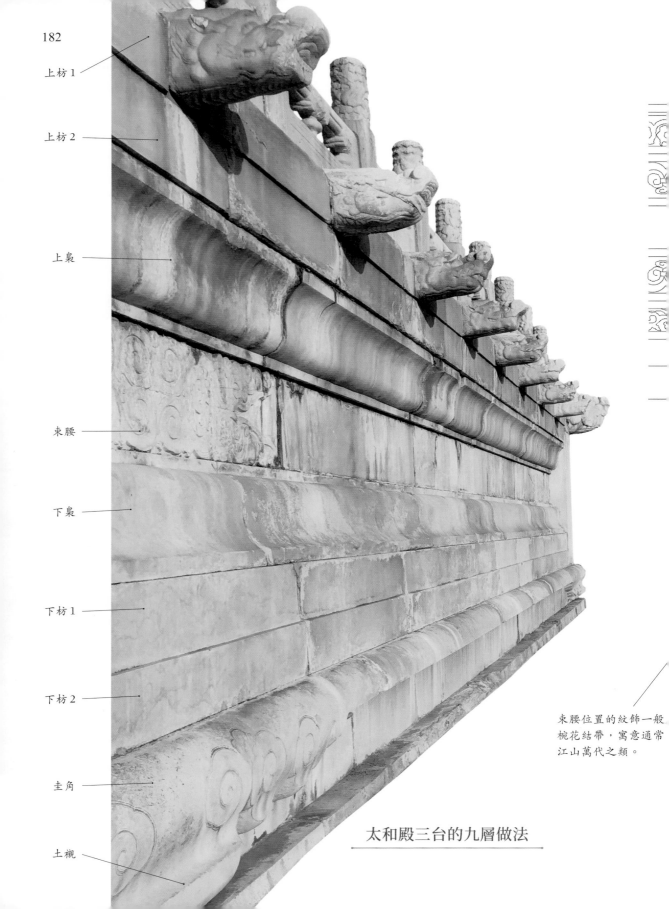

182

上枋 1

上枋 2

上枭

束腰

下枭

下枋 1

下枋 2

圭角

土襯

束腰位置的紋飾一般
椀花結帶，寓意通常
江山萬代之類。

太和殿三台的九層做法

太和殿基座的七層做法

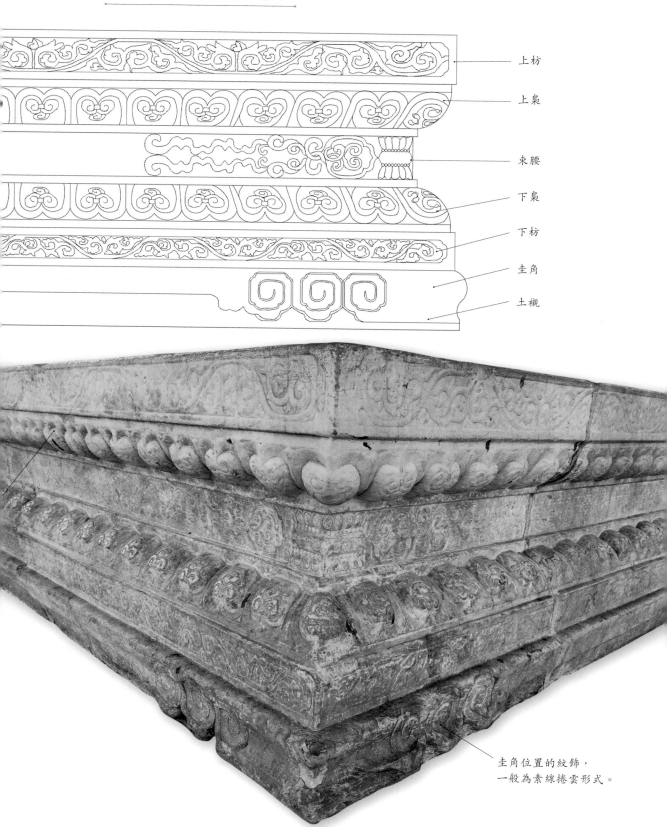

上枋

上梟

束腰

下梟

下枋

圭角

土襯

圭角位置的紋飾，
一般為素線捲雲形式。

前朝三大殿下的須彌座，所有部位都刻有紋飾，是最為華貴的形式。但是由於建築等級不同、功能各異，三大殿雖然在同一台基之上，其雕的刻紋飾亦有所區別。

捲草圖案起源較早，是傳統工藝圖案，常用於邊飾。"椀"與"萬"諧音，"帶"與"代"同音，"結"與"接"諧音。帶的紋樣不僅在形式上美觀，而且通過諧音和連接不斷、互相纏繞的帶，寓意"江山萬代，代代相接"。八寶圖案盛行於明清時期，為吉祥紋飾。蓮花是佛教圖騰，有"出污泥而不染"的特性，包含清淨的功德和清涼的智慧的含義，並寓意高貴的品質，是皇家建築中常用的紋飾圖案之一。

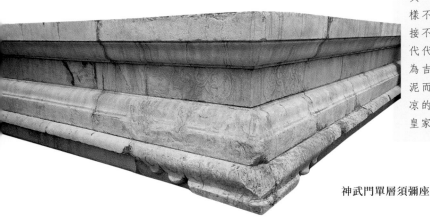

神武門單層須彌座

太和殿 太和殿須彌座的上、下枋都刻有捲草紋，上、下鼻都刻有蓮花瓣，束腰有椀花結帶。

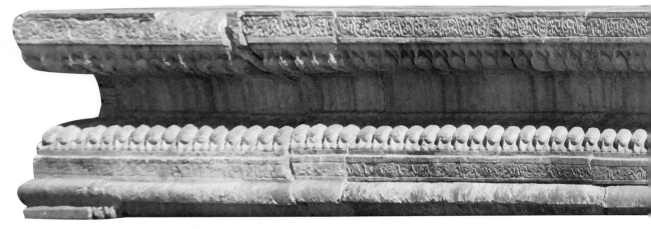

保和殿 保和殿下枋刻有較為活潑的八寶圖案。

乾清門廣場值房台基無須彌座做法

普通建築台基

紫禁城內級別比較低的建築，其基座沒有采取須彌座形式，僅為普通的台基。

這種台基是用磚石砌成的突出的平台，四周壓面包角。台基雖不直接承重，但有利於基座的維護與加固，除此以外，還有襯托美觀的作用。

細微的紋飾變化，不僅區別了三大殿的功能與等級，同時還彰顯了**太和殿的壯麗與威嚴**。

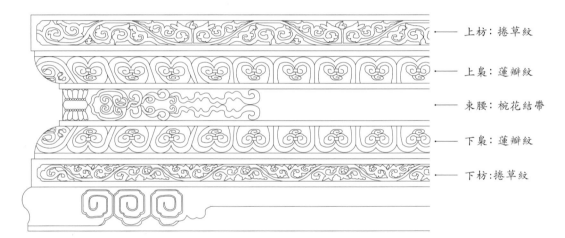

—— 上枋：捲草紋
—— 上梟：蓮瓣紋
—— 束腰：椀花結帶
—— 下梟：蓮瓣紋
—— 下枋：捲草紋

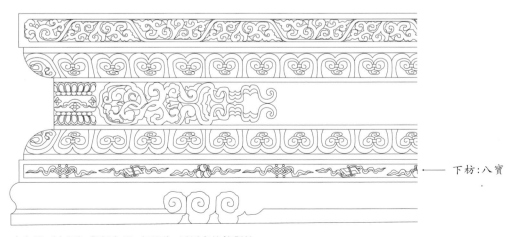

—— 下枋：八寶

太和殿（上圖）與保和殿（下圖）須彌座紋飾對比

三 台

　　包括太和殿在內的前朝三大殿，不僅宮殿自身的建築底座是須彌座形式，就連它們下面的高台也做成了三層須彌座形式，我們稱之為"三台"。三台總高度達 8.13 米，表面鋪設地磚，地磚之下為分層夯實的灰土，不僅有利於建築本身的穩定及建築防潮，而且能夠體現出宮殿建築的高大與威嚴。

太和殿三台

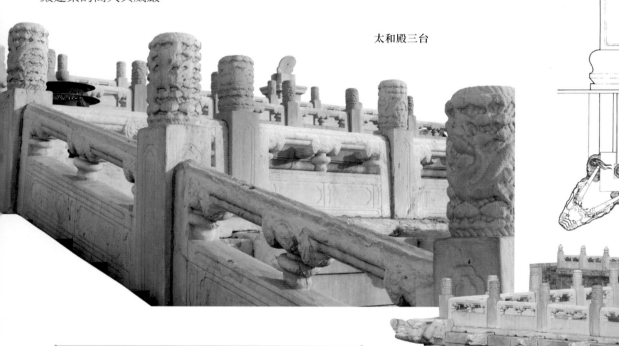

紫禁城太和殿、中和殿、保和殿的須彌座均為三台形式。三台即三層須彌座高台，**這是紫禁城最高等級的高台，僅見於前朝三大殿台基。**

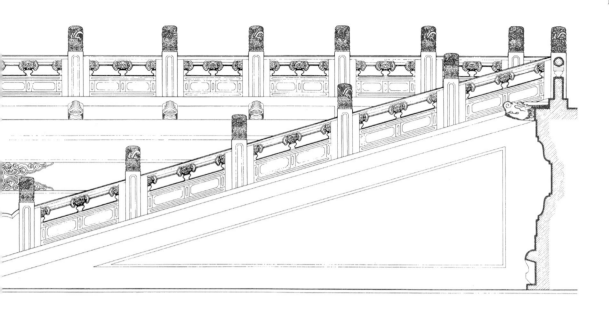

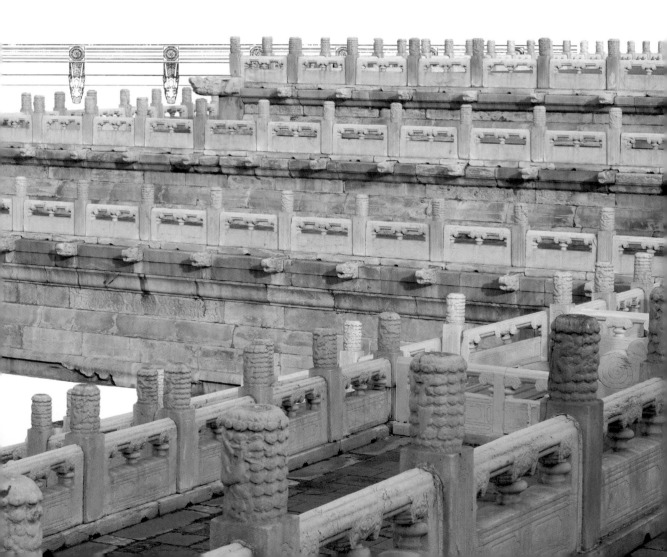

排 水

　　為避免三台在雨季因存水、滲水導致下沉，排水就顯得格外重要。三大殿的三台一共設置了 1142 個螭首（龍頭）造型的排水獸，不但保證了雨季的排水，還可產生"千龍吐水"的壯觀場面。而且，這些龍首造型的排水獸與三大殿的皇家宮殿氛圍相融合，產生了恢弘的藝術效果。

　　三台在設計時，每層台基的地面都有着 3%—5% 的坡度，使得上層台基的水直排向下層台基，最終匯入地面的排水溝渠，這種設計不僅與台基整體尺寸相協調，而且有利於雨水向前方排出，避免了欄板底部雨水迴流。

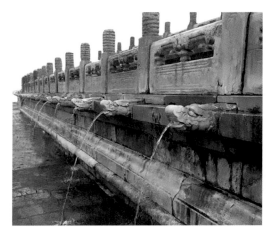

三台排水（2016.7.20）

欄板底部正中有直徑為 0.1
米的近似半圓形的泄水口。

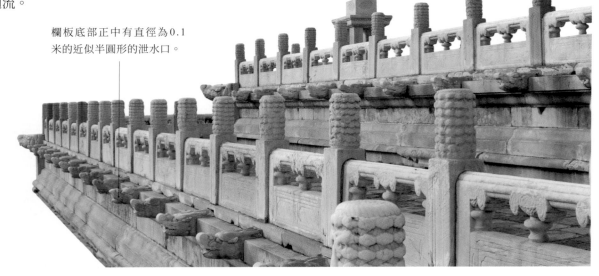

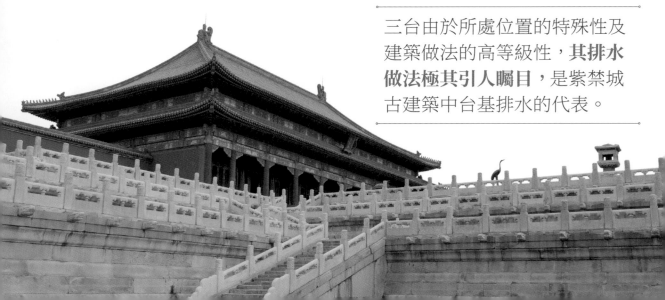

三台由於所處位置的特殊性及建築做法的高等級性，**其排水做法極其引人矚目**，是紫禁城古建築中台基排水的代表。

排水獸　石質的"龍頭"稱為排水獸，其形象為"龍生九子"的老六——蚣蝮。

太和殿西南側明溝與暗溝的相交位置

龍頭寬度同望柱寬，高度同底部須彌座的上枋層，截面尺寸為 0.28×0.28 米。獸嘴有直徑約為 0.03 米的圓孔，圓孔貫穿排水獸，並與欄板裏側的地面相通。

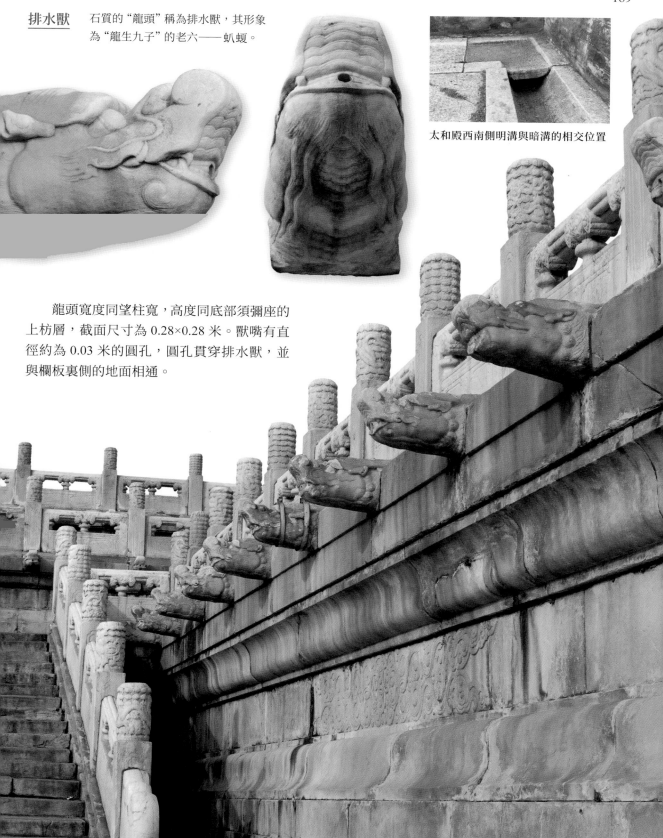

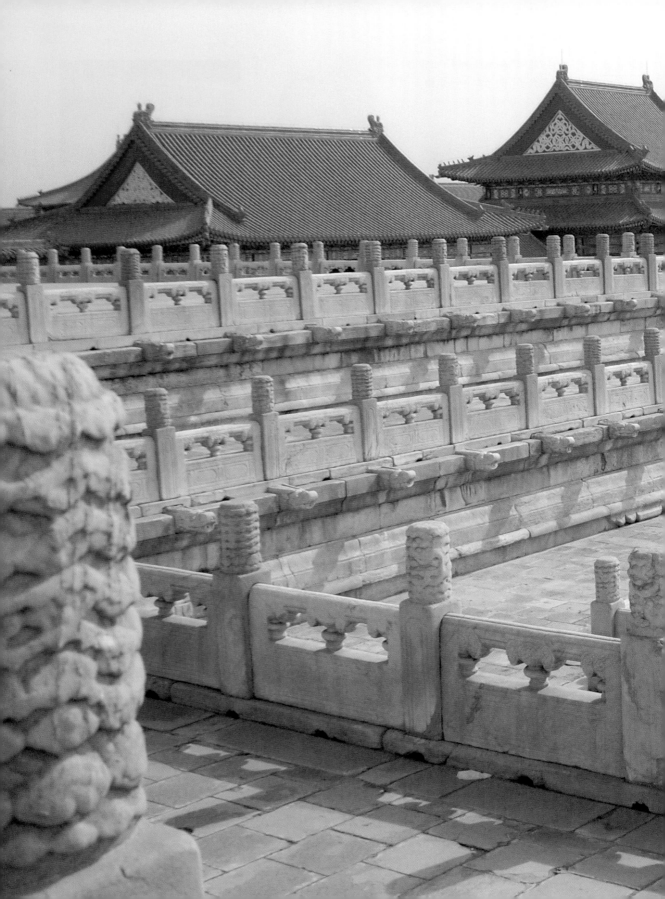

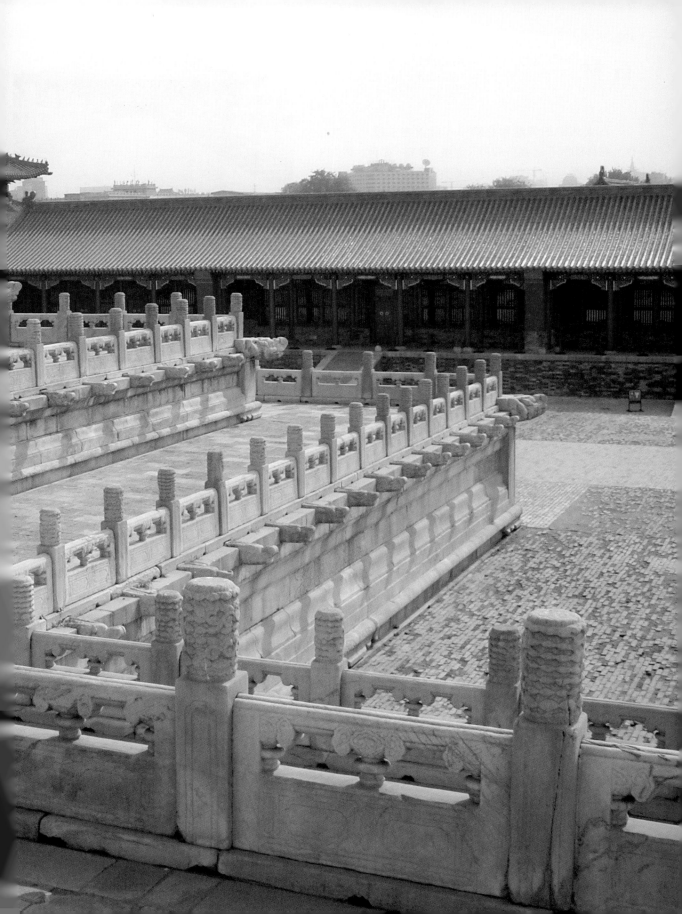

石材

在太和殿的營建和修繕中，最重要工種之一為石作。石作即對石料進行取材、定樣、選料、搬運、製作、安裝的工種。石作涉及的建築構件包括：台基、地面、欄板、柱礎、牆體等，所用石材主要為漢白玉。

在營建太和殿所用石材中，各間房屋台基所用的石料要求長度大於房屋開間尺寸的 10%，以利於安裝石料時對毛邊進行加工、打磨。比如太和殿明間長度為 8.47 米，則該位置的階條石的毛料尺寸應為 9.3 米左右。太和殿前的御路石，體積巨大，重量往往達萬斤；太和殿前的雲龍紋石雕長 16 米、寬 3 米，每塊石料重達 250 噸，如果按當時採石加荒料計算，每塊石料起碼要 300 噸。從當時的生產條件來看，開採、運輸、吊裝等過程應該極其艱難。

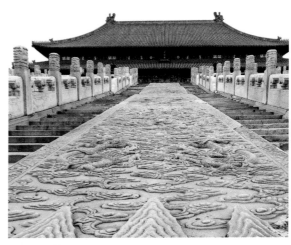

太和殿台基

> 太和殿所用石材，**不僅數量極多，而且規格巨大。**

太和殿角柱石

台基所用石材為大型，地面、柱礎所用石材為中小型，其餘石構件所用石材為小型。

太和殿台基欄板

太和殿石質柱礎（柱頂石）

明初營建紫禁城時，陸祥是太和殿的石作負責人，太和殿前、保和殿後的雲龍紋石台階均為他所監造。陸祥出生於江蘇無錫的石匠世家，其先人曾在元朝任"可兀闌"。"可兀闌"為蒙古語，意為"將作大匠"。陸祥的石匠技藝非常高超，他所掌管的石活雕琢精細、尺寸嚴格、工精料實，一絲不苟。據《憲宗實錄》記載，陸祥常常利用方寸大小的石頭來雕刻水池，水池裏面的魚、水草都能刻在石頭上，活靈活現。營建太和殿所用的石材體積大、數量多，加工尤難，陸祥卻能有條不紊地對大小石頭進行打鑿、雕刻，預製後運至現場快速安裝，不差分厘，有力保證了紫禁城的工程質量與進度。

考古發現，南京西善橋的南朝大墓封門前地面即是灰土夯成的。中國早在公元前7世紀時就開始使用石灰，《本草圖經》有：「石灰，今所在近山處皆有之，此燒青石為灰也。又名石鍛，有兩種：風化、水化。」

太和殿這種基礎的優勢在於，一是吸水性很強，有利於在潮濕的環境中使用。二是灰土基礎本身的黏結強度比較高，適合於承受上部建築傳來的重量，而不會產生土體鬆散。三是石灰是一種易於獲得的建築材料，且在中國的應用歷史悠久。

為甚麼太和殿的灰土基礎部分不是全部做灰土分層，而是要「一層灰土、一層碎磚交替」呢？其實這反映了古代工匠的智慧。「一層灰土一層碎磚」的形式，不僅有效使用了建築材料，而且減小了古建築的沉降量。基礎做得均勻，就可以避免建築物的不均勻下沉。但灰土材料一般比較鬆軟，柔性強就意味着硬度低。當上部建築的重量較大時，在自重作用下會均勻下沉，一但下沉量過大，也會影響建築的使用。而碎磚的硬度遠大於灰土，且大部分屬於燒窯或砌牆用的殘餘料。可篩選尺寸相近者，與灰土層交替使用，以增強基礎的硬度。

糯米隔震

600年來，儘管太和殿歷經了數次火災並重建，但是鮮有太和殿震損的記載，這反映了它良好的抗震性能。這歸功於太和殿地基中的糯米成分，糯米具有很好的黏性，摻入灰土基礎中，可使得基礎有很好的整體性和柔韌性，類似於硬度較高的均勻麵糊團，有利於基礎防震。地震發生時，基礎產生整體均勻變形，延長建築的晃動週期，錯開地震波的峰值，減小了對基礎及上部建築的破壞。

① 《古建園林技術》1988年第1期。
② 《故宮博物院院刊》1993年第2期。

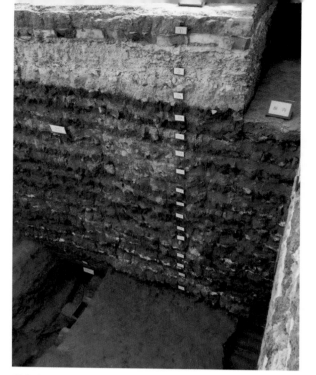

慈寧宮正門長信門旁基礎　由15層灰土層與碎磚層交替夯實而成。太和殿基礎中亦有類似做法的土層。

日本學者武田壽一的著作《建築物隔震、防震與控振》中有這麼一段關於故宮古建築基礎成分的描述：「從1975年開始的三年中，在建造管道設備工程時，從紫禁城中心向下約5-6米的地方挖出一種稍黏且有臭味的物質。研究結果表明似乎是『煮過的糯米和石灰的混合物』。主要的建築全部在白色大理石的高台上建造，其下部則為柔軟的有阻尼的糯米層。」

劉大可先生在《明、清古建築土作技術（二）》①中認為，古建基礎中有灌江米汁（糯米漿）的做法。這是將煮好的糯米汁摻上水和白礬以後，澄灑在打好的灰土上。江米和白礬的用量為：每平方丈（10.24平方米）用江米225克，白礬18.75克。

清代官方對小夯灰土的做法有這樣的描述：第二步須在第一步基礎上趁濕打流星拐眼一次，澄江米汁（糯米汁）一層，水先七成為好，滲江米汁，再灑水三成，催江米汁下行，再上虛，為之第二步土，其打法同前。見王其亨：《清代陵寢建築工程小夯灰土做法》②。

張秉堅等學者對西安明代城牆灰漿進行了研究，證明了其中含有糯米成分。儘管西安城牆與故宮古建築基礎無直接聯繫，但其施工工藝均為古建傳統做法。

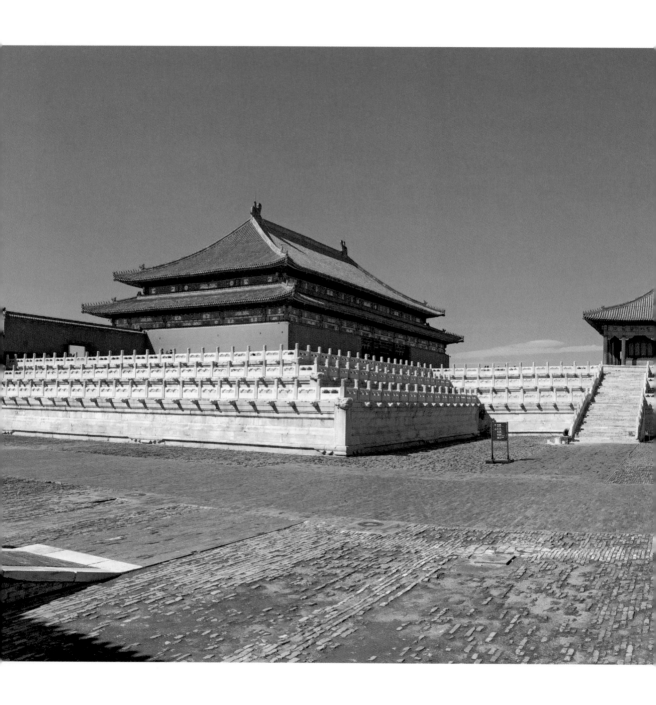

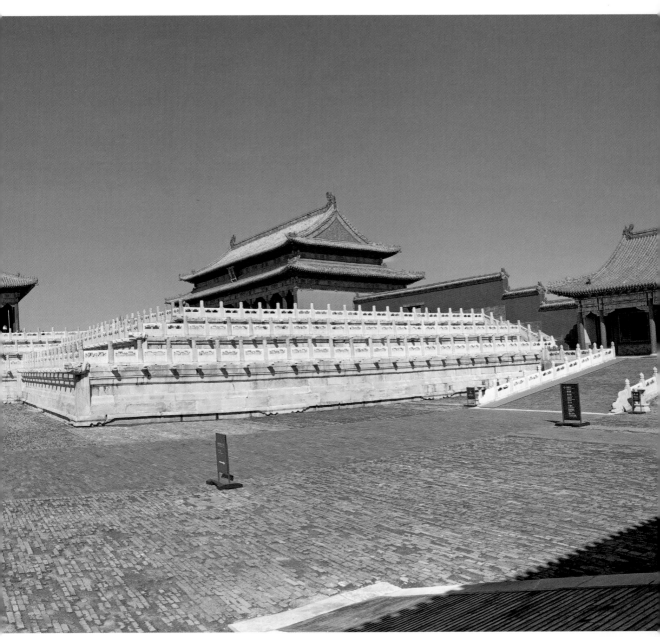

三大殿及底部的三層台基，每層台基做成須彌座形式

附
錄

工藝和運輸

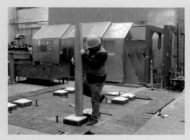
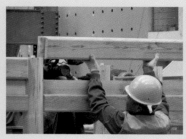
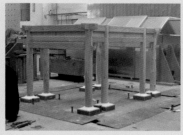

① 立木柱 ② 安裝水平構件（此處為燕尾榫） ③ 安裝好的木構架 ④ 安裝斗

燕尾榫的安裝

慈寧花園東遺址基礎

　　燕尾榫的安裝方式是由上向下進行的。紫禁城古建築施工工序，首先是立柱，然後再安裝樑枋，最後再上瓦砌牆。樑枋端部做成燕尾榫榫頭形式，豎向方向安裝，有利於燕尾榫頭與卯口在上下向擠緊，而且安裝後的榫頭也不容易從卯口拔出。不僅如此，這種安裝方式，還有利於柱子的定位。若採用水平方向安裝樑枋，則需要立柱錯位來騰讓安裝空間，不利於柱子的定位。此外，如果燕尾榫榫頭水平向插入卯口，還會破壞卯口的初始截面尺寸，影響榫卯節點的拉接功能。由此可見，上下向安裝燕尾榫榫頭，是針對這種榫卯節點類型的安裝方式，不僅有利於節點本身的穩固，對木構架整體的擾動也減小到最少。

木材的運輸

　　太和殿柱子所用木材如此巨大，且生長在山地險要之處，伐且不易，出山更難。那麼，它們是如何從這些深山老林中被運送到紫禁城的呢？

　　當採木工找到了所需的大木後，首先需要將其砍伐。工匠們先用木搭成平台讓斧手登其上，砍去枝葉。同時，用繩子拉着以防木倒傷人，其情形和今天人工伐樹差不多。伐倒大樹後，由斧手在大樹上鑿孔，稱為"穿鼻"，以便拽運拖拉。鑿孔穿鼻之後，就要將大樹拖下高山。然後就是"找廂"，就是像鋪鐵路一樣，沿着路面以兩列杉木平行鋪設於路基或支架上，每距五尺橫置一木，以利木材運輸。

　　木料運輸到山溝後，工匠們會將木材滾進山溝，編成木筏，等待雨季的山洪爆發時，再將木筏衝入江河（京杭大運河），順流划行，沿路有官員值守，以免木料丟失。大樹從不同的砍伐地點運送到北京，耗時大約兩到三年，或者四到五年。

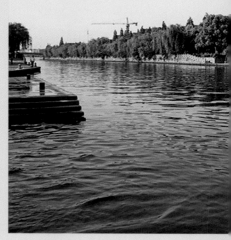

京杭大運河

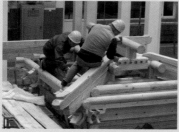
⑤ 安裝樑架

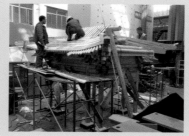
⑥ 安裝屋頂

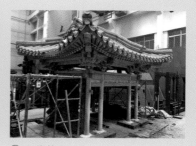
⑦ 砌牆鋪瓦

古建築大木結構施工工序

地下水的處理

勘察結果表明，太和殿三台基礎以下有豎樁，反映出太和殿基礎下有淤泥層或地下水。

埋設豎樁是古人處理軟淤泥層地基的主要方式。木樁可穿透淤泥層，並使得樁尖抵達堅硬的岩石層，且木樁表面刷有桐油，在淤泥和水中可起到防腐作用。這樣一來，就可以避免基礎的不均勻沉降。雖然沒有太和殿地下樁基礎資料，但故宮慈寧花園東側遺址的基礎有着類似做法，可作為參考。慈寧宮基礎由上到下的分層做法特點為：

灰土層與碎磚層交替向下延伸（即一層灰土一層碎磚），每層各厚 0.1 米，共分 18 層。下面為 0.16 米厚青石板一層，上面的夯土層提供一個支撐平台。再往下分別為水平樁和豎樁。

樁及上部青石板

在這裏，豎樁支撐青石板傳來的上部重量並將該重量傳給堅硬的岩石層。

運輸太和殿木材的水運路線		
京杭大運河—通惠河—神木廠		桑乾河—永定河—大木倉
浙江的木材由富春江入京杭大運河，經天津入北運河，再經通惠河進入北京，最終運至神木廠（神木廠距紫禁城約 10 公里）。		山西的桑乾河經永定河，把木材運到北京的大木倉。
江西地區的木材通過贛江入長江；兩湖的木材通過湘江與漢水入長江；四川的木材通過嘉陵江與岷江入長江。	在鎮江、揚州等地交匯，經京杭大運河北上，再抵達通惠河，並進入神木廠。	
經過京杭大運河的木材產地多、材源足，因此從通州張家灣到城區崇文門的通惠河中，大量木材源源不斷運入神木廠。由於木材陸續堆放，以致沿河佔地很大，今廣渠門外（廣渠門距紫禁城約 6 公里）東邊尚有皇木廠的地名。		大木倉有倉房 3600 間，保存條件良好，到明正統二年（1437），仍有庫存木材 38 萬根。

牆面貢磚

臨清貢磚的燒製工序複雜，主要包括以下 14 個步驟。

① 選土。選土即在窯址附近取土。臨清位於魯西平原，屬於黃河沖擊平原，歷史上黃河的多次沖積使得臨清的土呈現為一層沙土一層黏土的疊合結構，其外觀如蓮花瓣一樣，因而又被稱為 "蓮花土"。

② 熟土。取土後將土堆成大土堆，經過三年的風吹日曬和水泡，並調和均勻，使之由生土變成熟土。

⑧ 陰乾。製坯完成後，將磚坯子置入大棚中，並按一定間距碼放，以便通風，使之逐漸乾燥。該過程一般需要半個月。

⑦ 製坯。取出一塊泥，準確地摔進預先做好的木質長方形框架內，擠壓泥使得框架的邊角充滿泥，然後用鐵弓刮去表面多餘的泥，製成磚坯子。

⑨ 裝窯。將磚坯裝入窯中，磚坯之間有適當的間距，使得各個磚坯在燒製過程中受熱均勻。一般一個窯能裝 3 萬餘塊坯子。

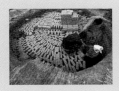

⑩ 燒窯。在爐膛內點火燒製磚坯。傳統的燒窯材料為棉杆和豆秸等，現多用煤。燒窯期間應適當調整火候，一般先小火燒兩天兩夜，再大火燒兩天兩夜，再火力稍小燒製 3—4 天。

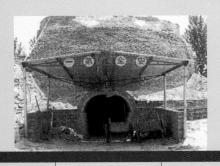

以上各步驟圖片來源：劉昆著《臨清貢磚燒製技藝保護研究》，中國藝術研究院博士學位論文，2015年，第39-46頁。

運輸[①]　　　碩大的青磚從臨清運往京師，全靠運河中北上京師的官民船隻帶運。

　　其制始於洪武年間，當時京師在南京，朱元璋下令各處客船量帶沿長江燒造的官磚，於工部交納。

　　永樂三年（1405）規定，船每百料需帶磚 20 塊，沙磚 30 塊。

　　天順年間，已建都北京，令運河中的潛船每隻帶城磚 40 塊，民船依樑頭大小，每樑頭一尺帶磚 6 塊。

　　到嘉靖三年（1524）規定漕船每隻帶磚 96 塊，民船每隻帶 10 塊。

① 王云著《明清臨清貢磚生產及其社會影響》，《故宮博物院院刊》2006 年第 6 期。

③ 過篩。取出熟土，將大塊的敲碎，過兩遍篩子，首先是過大網眼篩，再過小網眼篩，去掉土中的雜質，使得土質更純，更細。

④ 暖水。所謂暖水，就是將運河的水提到盛放熟土的大池子裏，暴曬2—3天，弱化水中的鹼、硫酸鹽成分，以減小磚牆的"泛白"現象。

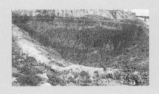

⑥ 壓泥。取出池子裏所需的泥後，通過踩踏或擠壓的方式，將泥中的氣泡除去。現在的做法一般為用木杠反覆壓泥，然後用鋼叉劙起一塊泥，使勁拍在地上，再悶上三個小時左右，以減少泥中的氣泡，增大密度。

⑤ 練泥。從大池子裏取中間層沒有雜質的土。熟土在大池子裏浸泡後（通常浸泡1年），輕的雜質會漂浮在水面上，重的雜質會沉入池底。工匠們會用流水沖掉部分輕的雜質，再取出中間層的土。這樣，取出的土更純、更均勻，黏性也更大。

⑪ 造煙。所謂造煙，就是在缺氧的條件下，令燃料不能充分燃燒，因而在窯爐裏產生大量煙霧，並黏在磚的表面，使之成為青灰色（若完全燃燒，則磚表面為紅色）。造煙的主要方法是把窯的出煙口全部堵住。

⑫ 閉窯。待爐膛內的燃料燒盡後，將爐膛、竈封閉。一般做法是用磚堵住竈口，磚外表面再抹土、泥、稻草、柴的混合物。

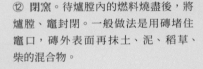

⑬ 窨水。往窯內加水，使之快速降溫。其過程是把窯頂用磚蓋好，用土黏住磚，再在窯頂邊上壘一個圈，使得窯頂像一個倒放的鍋底，鍋底周邊砌高，使之成為環形溝，再往溝裏灌水。水進入窯內，化成水蒸氣，使磚降溫。

⑭ 開窯。將窯頂的水放乾，再把底下的窯門打開，取出燒好的磚。

嘉靖十四年（1535）增加到漕船每隻帶120塊，民船12塊。

臨清運河段

臨清磚大者每塊70餘斤，小者也有近60斤，漕船進京都是載糧重船，再加上幾十塊貢磚，每船等於又加重數百斤，撐船拉縴十分吃力。並且，官民商船派帶磚料是強制性的，如有損失，還要包賠。

油飾彩畫基層

對包括太和殿在內的紫禁城各個古建築而言，油飾彩畫是保護古建築木構件的主要方法。如果說油飾彩畫是其外衣，那麼其基層可謂衣服的"內膽"。這個"內膽"被稱為"地仗層"，相當於給木構件穿上一層厚厚的防護服，以避免不同因素造成的木材破壞。

地仗分層示意圖

木基層

第1層（底層）
剁斧痕

首先，在木構件表面用小斧子砍出痕印，將木縫砍出八字形，其主要作用是保障油灰與木構件表面的拉接。

地仗工藝之剁斧

第2層
桐油與豬血混合物

然後，在木構件表面刷一層桐油與豬血的混合物。桐油可覆蓋在木構件表面，防止潮氣滲入，豬血有利於木構件被處理後表面光滑。

第3層
油灰

接下來將油灰（麵粉、磚灰、桐油、水的混合物）抹在木構件上，並用工具將其表面刮平（其中磚灰、麵粉相當於木構件的主要保護層）。

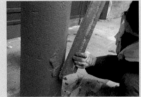

地仗工藝之刮油灰

此後，將麻處理成絲線形狀，並敷壓在木構件表面。麻的主要作用在於拉接油灰以增強其整體性，並避免其開裂。

第4層
敷麻

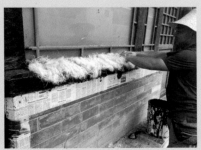

地仗工藝之敷麻

第5層
油灰

再次上油灰、貼麻絲，使得地仗層變厚。

第6層
敷麻

為了保證油灰與木構件表面的充分黏接，並防止油灰層出現龜裂，有時還會在油灰層表面包裹（麻）布。

由此可知，正是因為"內膽"對古建築的科學保護，才使得古建築能夠完美地展示華麗的"外衣"。

第7層
打磨後的地仗面層

最後用磨石將木構件表面打磨平直、圓順，以利於在表面繪製彩畫。

牆體施工

抹灰

牆體上身抹灰前的澆水

牆體抹灰前，首先需要沖水，使得牆體濕潤，以利於灰漿與牆體基層的拉接。

乾擺

乾擺工藝主要特點

砌築時，先把面磚碼放好，而後在其中填塞芯磚，再用灰漿灌入牆芯，以黏接各磚塊。

為達到良好的黏接效果，面磚被加工成"五扒皮"形式，即磚的六個面，有五個面被砍磨加工，僅保留看面的尺寸不變，磚截面變成了梯形。

五扒皮磚

由於位於牆體內的五個面經過了砍磨，各面磚的裏側存在鍥形空隙，以利於灰漿滲入，實現面磚之間、面磚與芯磚之間的可靠黏接。這種施工方法俗稱為"填餡"。"填餡"不僅滿足了牆體的功能需求，而且可充分利用廢料，故有一定的綠色環保效果。

牆體砌筑後，要用石磨將磚與磚接縫處突出的部分磨掉，以保證牆面平整。

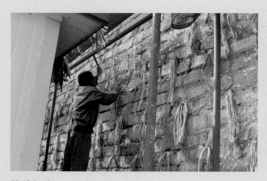

牆體釘麻

然後在牆上釘麻，麻可以增強灰漿與磚基層的拉接。

乾擺牆面打磨資料

再用磚面灰將磚的殘缺部分及磚上的砂眼填平，最後沾水將整個牆面磨一遍，並沖洗乾淨，以露出真磚實縫。

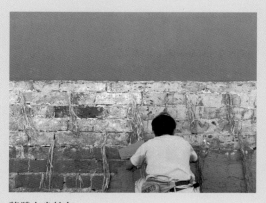

牆體上身抹灰

最後是在牆體外表面抹灰。

太和殿大修前後示意圖

責任編輯　徐昕宇
裝幀設計　涂　慧
責任校對　趙會明
排　　版　高向明
印　　務　龍寶祺

太和殿

作　　者　周　乾
出　　版　商務印書館（香港）有限公司
　　　　　香港筲箕灣耀興道 3 號東滙廣場 8 樓
　　　　　http://www.commercialpress.com.hk
發　　行　香港聯合書刊物流有限公司
　　　　　香港新界荃灣德士古道 220-248 號荃灣工業中心 16 樓
印　　刷　中華商務彩色印刷有限公司
　　　　　香港新界大埔汀麗路 36 號中華商務印刷大廈
版　　次　2022 年 10 月第 1 版第 1 次印刷
　　　　　© 2022 商務印書館（香港）有限公司
　　　　　ISBN 978 962 07 5895 9
　　　　　Printed in Hong Kong